아는 만큼 보이고
보는 만큼 느낀다

2

아는 만큼 보이고 보는 만큼 느낀다〈보정판〉 2권

초판 1쇄 발행일 2011년 5월 23일
보정판 1쇄 발행일 2018년 8월 10일 2쇄 인쇄일 2018년 10월 5일

지은이 최영도
펴낸이 안병훈
편집자 김세중
디자인 김정환

펴낸곳 도서출판 기파랑
등록 2004년 12월 27일 제300-2004-204호
주소 서울시 종로구 대학로8가길 56(동숭동 1-49) 동숭빌딩 301호
전화 02)763-8996 편집부 02)3288-0077 영업마케팅부
팩스 02)763-8936
이메일 info@guiparang.com
홈페이지 www.guiparang.com

ISBN 978-89-6523-640-5 04600
 978-89-6523-639-9 04600(세트)

〈보정판〉

아는 만큼 보이고 보는 만큼 느낀다

최영도 변호사의 유럽 미술 산책

2

최 영 도 지음

기파랑

차 례

1 권

마쓰카타 컬렉션
일본 국립서양미술관

루브르 박물관
세계 최대 최고의 박물관

오르세 미술관
프랑스 국립근대미술관

IV

파리 국립 로댕 미술관
애욕은 짧고 예술은 길다

V

오랑주리 미술관
〈수련〉의, 〈수련〉을 위한

2권

VI

마르모탕 미술관
'기증의 선善순환'의 모범

VII

피티 미술관
성모의 모델을 찾아

VIII

우피치 미술관
르네상스 미술의 보물창고

IX

프라도 미술관
세계 최고의 회화관

런던 내셔널 갤러리

강국은 미술관도 강하다

바티칸 미술관

유럽 미술 여행의 종착역

피티 미술관

성모의 모델을

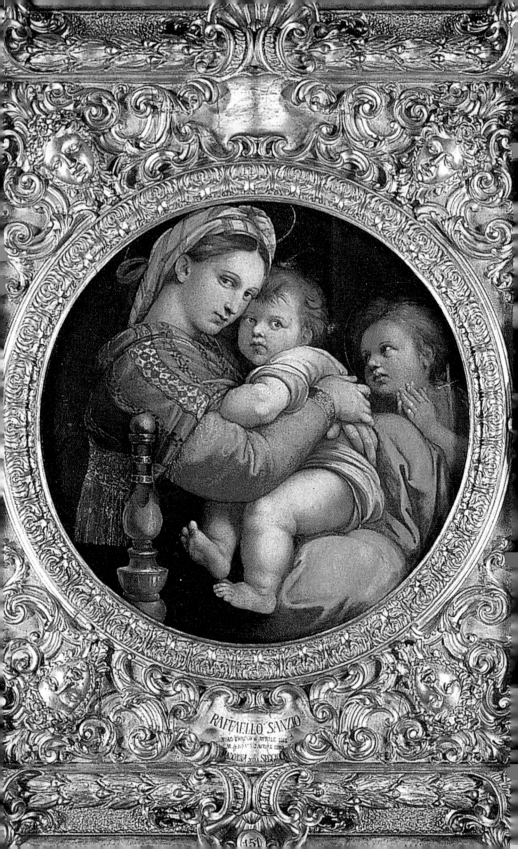

RAFFAELLO SANZIO

(45)

첫 만남

나는 가슴을 두근거리며 발걸음을 재촉했다. 르네상스와 바로크 시대 거장들의 걸작들이 옆으로 휙휙 지나갔다. 그 그림은, 그 여인은 언제 내 앞에 나타날 것인가 조바심쳤다. 드디어 제8실 '사투르노의 방'에 이르렀다. 그 방에는 라파엘로와 그의 스승 피에트로 페루지노 Pietro Perugino, 1446~1523 의 걸작들이 전시되어 있었는데, 다른 그림들은 나의 안중에 없었다. 오직 그 그림이 어디에 있나 두리번거렸다.

'아, 저기 있다!'

그 그림은 벽에 걸려 있지 않았다. 조각가 조반니 포지니 Giovanni Battista Foggini, 1652~1737 가 디자인한 눈부시게 빛나는 황금색 프레임에 끼워져 벽면에서 떨어진 공간에 세워져 있었다. 그림의 사이즈가 작다는 것은 이미 알고 있었지만 방이 워낙 크니까 더 작아 보였다. 그 뒤에 제복을 위엄 있게 차려 입은 경호원 두 사람이 멀찌감치 서서 그 여인을 지키고 있었다. 그 방은 일부러 깊은 바닷속처럼 어둡고 적막하게 연출한 듯 신비스러운 느낌마저 주었다.

어렸을 때부터 동그란 그림이라 특이해서 더 좋아했던 그림, 그 그림 앞으로 다가서는 순간 나는 그 자리에서 잠시 꼼짝 못 했다. 젊고 아름다운 여인이 이쪽을 응시하는 그윽한 눈길, 그 고혹적인 눈길과 마주치자 나는

124 라파엘로, 〈작은 의자 위의 성모〉, 1514, O/P, 그림 지름 71cm

눈을 아래로 내리깔고 말았다. 그 그림은 내가 상상했던 것보다 훨씬 더 감동적인 충격으로 내게 서서히 다가왔다.

나는 피렌체에 갈 때마다 라파엘로의 〈작은 의자 위의 성모Madonna della Seggiola〉[124]를 꼭 보겠다고 벼르고 가서는 번번이 보지 못했다. 1979년 처음 갔을 때에는 그 그림이 당연히 우피치 미술관에 있을 줄 알았는데, 그곳에 없었다. 그 뒤 피티 미술관에 있다는 것을 알게 됐으나, 1982년과 1983년에 다시 갔을 때에는 다운타운에서 일행들과 우피치 미술관 등을 관람하고 나면 시간이 없어 아르노강 건너편에 있는 피티궁에는 접근해 보지도 못했다.

그러다가 2000년 10월 사촌 이내의 형제들 다섯 쌍이 로마, 피렌체, 마드리드, 톨레도와 파리로 여행을 하게 되었을 때, 이번에는 피렌체에서 다른 것은 못 보더라도 피티궁과 〈작은 의자 위의 성모〉는 꼭 보리라 마음먹었다. 드디어 2000년 10월 4일 그 그림과 첫 대면을 하게 된 것이다.

피렌체는 시가지 전체가 박물관

그날 아침 우리 형제들은 피렌체 시가지 동남쪽 언덕 위에 있는 '미 켈란젤로 광장'에서 버스를 내렸다. 관광버스는 일체 시내에 들어갈 수 없기 때문이다. 이 광장에서 내려다보면 피렌체 시가지가 파노라마처럼 펼쳐진다. 왼쪽으로부터 피티궁, 아르노강과 베키오 다리, 우피치 미술관, 베키오궁, 조토 종탑, 두오모 대성당, 그리고 맨 오른쪽에 산타 크로체 교회가 보인다. 중세 고도古都의 모습을 그대로 간직한 피렌체는 시가지 전체가 박물관이다. 피렌체 역사지구는 전체가 1982년 유네스코 세계문화유산으로 등록되었다. 오늘은 노동조합의 파업으로 모든 국립미술관과 국립박물관들이 휴관한다고 하므로, 국립은 모두 내일 보기로 하고 그 밖의 것만 관광하기로 했다.

맨 먼저 14세기 피렌체 고딕 건축의 걸작 산타 크로체 교회Santa Croce, 1294~1442로 갔다. 교회 안 좌우 벽에 대리석 조각으로 아름답게 꾸며진 미켈란젤로의 묘, 단테의 기념비, 갈릴레이의 묘, 로시니의 묘와 마키아벨리의 묘를 참배했다. 그다음 수백 년 전에 돌로 포장한 골목길을 따라 레오나르도 다 빈치가 〈모나리자〉를 그렸다는 '곤디의 집'과 단테Dante Alighieri, 1265~1321가 태어나서 어린 시절에 살던 '단테의 집'을 지나, 구원久遠의 연인 베아트리체Beatrice, 1266~1290를 만난 '단테의 교회'를 관람했다.

그리고 아주 예스러운 골목길을 통해 두오모 Duomo 광장으로 나왔다. 언제 보아도 장엄하고 아름다운 모습으로 사람을 깜짝 놀라게 하는 '꽃의 성모의 대성당 Cathedrale Santa Maria del Fiore, 1292~1469'이 눈앞으로 확 다가왔다. 성당 안에서는 마침 아시시의 성 프란치스코 축일 미사가 거행되고 있었다. 촛불 하나를 봉헌하고 나와, 세계에서 가장 아름답다는 '조토의 종탑 1334~14세기 말'을 구경한 다음, 산 조반니 '세례당 Battistero 1060~1150'을 관람했다. 그중 〈동쪽 문〉은 로렌초 기베르티가 무려 28년간 1425~52에 걸쳐 구약성서의 삽화 열 장면을 조각한 청동 부조의 문짝으로 일찍이 미켈란젤로가 '천국의 문'이라고 극찬한 걸작이다.

메디치 가의 장례용 '메디치 예배당 Cappelle Medicee'이 부속되어 있는 산 로렌초 성당 Basilica di San Lorenzo은 마침 보수 중이어서 닫혀 있었다. 아쉽게도 미켈란젤로의 불멸의 걸작 〈줄리아노 상〉과 〈낮〉·〈밤〉,[182] 〈로렌초 상〉과 〈여명〉·〈황혼〉[183]의 조각들은 보지 못하고, 미켈란젤로 광장에서 복제품을 본 것으로 만족해야 했다.

시뇨리아 광장 부근에서 해물 전채, 파스타, 피자와 맥주로 맛있는 점심을 먹고, 단테와 베아트리체가 운명적인 만남을 가졌던 유서 깊은 베키오 다리 Ponte Vecchio, 1345로 아르노 Arno 강을 건넜다. 길 우측에 '라 조콘다'라는 작은 호텔이 나온다. 1913년 이 호텔 20호 객실 침대 밑에서, 2년 전에 루브르 박물관에서 도난당한 〈모나리자〉가 발견되었다. 범인 빈첸초 페루자가 파리에서 가져와 고미술상에게 팔려다가 발각된 것이다 제2장 참조. 그 후 이 호텔은 〈모나리자〉의 이탈리아 이름인 '라 조콘다'로 이름을 바꾸었다고 한다. 그곳에서 서남쪽으로 약 10분가량 걸어 내려가니 왼쪽에 거친 마름돌로 쌓아올린 피티궁 Palazzo Pitti, 1457~1562의 장대한 모습이 눈에 들어왔다.

피티 미술관, 팔라티나 미술관

피 렌체의 국부國父 코지모 데 메디치 Cosimo de' Medici, 1389~1464, 재위 1443~1464
는 미켈로초 미켈로치 Michellozzo Michellozzi, 1396~1472의 단순하고 절제
된 설계로 라르가 가 Via Larga에 초기 르네상스 양식의 메디치궁 Palazzo Medici,
1444~59을 건축했다. 그러자 그와 경쟁 관계에 있던 피렌체의 은행가 루카 피
티 Luca Pitti, 1393~1472가 필리포 브루넬레스키 Filippo Brunelleschi, 1377~1446에게 의
뢰하여, 보볼리 언덕에 피렌체에서 가장 크고 화려한 궁전을 설계토록 했
다. 피티는 1457년에 착공하여 건축을 진행하다가 1465년 재정적으로 몰락
해 중단하고, 1472년 죽을 때까지 완성하지 못했다.

코지모 1세 데 메디치 Cosimo I de' Medici, 1519~1574, 재위 1537~1574의 대공부인
엘레오노라는 좁고 어두운 베키오궁을 벗어나 더 넓고 건강에 좋은 저택
을 갖고 싶어 했다. 그래서 1549년 미완성인 채 80년 가까이 방치되어 있
던 피티궁을 매수했다. 그녀는 1550년 니콜로 디 트리볼로 Niccolo di Tribolo에
게 위촉하여 이탈리아에서 가장 아름다운 르네상스 양식의 보볼리 정원 Gi-
ardino di Boboli을 정교하게 설계하고, 건축가 바르톨로메오 암만나티 Bartolom-
meo Ammannati, 1511~1592에게 의뢰하여 1558년부터 건축공사를 속행했다. 1560
년 엘레오노라는 이 궁전으로 이사했다. 그러나 2년도 살지 못하고 1562
년 말라리아에 걸려 사망했다. 이 궁전은 1562년 완공되었다. 베르사유 궁

전 1661~1710보다 약 150년 앞선 것이다. 장대한 보볼리 정원은 후일 베르사유 궁전 정원 디자인의 모델이 되었고 유럽 여러 나라 왕궁의 정원에도 영향을 끼쳤다.

피티궁 안에 있는 피티 미술관은 팔라티나 미술관을 비롯하여 마차박물관 등 도합 7개의 미술관으로 구성되어 있다. 그중 회화와 조각 컬렉션으로 이루어진 2층의 방 33개가 팔라티나 미술관이다.

팔라티나 미술관La Galleria Palatina은 메디치 가문의 레오폴도 추기경과 대공자 페르디난도의 양대 컬렉션을 주축으로, 이 궁전에 살던 로랭, 사보이 가문의 통치자들이 수집한 미술품으로 조직되어 있다.

궁전 중앙홀에 서서 방문이 모두 열려 있는 건물의 좌우를 바라보니, 길이가 무려 220미터나 되는 이 궁전은 거울 두 개가 마주 서서 서로 끝없이 비치는 거울 속처럼 까마득해 보인다. 이 궁전 내부의 인테리어 양식은 바로크에서 신고전주의까지 이른다. 바로크 회화의 거장 피에트로 다 코르토나Pietro da Cortona, 1596~1669와 그의 제자 치로 페리Ciro Ferri, 1634~1689의 화려하고 장엄한 천장 프레스코와 석고 데코레이션, 현란한 크리스탈 샹들리에, 르네상스와 바로크 거장들의 황홀한 회화와 조각, 사치스러운 가구, 카페트와 태피스트리에 나는 어리둥절해졌다.

'아, 여기 베르사유 못지않은 화려한 궁전이 또 있었구나!'

팔라티나 미술관은 우피치 다음가는 규모와 내용의 장대한 회화 컬렉션으로서 라파엘로 11점, 티치아노 14점, 루벤스 10점을 비롯하여 카라바조 등 르네상스와 바로크 시대 대가들의 걸작을 다수 수장하고 있다.

피티 궁전의 회화나 미술공예품들은 메디치 일족의 사람들이 사저私邸를 장식하기 위해 사적으로 수집한 것으로, 우피치에 있는 공적인 수집품과는 구별된다.

라파엘로, 〈작은 의자 위의 성모〉

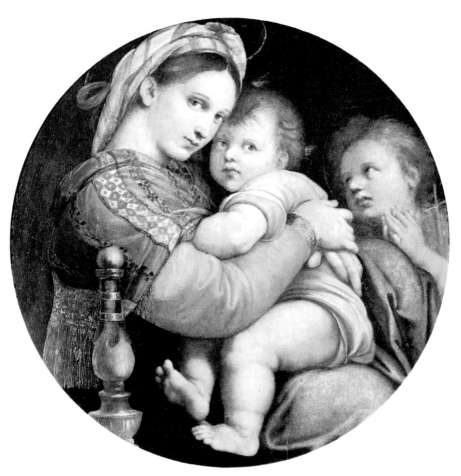

125 라파엘로, 〈작은 의자 위의 성모〉(그림 부분), 1514, O/P, 지름 71cm

다시 라파엘로의 명화 〈작은 의자 위의 성모〉[125]로 돌아가 보자. 이 그림은 얼핏 보면 젊은 엄마와 두 아들의 행복한 순간을 그린 것처럼 보인다. 어린 아들을 무릎에 앉히고 두 팔로 꼭 껴안은 여인의 자세가 여느 어머니의 모습과 다르지 않아 더욱 친밀감이 느껴진다. 더군다나 이

여인이 어깨에 두른 숄과 머리에 터번처럼 쓴 스카프는 모두 15세기 이탈리아 상류층 여인들이 즐기던 패션이라고 하지 않는가. 다만 머리 위에 가늘게 빛나는 금색 원광이 여인이 성스러운 존재임을 나타내고 있다. 이처럼 이 그림은 성모 마리아를 그린 종교화지만, 고딕식의 엄숙하고 딱딱한 모습의 성모상과 달리 너무나 자연스럽고 인간적인 모습이다.

이 그림에 대하여 일본 국립서양미술관 관장을 역임한 다카시나 슈지는 다음과 같이 해설하고 있다.

중세 이래 기독교 도상학에서 요구하는 종교적 표현의 약속에 따르면, 성모 마리아는 언제나 하늘의 성스러운 사랑을 상징하는 붉은 상의에 하늘의 진실을 상징하는 푸른 망토를 걸친 것으로 그려야만 된다.

그래서 라파엘로는 그 약속에 따라 이 그림의 둥근 화면 중앙에 성모의 팔은 붉은색 상의로 강한 악센트를 주고, 그 아래 두 무릎은 푸른색 망토로 대비시키면서도 한편으로는 안고 있는 아기 예수에게 노란색 옷을 입혀, 화면 중앙에 적·청·황 삼원색이 조화를 이루도록 했다. 게다가 붉은색 상의 위에는 초록색 바탕에 화려한 무늬가 있는 숄을 걸치게 하여, 적색은 삼원색의 하나이자 녹색에 대한 보색으로서, 이중의 효과를 거두고 있다. 참으로 얄미울 정도로 훌륭한 색채 배합의 묘를 구사하고 있다.

또한 이 그림은 색채뿐만 아니라 화면 구성에 있어서도 아주 치밀하게, 마치 정교한 톱니바퀴 장치처럼 곡선의 리듬을 잘 결합하여 제작된 것이다. 성모의 머리에서 목—어깨—팔—팔꿈치—손목으로 흐르는 반원형의 곡선이 크게 화면을 지배하고, 그에 대하여 아기 예수의 팔꿈치—어깨—등—엉덩이—허벅지로 이어지는 반대 방향의 반원형 곡선이 강하게 얽혀 있다.[*]

• 다카시나 슈지, 『명화를 보는 눈』, 60-64쪽 참조

나는 이 글을 머릿속에 넣고 가서 그 순서대로 그림을 감상하며 여러 번 탄복했다.

1796년 나폴레옹이 당시 오스트리아의 지배 아래 있던 북부 이탈리아를 침공했을 때, 징발위원회는 이 그림을 약탈할 예술품 목록 제1호로 지목하여 파리로 가져다가 루브르에서 전시했다. 그 사실만으로도 이 그림의 성가聲價가 어느 정도였는지 짐작할 만하다.

라파엘로가 〈작은 의자 위의 성모〉를 그릴 때 반드시 모델이 있었을 것이다. 그렇다면 성모의 모델이 된 이 아름다운 여인은 과연 누구일까?

① 바자리의 라파엘로 열전

이탈리아 회화에 많은 여인이 등장하지만, 나는 그중에서 프라 필리포 리피의 〈성모자와 두 천사〉[157] 우피치 미술관의 루크레치아 부티, 보티첼리의 〈비너스의 탄생〉[150]의 시모네타 베스푸치, 라파엘로의 〈작은 의자 위의 성모〉, 이 세 점의 주인공을 르네상스 회화의 3대 미인으로 꼽는다.

혹시 르네상스 시대의 화가, 건축가 겸 뛰어난 전기작가였던 조르조 바자리가 저술한 『르네상스 미술가 열전』[1550]을 보면 성모의 모델이 된 여인이 누구인지 알 수 있을까 하여 그 책 이근배 옮김, 「르네상스의 미술가 평전」, 한명, 2000을 뒤져 보았다. 바자리는 라파엘로가 그린 많은 작품에 대하여 상세하게 기술하면서도, 후세에 가장 유명하게 된 〈작은 의자 위의 성모〉에 관하여는 한마디도 언급하지 않았다.

바자리가 라파엘로의 여자 관계에 대해 기술한 내용을 보자.

라파엘로는… 언제나 육체의 쾌락에 빠져 있었다. 예컨대 아고스티노 키지 Agos-tino Chigi가 자기 저택의 로지아를 장식하도록 위촉했는데, 라파엘로는 연인 생각 때문에 분별을 잃고 일에 착수하지 못했다. 아고스티노는 실망했으나 친구들의 힘을 빌려 연인을 라파엘로의 숙소에 데려다 주고 일을 완성시켰다.

비비엔나 Bibienna의 추기경 베르나르도 도비초 Bernardo Dovizio, 1470~1520는 그와 퍽 가까운 사이여서 오래전부터 그를 자기 조카딸과 결혼시키려고 권해 왔다. 라파엘로는 좋다거나 안 하겠다는 말 없이 그저 3~4년만 기다려 달라고 했다. 기한이 다가오자 추기경은 그에게 조카딸 마리아 비비엔나 Maria Bibienna를 아내로 맞아들이도록 내정했다. 그러나 라파엘로는 그 약혼을 퍽 불쾌하게 여겨 결혼식을 거행하지 않고 몇 달을 흘려보냈다.

그러는 동안 라파엘로의 비밀 연애는 계속되고, 그는 무분별한 향락을 추구했다. 그러다가 어느 날 지나친 사랑놀이를 펼친 끝에 펄펄 끓는 몸을 이끌고 집으로 돌아왔다. 그가 병의 원인을 고백하지 않았으므로 의사들은 일사병이라고 진단하고, 그의 몸을 식히기 위해 무분별하게도 사혈 瀉血. 치료를 목적으로 정맥에서 피를 빼냄을 했다. 그에게는 회복에 필요한 음식과 보약이 필요했는데 말이다. 자기 생명의 종말을 예감한 그는 유언으로 사랑하는 여인에게는 알맞게 생계를 유지할 만한 돈을 주어서 떠나게 하고, 나머지 재산은 제자들에게 나누어 주라고 했다.

라파엘로는 결혼도 하지 않은 여인과 과도한 섹스를 즐기다가 서른일곱 살에 요절했다. 이를 애석하게 여긴 바자리는 그 여인의 이름, 연령, 신분 등 구체적인 정보를 아무것도 남기지 않은 것 같다.

공문서에도 라파엘로의 죽음에 관해서는 "과로를 못 이겨 쓰러져서 8일간 계속된 고열 끝에 세상을 떠났다"고 쓰여 있으며 그의 연인에 대하여는 한 마디도 언급되어 있지 않다.

② 포르나리나

그렇다면 라파엘로의 연인이 누구인지 알 길은 없을까? 그러다가 아사히신문사의 『세계명화여행 3』*에서 아주 재미있는 글을 읽게 되었다. 이 글을 토대로 〈작은 의자 위에 성모〉의 모델을 찾아 나서 보자.

라파엘로가 사망한 후 2세기쯤 지나서부터 미술사가들이 '라파엘로의 연인 찾기'에 나섰다.

지금까지 분명해진 사실은, 〈작은 의자 위의 성모〉,[125] 〈포르나리나 La Fornarina〉[126] 1518~19, 로마 다르테 안티카, 〈베일을 쓴 여인〉[127, 135] 1516, 피티 미술관, 〈시스타나의 성모〉[128] c.1513~14, 드레스덴 국립미술관, 이 네 작품의 주인공들을 방사선 촬영 등의 기법으로 상세하게 비교 분석한 결과 모두 동일한 인물로 해석된다는 것이다. 그중 〈포르나리나〉는 왼팔 상박에 '우르비노의 라파엘 RAPHAEL URBINAS'이라는 글자가 새겨진 팔찌를 끼고 왼손 약지에 반지도 끼고 있다. 그러므로 위 작품들의 공통 모델인 이 아가씨가 바로 라파엘로를 사로잡았던 그의 연인이었을 것으로 추정된다는 것이다.

그런데 '포르나리나'라는 위 그림의 제목은 고유명사가 아니라 이탈리아 말로 '빵집 딸'이라는 뜻의 보통명사라고 한다. 그러니까 포르나리나는 연인의 실명이 아니고 애칭이었던 것 같다. 그러던 것이 어느 때부터인가 라파엘로의 연인의 이름처럼 불리게 되었던 모양이다.

그렇다면 어째서 연인의 애칭이 '빵집 딸'일까? 라파엘로가 실제로 빵집의 아름다운 아가씨와 사랑에 빠지기라도 했단 말인가?

* 朝日新聞社, 『世界名畵の旅 3』, 160~71쪽 참조

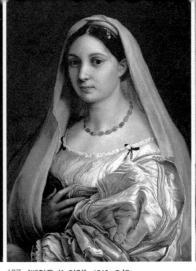

126 〈포르나리나〉, 1518~19, O/C,
85×60㎝, 로마 다르테 안티카

127 〈베일을 쓴 여인〉, 1516, O/C,
85×64㎝, 피티 미술관

128 〈시스티나의 성모〉(부분), 1513-14, O/P
전폭 265×196㎝, 드레스덴 국립미술관

1928년에 간행된 『로마 일화집』이라는 책에는,

포르나리나는 아름다운 소녀였다. 부친은 빵집 주인. 일가는 로마의 다운타운 트라스테베레 지구의 마당과 채소밭이 딸린 작은 집에 살았다.

어느 날 마당가 샘에 발을 담그고 있는 포르나리나의 모습을 지나가던 라파엘로가 보고… 그녀의 이상적인 자태에 마음을 빼앗겼다.

포르나리나는 라파엘로의 임종의식 때 침상에 달라붙어 꼼짝도 하지 않았다. 교황의 사자使者가 고해성사를 베풀려고 왔다가 그녀를 보고, "이 여인은 그의 정식 아내가 아니다"라며 방에 들여놓지 않았다.

판테온에서 거행된 장례의식에 포르나리나는 상복을 입고 참석해 라파엘로의 유체遺体에 매달려 매장을 방해했다.

라파엘로에게 향한 사랑을 끊어 버리려고, 포르나리나는 라파엘로의 미망인으로 수도원에 들어갔다.

라고 쓰여 있었다고 한다.

③ 트라스테베레

그러면 그 여인이 살던 곳, 그녀가 라파엘로를 만나 사랑을 꽃피운 곳은 어떤 곳이었을까?

포르나리나네 집은 트라스테베레 Trastevere 에 있었고 그 가까운 곳에 라파엘로가 일하는 작업장이 있었다고 한다. 트라스테베레 지구는 로마시내를 북에서 남으로 흐르는 테베레강의 서안 西岸, 바티칸시국의 남쪽에 있다. 포르나리나네 집이 있었던 곳은 지금도 가난한 서민들이 사는 동네다. 그 부근에 당시 시에나 출신의 부유한 금융업자이며 교황 율리우스 2세 궁정의 신하였던 아고스티노 키지의 궁전 같은 저택이 있다. 키지는 라파엘로에게 자신의 저택을 프레스코화로 화려하게 장식해 달라고 위촉하여, 1512~14년 라파엘로와 그의 조수들이 그곳에 벽화를 제작했다. 그 저택은 그 후 1584년 교황 바오로 3세의 손자이며 강력한 예술 패트런이었던 알레산드로 파르네세 Alessandro Farnese, 1520~1589 추기경이 완성하여, 지금은 빌라 파르네시나 Villa Farnesina 라는 관광 명소로 탈바꿈해 있다. 그곳에 가면 라파엘로의 대표작 〈갈라테이아의 승리〉 c.1512~14, 프레스코, 295×225cm 라는 벽화를 볼 수 있다. 라파엘로가 로마시대의 시인 오비디우스 Ovidius, 43 BCE~17 CE 의 『변신 이야기 Metamorphosis』에서 주제를 따다가 포르나리나를 모델로 해서 그린 것이다.

나는 피렌체로 오기 전 로마에서 며칠 머물 때, 가이드 N씨에게 포르나리나가 살았던 트라스테베레라는 데가 어디쯤 되냐고 물었다. 그는 나중에 우리가 '산타 마리아 인 트라스테베레'를 향하여 가던 길에 "여기가 트라스테베레 지구이고, 저쪽 키지 저택의 마당 아래에 포르나리나네 빵집이었던 건물이 아직도 남아 있다"고 했다. 그 말을 듣고 나는, 500년 전의 도시 모습을 고스란히 간직하고 있는 로마는 과연 '영원한 도시'로구나 하고 감탄했다.

④ 마르가리타 루티

앞서 본 바르베리니 미술관에 수장된 여인 초상화에 '포르나리나'라는 제목
이 붙여진 것은 그 그림이 제작된 후 이백수십 년이 지난 18세기 후반의 일
이라고 한다. 그렇다면 그 여인의 실명이 무엇인지 알 수는 없을까?

어떤 이탈리아인 연구자가 19세기 말 라파엘로의 연인에 관해 세 개의 실
마리를 캐내어 다음과 같은 요지의 논문을 발표한 일이 있다고 한다.

트라스테베레 지구에 있는 수도원의 고문서에 "시에나 Siena 출신의 프란체스코 루
티의 딸로서 미망인이 된 마르가리타를 수도원에 맞아들였다"라는 기록이 있다.
날짜는 1520년 8월 18일. 라파엘로가 죽은 지 4개월 후다. 그 2년 전인 1518년, 교
황청이 행한 로마 주민조사 기록에 시에나 출신의 프란체스코라는 이름이 있다. 직
업은 제빵사, 주소는 트라스테베레 지구 가까이 있다. 로마의 어떤 공증인이 1568
년에 간행된 바자리의 『르네상스 미술가 열전』을 가지고 있는데, 그 책의 라파엘
로의 연인을 기술한 페이지 귀퉁이에 '마르가리타'라는 낙서가 있었다.

이상 세 가지를 짜맞추어 그 연구자는 "시에나 출신의 빵집 딸 마르가리타
루티 Margarita Luti가 라파엘로의 연인이고, 라파엘로의 사후 수도원에 들어
갔다"고 추리했다.

⑤ 판테온

라파엘로의 묘는 로마의 '판테온 Pantheon, 만신전(萬神殿)'에 있다. 바로 이틀 전
그곳에 갔을 때, 판테온의 원형 돔 안 대리석 벽감 속에 라파엘로의 석관이

안치되어 있는 것을 보았다. 그는 유산의 일부로 판테온의 감실을 복원하여 자신의 안식처로 해 달라고 유언했다. 그의 장례는 많은 사람들의 애도 속에 국장으로 치러졌고, 왕족이나 높은 귀족이 아니면 묻힐 수 없는 판테온에 묻혔다. 바로 오른쪽 가까이에 라파엘로의 약혼자였던 마리아 비비엔나의 묘도 있었다. 바자리에 의하면, 교황 레오 10세 Leo X, 재위 1513~1521 는 라파엘로가 바티칸에서 제작 중이던 큰 홀의 그림을 완성하면 그 보답으로 '붉은 모자 추기경의 지위'를 수여하겠다는 뜻을 넌지시 비쳤던 적이 있어, 이 때문에 그가 결혼을 자꾸 미룬 것이 아닌가 추측된다고 한다. 그러던 중 비비엔나가 미혼인 채 먼저 죽어 이곳에 묻히게 되었다.

그러나 판테온에서 포르나리나의 흔적은 찾아볼 수 없다. 그녀가 살았다는 트라스테베레의 뒷골목은 지금도 세탁물이 펄럭이고 밤낮없이 소란하며 땀과 소변의 악취가 진동하는 별천지라고 한다. 그곳 상황이 500년 전에도 지금과 비슷한 것이었다면, 그녀는 미천한 신분이었을 것이다. 라파엘로가 로마에 머문 12년간 그녀를 그토록 사랑하면서도 결혼하지 않은 이유도 교황청의 미술 총감독이라는 높은 신분의 그가 그녀와의 신분적 격차를 쉽게 뛰어넘을 수 없었기 때문이었을 것이다. 그래서 바자리는 라파엘로와 '부적절한 관계'로 끝난 그녀의 이름과 신분을 자신의 저서에 올리지 않았고, 라파엘로가 죽은 다음 온 세상도 그녀를 냉대했던 모양이다. 불쌍한 포르나리나가 언제 죽었고 어디에 묻혔는지는 지금까지 아무런 단서조차 없다.

그러나 포르나리나는 진흙 속에서 피어난 한 떨기 연꽃이다. 라파엘로는 인간 중심의 시대였던 르네상스 전성기에 〈작은 의자 위의 성모〉를 그녀의 모습으로 그려 그녀의 아름다움을 이 세상에 영원히 전하고 있다. 500년이 지난 지금 귀족이었던 마리아 비비엔나는 잊혀지고 포르나리나는 아주 유명해졌다. 그녀는 오늘도 피렌체 피티 궁전에 살면서 아름다운 모습으로 만인의 사랑을 받고 있지 아니한가.

라파엘로 산초 Raffaello Sanzio, 1483~1520는 1483년 움브리아의 우르비노에서 화가 겸 궁정시인의 아들로 태어나, 열한 살 때 아버지를 여의고 사제인 숙부 밑에서 자랐다. 라파엘로는 1499~1502년 페루자에 있는 움브리아 화파의 거장 피에트로 페루지노의 공방에 들어가 도제 수업을 받았다. 그는 열일곱 살 때부터 스승이 대작을 맡을 때마다 조수로 함께 작업하며 스승과 대등한 그림을 그려서 그때 이미 대가의 반열에 올랐다. 그 시기의 작품으로 〈미의 세 여신〉 1504, O/P, 17×17㎝, 샹티이 콩데 미술관, 〈스포잘리초 Sposalizio, 성모의 결혼〉 브레라이 남아 있다. 21세 때인 1504년 피렌체로 옮겨 레오나르도 다 빈치의 피라미드형 구도와 명암법을 단시일에 익혀 〈대공의 성모〉136 1505, 피티 미술관, 〈검은방울새의 성모〉168 1506, 우피치 미술관, 〈아름다운 정원사인 성모〉042 1507, 루브르 박물관 등 우아한 성모상을 그리면서 페루지노의 영향에서 벗어나 피렌체파의 화풍으로 발전하였다.

1508년 라파엘로는 교황 율리우스 2세 JuliusII, 재위 1503~1513의 부름을 받아 로마로 가서 바티칸궁의 궁정화가가 되어 사람들에게 '화가들의 왕자'라고 불리며 1520년 죽을 때까지 12년간 봉직했다.

그는 미켈란젤로의 시스티나 천장화를 보고 조형적 파악법을 배웠다. 1508~11년 바티칸궁 '서명의 방 Stanza della Segnatura' 4면 벽에 〈성체 논의 聖體論議〉,237 〈아테네 학당〉,238 〈파르나소스〉,241 〈삼덕상 三德像〉 등을 그렸다. 1511~14년 바티칸궁 '엘리오도로의 방 Stanza di Eliodoro'에 〈신전에서 엘리오도로 추방〉,242 〈볼세나의 미사〉, 〈감옥에서 해방되는 성 베드루〉, 〈교황 레오 1세와 훈족의 왕 아틸라의 만남〉 등의 벽화를 그렸다. 그는 새로 취임한 교황 레오 10세의 명을 받아 1514~18년 바티칸궁 '인첸디오의 방 Stanza dell'Incendio, 화재의 방'에 〈보르고의 화재〉243 등 많은 벽화를 그렸다.

한편 초상화가로서 개인적으로 작품 제작을 의뢰받아 〈추기경의 초상〉191 1510, 프라도 미술관, 〈교황 율리우스 2세의 초상〉 1511~12, 우피치 미술관, 〈작은

의자 위의 성모〉¹²⁵ 1514, 〈발다사레 카스틸리오네의 초상〉⁰⁴⁶ 1515~16, 루브르 박물관, 〈베일을 쓴 여인〉¹³⁵ 1515, 〈시스티나의 성모〉¹²⁸ 1513~14, 드레스덴 국립미술관, 〈교황 레오 10세의 초상〉 1517~18, 우피치 미술관 등 우아하고 섬세한 걸작 초상화들을 그렸다. 파르네지나궁의 벽에 〈갈라테이아의 승리〉 c.1512~14를 그리고, 베네치아 화파 화가 세비스티아노 델 피옴보에게서 채화법을 배웠다. 1518년 〈그리스도의 변용變容〉²⁵³ 바티칸 회화관 제작에 착수해 심혈을 기울였으나 완성하지 못하고 1520년 4월 6일 자신의 37번째 생일날 세상을 떠났다. 비록 짧은 생애였지만, 살아 있는 동안만큼은 예술가로서 최고의 영예를 누렸다.

라파엘로는 아름다운 용모와 착한 성품, 명랑한 성격으로 누구에게나 사랑을 받았다. 역대 교황들의 총애를 받아 많은 제자를 거느리고 바티칸궁에 벽화를 그리며 탁월한 솜씨를 유감없이 발휘했다. 바자리는 "라파엘로의 예술의 방법, 색채, 창의력은 최고의 수준에 도달했고, 더 이상의 것을 기대하기란 어려울 것이다. 그를 능가할 사람은 아마 없을 것이다"라고 했다.

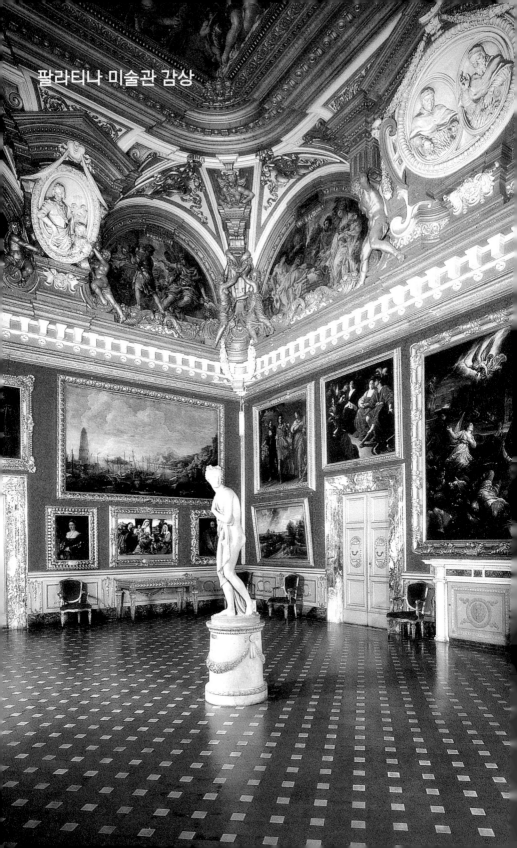

팔라티나 미술관 감상

티치아노, 〈라 벨라〉

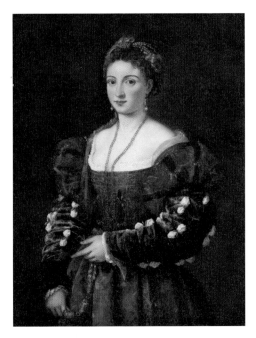

130 **티치아노, 〈라 벨라〉,**
1536, O/C, 89×75㎝

우 르비노의 공작 프란체스코 마리아 델라 로베레가 '파란 드레스를 입
은 숙녀의 초상'을 그려 달라고 주문하여 그려진 작품이라고 한다.
이 초상화의 모델이 누구냐 하는 문제는 오랫동안 논의되어 왔다. 이 그림
을 주문한 우르비노 공작부인 엘레오노라 곤차가 Eleonora Gonzaga 다, 만토바
후작부인 이사벨라 데스테 Isabella d'Este 다, 그 밖에 많은 인물이 거론되었으
나 모두 신빙성이 없다 하고 아직 누구인지 밝혀지지 않았다. 그래서 이 여
인은 고귀한 신분의 품격과 아름답고 생동감 있는 표정으로 인해 그냥 '미
인'이라는 뜻의 '라 벨라 La Bella'로 불리고 있다. 1631년 페르디난도 2세의 아
내 비토리아 델라 로베레가 친정 아버지인 마지막 우르비노 공작으로부터
상속받아 피렌체로 옮겨졌다.

티치아노, 〈회색 눈의 남자 '젊은 영국인'〉

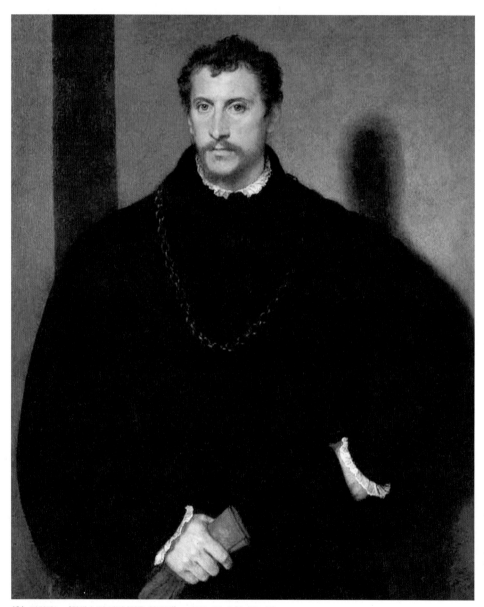

131 티치아노, 〈회색 눈의 남자 '젊은 영국인'〉, c.1540~45, O/C, 111×96cm

이 그림은 특히 초상화에 장기를 보인 티치아노의 걸작이다. 마치 살아 있는 것처럼 생생해 보이는 이 젊은이의 눈동자 속에서는 작은 빛이 번뜩이고 있다. 그는 지금 무언가 중요한 말을 하려는 것처럼 절박한 인상을 쓰고 있다.

『서양미술사』의 저자 에른스트 곰브리치 Ernst H. Gombrich, 1909~2001 는 "꿈에 잠긴 듯한 눈동자는 거친 캔버스에 물감을 한 점 발라 놓은 것이라고는 도저히 믿어지지 않을 만큼 영혼이 담긴 강렬한 표정으로 우리를 물끄러미 쳐다보는 것 같다"고 했다. 교양 있고 우아한 이 그림의 주인공이 누구인지 알려져 있지 않으나, 흔히 '젊은 영국인'이라고 불린다. 신원불명의 이 젊은이에게 무슨 근거로 영국의 국적을 부여했는지 모르겠다.

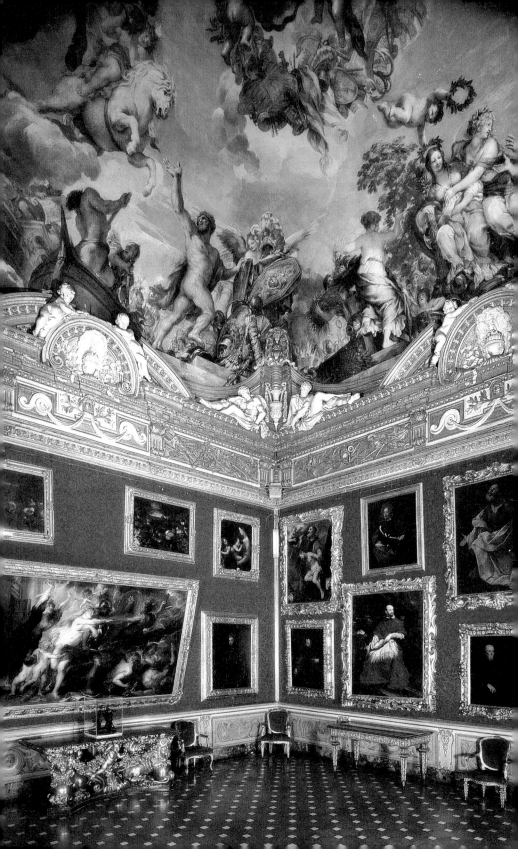

루벤스, 〈전쟁의 참화〉

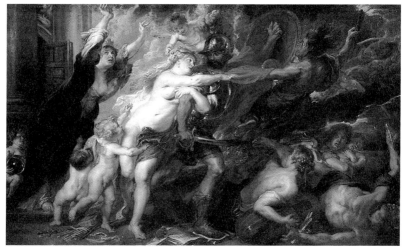

133 **루벤스, 〈전쟁의 참화〉**, 1638, O/C, 206×345cm

루벤스가 30년전쟁 중에 그린, 반전反戰 의식을 표현한 작품이다. 평화 시에는 닫혀 있는 야누스 신전의 문이 열려 있고, 전쟁의 신 마르스가 선혈이 뚝뚝 떨어지는 칼과 방패를 들고 전장으로 진군한다. 비너스가 저지하려고 애쓰지만 아무 소용이 없다. 화면 오른쪽에서 횃불을 든 '복수의 여신' 푸리아에 Furiae 노파가 마르스를 잡아끌고, 그 옆에는 '역병'과 '기아'가 우글거린다. 비너스의 뒤에서 검은 옷차림에 두 팔을 높이 쳐들고 비탄에 잠겨 있는 여인은 전쟁 때마다 약탈과 재난을 겪어 온 불행한 여인 '에우로파 Europa, 유럽'다. 마르스의 발 아래 아이를 안고 넘어져 있는 어머니는 전쟁에 의해 위협받고 있는 '풍요'와 '다산'과 '자애'를 말하고, 마르스의 발에 짓밟힌 책과 종이는 학문과 예술이 유린당함을 암시하는 것이라고 한다.•

• 수잔 우드포드, 이희재 옮김, 『회화를 보는 눈』(열화당, 2000), 59-60쪽 참조

반 다이크, 〈추기경 귀도 벤티볼리오〉

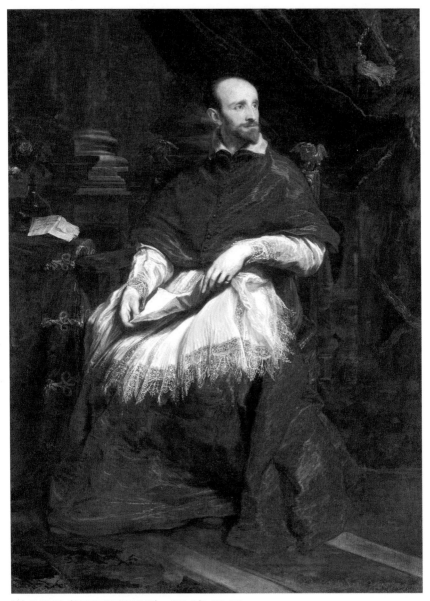

134 반 다이크, 〈추기경 귀도 벤티볼리오〉, c.1623, O/C, 195×147cm

주인공의 붉은 비단옷으로 그의 신분이 추기경이라는 것을 금방 알 수 있다. 레이스로 장식된 고급스러운 흰 옷이 플랑드르파의 안토니오 반 다이크Antonio Van Dyck, 1599~1641 다운 수법으로 섬세하게 그려져 있다.

네덜란드독립전쟁 때 세상에 널리 알려진 귀도 벤티볼리오Guido Bentivoglio 추기경이 반 다이크와 친교가 있어, 1623년 화가를 방문했을 때 이 초상화가 그려진 것이라고 한다. 루벤스의 조수이자 수제자인 반 다이크의 작품 중 최고의 걸작으로 꼽힌다.•

• マリレナ・モスコ, 『ピッティ宮殿』(Philip Wilson), 39쪽

라파엘로, 〈베일을 쓴 여인〉

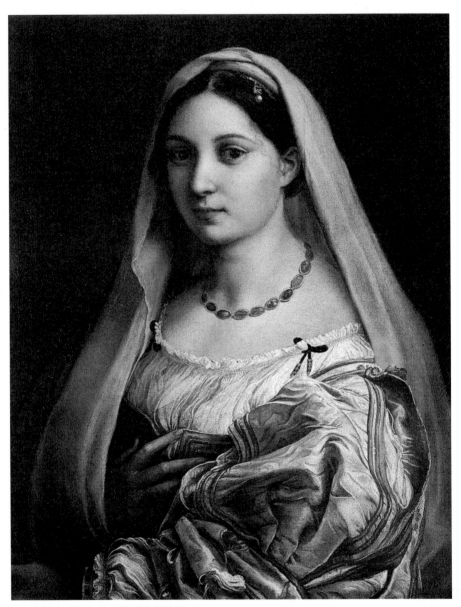

135 라파엘로, 〈베일을 쓴 여인〉, 1515, O/C, 85×64㎝

흰색 베일을 쓰고 검은 머리에 진주 장식을 한 이 여인은 라파엘로가 빌라 파르네지나의 프레스코 제작을 등한히 할 정도로 그를 사로잡 았던 로마의 빵집 딸 포르나리나다.

그녀는 〈작은 의자 위의 성모〉,[125] 〈포르나리나〉,[126] 〈시스티나의 성모〉[128] 등의 공통 모델로 밝혀졌다. 피티궁의 팔라티나 미술관에 수장되어 있는 회화 중 최고 걸작의 하나다.

라파엘로, 〈대공의 성모〉

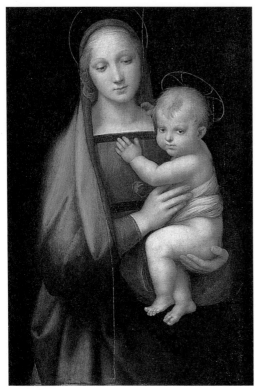

136 라파엘로, 〈대공의 성모〉,
c.1505~06, O/P, 84×60㎝

라파엘로가 '성모의 화가'라는 명성을 얻게 된 피렌체 시기 초기의 작품으로, 후세에 오래도록 우미한 성모자상의 전형이며 완전함의 기준으로 간주되어 온 걸작이다.

어둡게 처리된 배경 속에서 떠오르는 듯한 성모자는 입체감 있게 묘사되어 있고, 다소곳이 눈을 내리뜨고 명상에 잠긴 듯한 성모의 부드럽고 평온한 얼굴 표정은 보는 이를 편안하게 해 준다. 나폴레옹에 의해 쫓겨난 토스카나 대공 페르디난도 3세가 망명 중이던 1799년 자신의 수하를 통해 피렌체에서 구입하여 항상 지니고 다녔기 때문에 '대공의 성모'로 불리게 되었다.

카라바조, 〈잠든 쿠피드〉

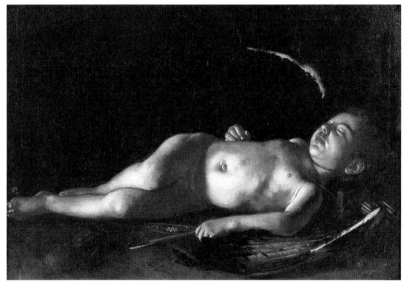

137 **카라바조, 〈잠든 쿠피드〉**, 1608, O/C, 71×105㎝

사랑의 신 쿠피드 Cupid, 에로스가 어두운 공간에서 땅바닥에 누워 잠들어 있다. 어린 신은 벌거벗은 채 왼쪽 날개를 펴서 요처럼 깔고 황금 전동箭筒을 베고 골아 떨어져 있다. 쿠피드는 미소년이거니 하는 우리의 통념을 깨고 저잣거리의 거지 아이처럼 지저분하고 촌스러운 모습이다. 소크라테스는 에로스가 아프로디테의 아들이 아니라 풍요의 남신 포로스 Poros와 빈곤의 여신 페니아 Penia 사이에서 난 아들이므로 빈곤하고 촌스러운 것은 당연하다고 했다 한다. 그러므로 사실주의자인 카라바조는 다른 화가들처럼 쿠피드를 미화하여 예쁘게 그리지 않고, 출신 그대로 심술궂은 장난꾸러기에 지저분한 아이로 그린 것이라고 한다.

카라바조가 살인을 저지르고 몰타섬으로 도망가서 그린 것이다.

아르테미시아 젠틸레스키, 〈유디트와 하녀〉

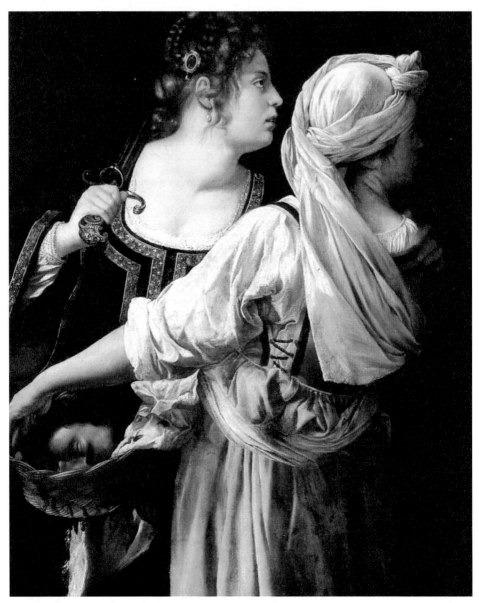

138 아르테미시아 젠틸레스키, 〈유디트와 하녀〉, 1613~14, O/C, 117×93㎝

건장하고 당차게 생긴 젊은 여인이 칼을 둘러메고, 하녀는 죽은 남자의 머리를 바구니에 담아 들고, 함께 어깨 너머로 무언가를 경계하고 있다.

이 그림을 이해하려면 같은 화가가 그린, 〈홀로페르네스의 목을 자르는 유디트〉[139] 1614~20, 우피치 미술관를 먼저 보는 것이 좋다. 어두운 배경 속에서 유다 베툴리아의 과부 유디트가 소매를 걷어붙이고 결연한 표정으로 조금도 망설임 없이 적장 홀로페르네스의 목을 자르고 있다. 성서 외경 外經 「유딧서」에 나오는 것처럼 큰 칼로 두 번 내리쳐서 목을 베는 것이 아니라, 복수심에 불타 이를 악물고 푸줏간의 고기처럼 자근자근 썰고 있다. 하녀 아브라는 두 손으로 몸부림치는 적장의 몸을 짓누르고, 유디트는 적장의 머리털을 움켜잡고 큰 칼로 그의 목을 자른다. 두 여인의 네 개의 팔과 필사적으로 저항하는 적장의 두 팔이 화면 중앙에서 서로 교차되며 생과 사의 격렬한 투쟁을 벌어지고, 그 위로 강한 빛이 쏟아져 내린다. 피가 흘러 유혈이 낭자하고 화면엔 살기가 넘쳐흐른다.

〈유디트와 하녀〉[138]는 적장의 머리를 잘라 가지고 막사에서 빠져나오는 상황이다.

아르테미시아 젠틸레스키 Artemisia Gentileschi, 1593~1656?는 서양미술사
상 가장 성공한 최초의 여성 화가다. 그녀는 1593년 로마에서 꽤 명망 있
는 바로크 화가 오라초 젠틸레스키 Orazio Gentileschi, 1563~1639의 딸로 태어났
다. 1612년 오라초는 재능 많은 딸을 가르치기 위해 아고스티노 타시 Agostino
Tassi, c.1580~1644라는 화가를 고용하여 미술 지도를 부탁했다. 타시는 열아홉

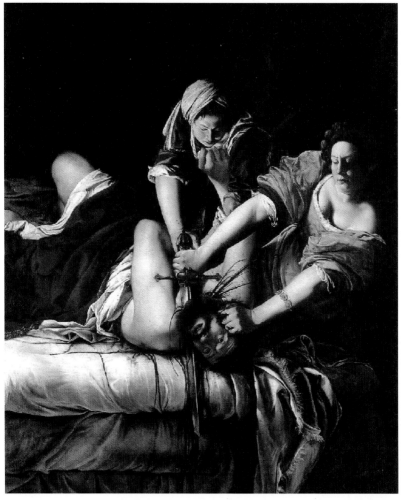

139 아르테미시아 젠틸레스키, 〈홀로페르네스의 목을 자르는 유디트〉, 1614~20, O/C, 158.8×125.5cm, 우피치 미술관

살의 아르테미시아를 제자로 가르치다 강간했다. 수사와 재판 과정에서 아르테미시아는 오히려 꽃뱀으로 몰려 손가락 주리 틀기 등 야만적인 고문을 당하고, 산부인과 검사까지 받았다. 7개월여에 걸친 고통스러운 재판 끝에 타시는 금고 8월의 가벼운 형을 살고, 아르테미시아는 평생 지울 수 없는 마음의 상처를 입었다. 재판 과정에서 겪은 이런 오명과 치욕의 트라우마는 이후 일생 동안 내내 그녀의 작업에 깊은 영향을 끼친다.

남성우월주의가 지배한 초기 바로크 시대에는 여성이 미술을 공부하는 것이 허락되지 않았다. 그러나 아르테미시아는 23세 때에 여성 최초로 피렌체 디제뇨 아카데미 Academia del Disegno 의 회원이 되었고, 여성 화가가 그리기에 불가능하다고 인식되었던 역사화와 종교화를 그리기 시작했다. 그녀는 피렌체의 통치자 코지모 2세의 주문으로 〈홀로페르네스의 목을 자르는 유디트〉를 그려서 코지모 2세로부터 극찬과 고액의 사례금을 받아 유명해졌다. 그 그림에 유디트를 자신의 얼굴로, 홀로페르네스를 타시의 얼굴로 그려, 타시에 대한 증오와 응징을 강하게 표출했다. 그녀는 그 후 메디치 가문의 후원을 받아 상당한 명성을 누렸다.

아르테미시아는 일찍이 아버지의 친구인 카라바조의 영향을 받아 빛과 어둠을 극적으로 대조시키고 풍부한 색상을 구사하는 카라바조의 추종자 '카라바지스타 Caravaggista '가 되었다.

그녀는 유디트 이야기에 병적으로 몰입해 같은 주제로 자신의 얼굴이 등장하는 그림을 여섯 점 더 그렸다. 평생 여인에게 폭력을 휘두르는 남성에 대해 복수하며 응징하는 용맹한 여성상을 그려 최초의 페미니스트 화가로도 불린다.

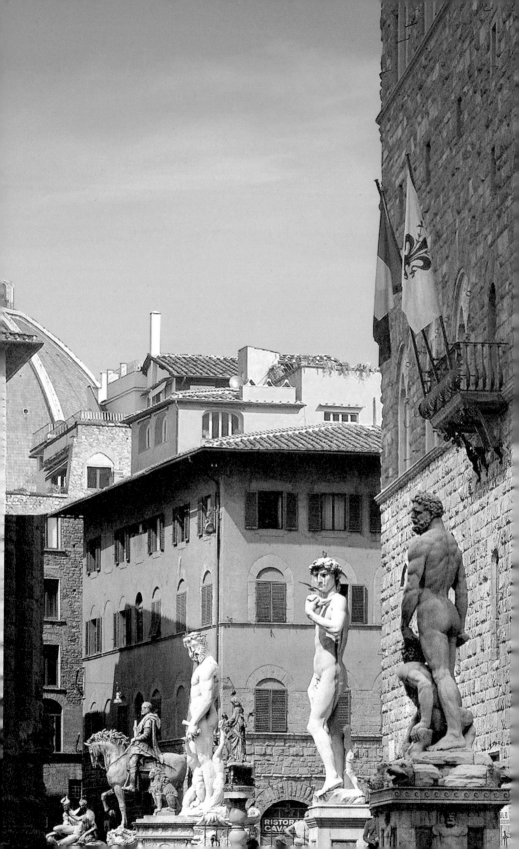

시뇨리아 광장

O날 500년 전으로 거슬러 올라가 〈작은 의자 위의 성모〉의 모델을 쫓던 꿈에서 쉽사리 깨어나지 못한 나는, 중세 시대의 성 가운데 가장 견고하고 아름답다는 피렌체공화국의 정부청사 베키오궁 Palazzo Vecchio, 1298~1314을 그냥 건성으로 둘러보았다. 1층 '파티오'의 중앙분수대에 있는 베로키오의 〈돌고래와 노는 어린 천사〉 1470의 귀여움도, 바자리 일파가 메디치의 전투 장면을 가득 그린 장대한 방에서 수백 명이 모여 와글와글하며 노동조합 총회를 하고 있던 '500인의 홀'의 역사성도, '백합의 홀'과 '프란체스코 1세의 스투디오'의 화려함도 〈작은 의자 위의 성모〉에 빠진 나의 흥미를 끌기에는 역부족이었다. 나는 이런 굉장한 볼거리들이 시큰둥하여 시뇨리아 광장 Piazza della Signoria으로 나갔다.

시뇨리아 광장[140]은 13세기에 열려 몇 세기 동안 피렌체의 정치적, 사회적 고비마다 큰 사건들이 벌어진 역사의 무대다. 또한 재앙과 천벌을 예언하며 종교와 정치의 개혁을 주장한 지롤라모 사보나롤라 Girolamo Savonarola, 1452~1498가 1498년에 화형당한 장소다. 하루 종일 서서 걸어 다녔더니 다리가 무척 아팠다. 노천 카페에서 '부온 젤라또'의 본고장 아이스크림을 사 먹으면서 광장에 있는 조각작품들을 아주 천천히 자세하게 둘러보았다.

140 **시뇨리아 광장.** 앞줄 왼쪽부터 〈코지모 1세의 기마상〉, 〈넵투누스의 분수〉, 〈다비드〉, 〈헤라클레스와 카쿠스〉, 그리고 뒤로 〈유디트와 홀로페르네스〉가 보인다.

광장 남면에는 다섯 개의 조각작품이 한 줄로 늘어서 있다.[140] 동쪽에서부터 서쪽으로 오만한 자세로 광장에 군림하는 잠볼로냐의 〈코지모 1세 데 메디치의 기마상〉, 피렌체 시민들이 덩치만 크고 꼴사납다 하여 '비앙코네 Il Biancone, 커다란 하얀 덩어리'라고 비아냥거리는 암만나티의 〈넵투누스의 분수〉 1563~75, 높이 560㎝, 도나텔로 Donattello, 1386~1466의 〈유디트와 홀로페르네스〉, 미켈란젤로의 〈다비드〉, 첼리니가 '멜론으로 가득 채워진 낡은 자루' 같다고 야유한 바초 반디넬리 Baccio Bandinelli, 1493~1560의 〈헤라클레스와 카쿠스〉다. 그중에서 〈유디트와 홀로페르네스〉[141]와 〈다비드〉[142]가 걸작으로 꼽힌다.

도나텔로, 〈유디트와 홀로페르네스〉

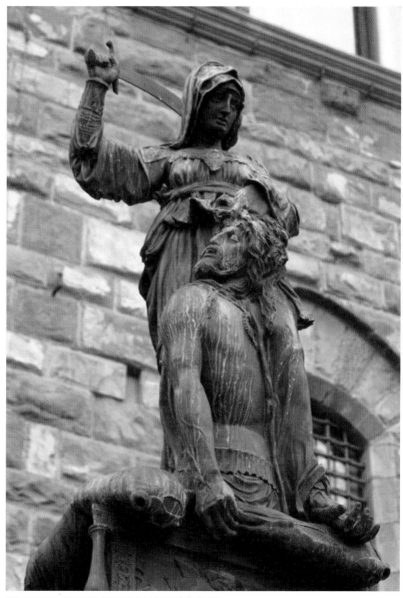

141 도나텔로, 〈유디트와 홀로페르네스〉(복제품), 높이 236㎝

아 시리아군의 총사령관 홀로페르네스 Holophernes 는 여러 나라를 정복하고, 이스라엘로 쳐들어와 예루살렘 근방의 베툴리아 Bethulia 를 포위 공격한다. 이때 베툴리아에 살고 있는 젊고 아름다운 과부 유디트 Judith 가 모든 남자들이 넋을 잃을 만큼 곱게 단장하고 적진으로 찾아간다. 그녀는 자신이 곧 패망할 이스라엘에서 살아남기 위해 도망쳐 나왔는데, 중요한 군사 기밀을 알려주러 왔다면서 홀로페르네스에게 거짓으로 투항한다. 홀로페르네스는 유디트의 미모에 현혹되어 그녀를 연회에 초대한다. 기대에 부푼 홀로페르네스는 맘껏 포도주를 마시고 취하여 침대 위에 쓰러진다. 유디트는 침대 기둥에서 그의 칼을 뽑아 목덜미를 힘껏 두 번 내리쳐 머리를 잘라 내어 하녀 아브라의 곡식 자루에 넣어 가지고 돌아와 도성의 망루 위에 걸어 놓는다. 졸지에 장수를 잃은 적군은 혼비백산하여 도주해 버린다. 이것은 성서 외경 「유딧서」에 나오는 이야기다.

〈유디트와 홀로페르네스〉[141]는 르네상스 양식의 조각상을 창시한 도나텔로 Donatello, 1386~1466 가 메디치 가문의 의뢰로 1457~64년 제작하여 메디치궁 안뜰에 세워졌다. 1494년 피렌체의 시뇨리아 정부 의회가 무능한 피에로 데 메디치 Piero de' Medici 를 추방하고, 이 조각상을 끌어내 피렌체공화국의 정청 政廳 인 베키오궁 정문 입구에 세웠다.

현재 광장에 있는 조각상은 복제품이고 원작은 안에 있다.

미켈란젤로, 〈다비드〉

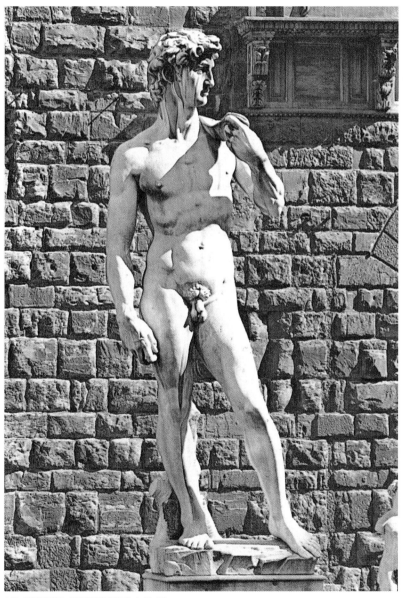

142 미켈란젤로, 〈다비드〉(복제품), 높이 430㎝

15 01년 미켈란젤로 부오나로티 Michelangelo Buonarroti, 1475~1564 는 피렌체 시로부터 피렌체 대성당의 외부 정면의 높은 곳에 장식할 조각작품을 의뢰받았다. 그는 조각가 시모네 다 피에졸레 Simone da Fiesole 가 잘못 건드려 중심부가 크게 깨지는 바람에 쓸모없게 됐다면서 오랫동안 방치된 카라라산産 대리석을 시 당국으로부터 얻어냈다. 그는 대성당 구석에 아틀리에를 차리고 주위에 칸막이를 둘러서 아무도 볼 수 없게 한 다음, 그 안에서 1501년 9월 13일부터 2년 5개월간 쉬지 않고 다듬은 끝에 1504년 1월 25일 〈다비드 David〉를 탄생시켰다. 이 작품이 완성되자, 피렌체시는 베키오궁 정문 입구에 있던 〈유디트와 홀로페르네스〉를 치워 버리고 대신 〈다비드〉를 자유로운 공화국 수호의 상징이라며 그 자리에 세웠다.

1527년 피렌체의 공화파들이 메디치 가문에 반기를 들고 봉기했을 때, 이 조각상은 성난 군중의 손에 왼팔이 여러 조각으로 부서졌다. 다행히 미켈란젤로의 제자 바자리가 그 파편을 수습해 가지고 있다가 1542년 코지모 1세의 도움을 받아 복원했다. 노천에 세워져 비바람으로 산화가 진행되던 〈다비드〉의 원작[181]은 1873년 아카데미아 미술관 실내로 옮겨지고, 지금 이 자리에 서 있는 것은 1910년에 설치한 복제품이다.

고대 이스라엘을 침공한 불레셋의 거인 장수 골리앗을 단 한 방의 돌팔매로 이마를 깨뜨려 죽이고 조국을 구해 낸 양치기 소년 다비드의 이야기는 구약성서 「사무엘상」 17장에 나오는 이야기다. 이 청년은 오른손에 돌멩이를 쥐고 왼손으로는 팔매끈을 틀어쥐고, 미간을 찌푸리며 적장을 노려보고 있다. 이 거대한 젊은이의 나상裸像은 아름다움과 힘의 극치를 이루고 있다. 이 청년의 모습은 힘차면서도 날렵하고 고요하지만 전의에 불타고 있으므로 아폴론과 헤라클레스의 합성이라고 일컬어진다. 어떤 미술사가는 〈다비드〉는 고전 시대 이래 모든 조각상을 압도하는 걸작이며, 미켈란젤로

가 대리석에 인간의 모습뿐만 아니라 감정과 영혼까지 불어넣으려 했다고 극찬했다.

그러나 이렇게 극찬을 받는 〈다비드〉도 조금 주의 깊게 들여다보면 허점이 있다. 머리와 두 손은 너무 크고 궁둥이와 성기는 너무 작아, 신체의 비례가 맞지 않는다. 혹시 대리석재에 결함이 있어서 그렇게 될 수밖에 없었던 것은 아닐까? 사실 그 대리석은 시모네가 보기 흉하게 깎은 데가 있어 미켈란젤로가 마음 먹은 대로 완전하게 조상彫像을 제작하는 데 지장이 있었다고 한다.

광장의 서남쪽에 '로지아 데이 란치 Loggia dei Lanzi'라는 회랑이 있다. 비 오는 날의 행사에 대비하기 위해 14세기 후반에 건축된 건물인데, 이곳에 좋은 조각작품들이 전시돼 있어 훌륭한 야외 조각미술관의 역할을 하고 있다. 그중 첼리니의 〈페르세우스〉[143] 와 잠볼로냐의 〈사비니 여인 약탈〉[144]이 걸작이다.

첼리니, 〈페르세우스〉

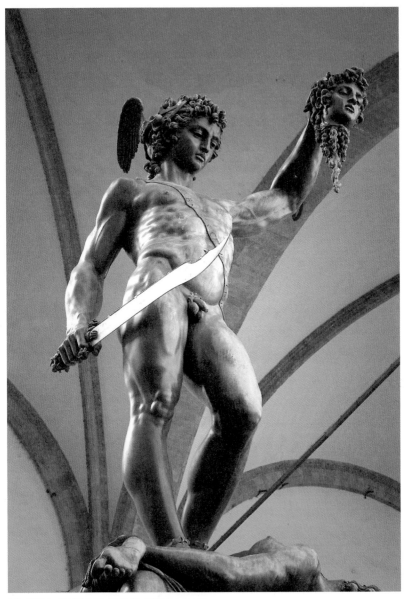

143 첼리니, 〈페르세우스〉, 1545~53, 브론즈, 높이 550㎝

베누토 첼리니 Benvenuto Cellini, 1500~1571 는 르네상스 시대에 가장 오만하고 악덕을 일삼는 악동이었지만, 한편으로는 탁월한 조각가이자 최고의 금세공사다. 그는 1523년 피렌체에서 싸움을 하여 사형선고를 받고 로마로 달아났다가 1545년 피렌체로 돌아왔다. 그는 코지모 1세에게 시뇨리아 광장에 큰 인물상을 제작토록 윤허해 달라고 간청하여 허락을 받아 냈다. 그리하여 9년간의 각고 끝에 1553년 〈페르세우스 Perseus〉[143]를 탄생시켰다.

조각가의 상상력과 금속공예가의 기술이 결합하여 이룩한 이 걸작에는 마니에리스트다운 기교의 과장이 눈에 띈다. 하지만 〈다비드〉의 영웅적인 힘과 〈유디트〉의 팽팽한 활력이 혼합되어 있고, 전체적으로 크고 무거우면서도 세부까지 우아하게 마감되어 있다. 페르세우스는 메두사의 아름답고 악마 같은 머리를 단숨에 잘라 내어 아직도 피가 뿜어져 나오는 머리를 왼손으로 높이 쳐들고 오른손에는 선혈이 뚝뚝 떨어지는 칼을 쥐고 있다. 이 작품은—오직 미켈란젤로만 해낼 수 있었던—달콤함과 무서움을 혼합해 낸 첼리니의 야망을 실증하고 있다.

페르세우스는 제우스와 아르고스의 공주 다나에 사이에서 태어난 영웅이다. 그는 세리포스의 왕으로부터 메두사의 머리를 잘라 오라는 위험한 임무를 부여받고 아테나로부터 방패를, 헤르메스로부터 하르페 Harfe, 반월도와 하늘을 나는 날개 달린 신발을, 하데스로부터 머리에 쓰면 투명인간이 되어 상대방에게 보이지 않게 되는 황금 투구 키네에 Kynee와 요술 주머니를 얻어 무장을 하고 메두사의 동굴로 숨어 들어간다. 만일 페르세우스가 메두사를 직접 보거나 메두사가 페르세우스를 먼저 보게 되면 그 자리에서 당장 돌로 변해버리기 때문에, 그는 잘 닦아 번쩍이는 청동 방패에 비친 메두사의 모습을 보면서 접근하여 예리한 칼을 휘둘러 단숨에 그녀의 머리를 잘라 요술 주머니에 넣는다. 그때 흘러나온 피에서 포세이돈의 자식인 날개 달린 천마 페가수스가 튀어나온다. 페르세우스는 그 후 바다의 괴물에게 제물로 바쳐진 에티오피아의 공주 안드로메다를 구출해 아내로 삼고, 후일 티린스의 왕이 된다.

잠볼로냐, 〈사비니 여인 약탈〉

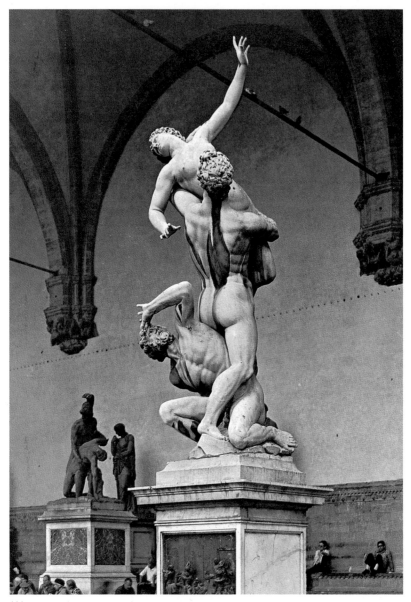

144 잠볼로냐, 〈사비니 여인 약탈〉, 1582~83, 대리석, 높이 410㎝

회랑의 북쪽 전면에 서 있는 〈사비니 여인 약탈〉[144]은 플랑드르의 조각가 잠볼로냐 Giambologna, 원명 Jean de Boulogne, 1529~1608의 한층 절제되고 멋진 걸작이다. 이 작품은 어느 각도에서 보아도 비례와 원근법이 완벽하여 주시점 없이 받아들여지는 탁월한 조각작품이다.

잠볼로냐는 정복당한 늙은 남자의 육체, 정력이 넘치는 약탈자의 육체와 그의 팔에 안겨 있는 섬세하고 여성다운 육체 등 서로 다른 세 타입의 육체를 묘사하고 있다. 패배한 늙은이는 주저앉아 있고, 승리자는 여인의 아름다운 몸을 높이 쳐들고 있다. 여인은 몸을 뒤틀며 상반신을 뒤로 젖혀 나신을 한껏 드러내고 있다. 나선형으로 얽혀서 올라가는 세 사람의 몸뚱이는 마치 흔들리는 불꽃처럼 유동적이다. 돌에 새겨진 이들의 육체는 손가락을 대고 꾹 누르면 움푹 들어갔다가 다시 튀어나올 것처럼 탄력 있게 보인다.

　고대 로마 건국의 전설에 의하면, 로마 건국의 시조 로물루스는 잦은 전쟁으로 많은 사람이 죽게 되자, 종족을 번식시켜 나라를 부강하게 만들기 위해 이웃 나라 사비니 Sabini 사람들을 축제에 초대하여 놓고 여인들을 강탈해 아내로 삼았다고 한다.

따지고 보면 이 광장에 있는 조각상들은 사람의 머리를 자르거나 여인을 약탈하는 등 하나같이 혐오스러운 내용을 주제로 하고 있다. 그래서 이런 훌륭한 공간에 사랑과 평화를 주제로 한 조각상을 세우지 못하는 서양 사람들은 어쩔 수 없이 호전적이고 잔혹하다는 생각이 저절로 들게 한다. 그러나 나는 이 광장에 올 때마다 또 어쩔 수 없이 〈다비드〉, 〈페르세우스〉와 〈사비니 여인 약탈〉에 매료되어 한참 서서 올려다보고 그 주위를 빙빙 돌며 쉽게 떠나지 못한다.

우피치 미술관

르네상스 미술의 보물창고

Uffizi

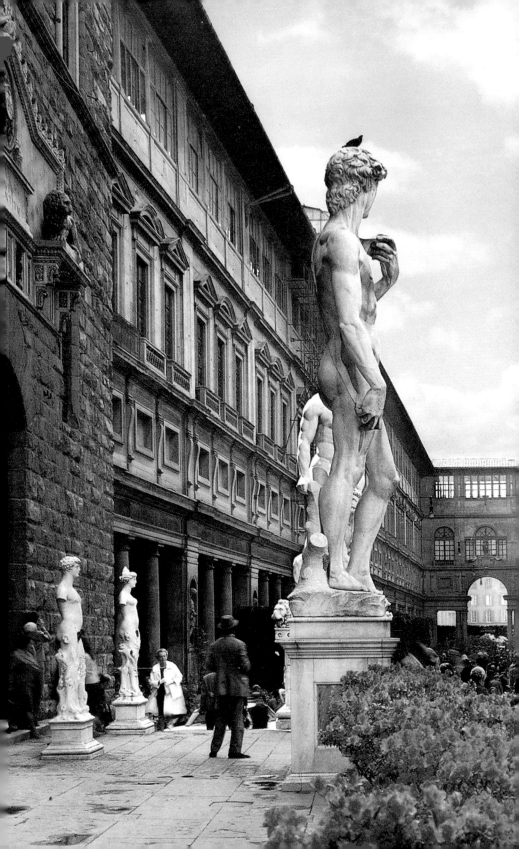

프롤로그

17년 만에 피렌체에 다시 왔다. 누가 나더러 세계의 도시 중 1년만 가서 살고 싶은 곳을 대라면, 미술관이 많은 파리와 피렌체를 댈 것이고, 그중 한 곳만 선택하라면 나는 서슴없이 피렌체를 택하겠다. 피렌체는 서양 역사상 예술이 가장 화려하게 꽃피운 르네상스의 발상지이며 중심지이기 때문이다. 『이탈리아 르네상스의 문화』1860. 이기숙 옮김, 한길사, 2003를 저술한 스위스 문화학자 야코프 부르크하르트 Jacob Bruckhardt, 1818~1897도 "르네상스를 이해하고 싶으면 피렌체로 가라"고 하지 않았던가.

나는 1979년 처음 유럽 여행에 나섰다. 그때 이름만 들어도 가슴이 벅차오르는 단테, 베아트리체, 보티첼리, 레오나르도 다 빈치, 미켈란젤로, 라파엘로, 갈릴레오 갈릴레이, 마키아벨리 등의 숨결이 곳곳에 배어 있는 고색창연한 피렌체는 매우 강렬하게 나의 지적 호기심을 자극했다.

내가 피렌체 여행의 하이라이트인 우피치 미술관 Galleria delgi Uffizi에 간 것은 1979년, 1982년, 1983년에 이어 2000년 10월 5일 이번이 네 번째다. 나는 무엇보다도 보티첼리의 〈봄〉이 때를 벗겨 낸 후 어떻게 달라졌는지 몹시 궁금했다.

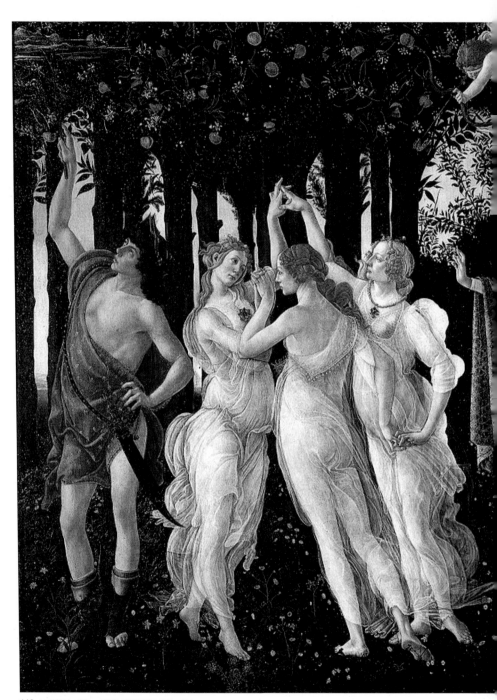

146 보티첼리, 〈봄〉, c.1478, 템페라/P, 203×314㎝

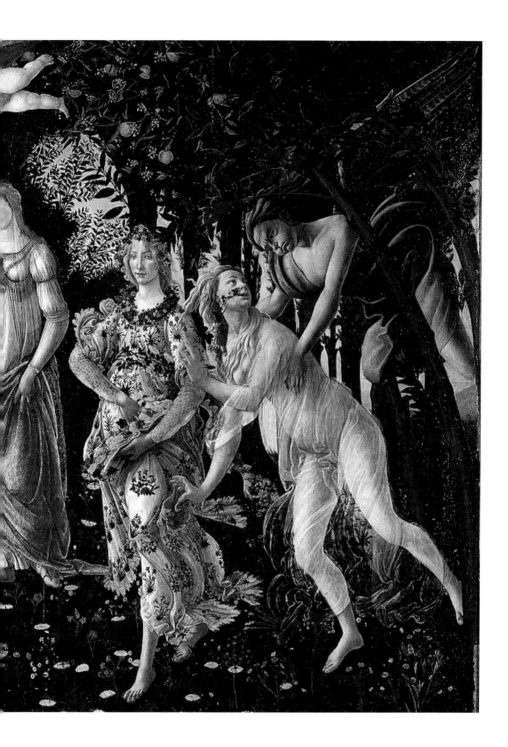

보티첼리, 〈봄〉

때를 벗겨 낸 보티첼리의 〈봄 Primavera〉[146]은 내가 상상했던 것보다 훨씬 더 화사하고 아름다웠다.

자, 이제 이 그림을 오른쪽에서부터 왼쪽으로 읽어 나가 보자.

① 봄을 찬양하는 9명의 신들

화면 오른쪽에서 대지의 님프 클로리스 Chloris 가 바람을 불면서 쫓아오는 서풍의 신 제피로스 Zephyrus 를 피해 도망가고, 바람의 신은 그녀를 쫓아가 억지로 포옹하려고 한다. 님프는 필사적으로 추격을 벗어나려 하지만 끝내 바람의 신에게 붙잡히고 만다. 그녀의 머리카락은 흐트러지고 추격자를 돌아보는 얼굴에는 공포가 서려 있다. 그러나 봄바람 제피로스의 손이 클로리스의 겨드랑이에 닿는 순간, 그녀의 입에서는 봄꽃이 피어 흘러나온다.

클로리스 앞에 머리에 화관을 쓰고 목에 화환을 걸고 화려한 꽃으로 장식된 의상을 입은 꽃의 여신 플로라 Flora 가 한 아름 가득 안은 꽃을 뿌리며 사뿐사뿐 걸어가고 있다. 하얀 옷을 입은 클로리스의 입에서 흘러넘친 봄꽃은 플로라 위로 떨어지며 순식간에 여신이 입고 있는 옷의 꽃무늬로 화하고 있다.

여기 이렇게 모든 면에서 대조적으로 묘사되어 있는 클로리스와 플로라는 사실은 동일한 인물이라고 한다. 대지의 님프 클로리스가 서풍 제피로스를 만나 봄꽃을 피우는 순간 화사한 꽃의 여신 플로라로 변신한 것이라는 것이다.

　미술사가들은 고전 문헌을 뒤져, 이 장면은 고대 로마의 시인 오비디우스가 로마의 축제 기념일들을 엮어서 노래한 장편시 「파스티 Fasti, 행사력(行事曆)」 중에서 봄의 정경, "나는 예전에는 클로리스였지만 지금은 플로라로 불린답니다 / 봄날 제피로스가 한사코 날 따라왔어요…"라는 구절을 묘사한 것이라고 밝혀냈다.

화면 왼쪽에서는 '미의 세 여신'이 속이 훤하게 비치는 얇은 옷자락을 휘날리며 손에 손을 맞잡고 윤무輪舞를 추고 있다.[147] 원래 미의 세 여신은 고대 그리스 신화에서 비너스를 받드는 여신들인데, 르네상스 시대에는 이들이 각기 '애욕', '순결', '미'를 나타낸다고 해석했다.

　세 여신 중 크고 화려한 브로치를 가슴에 달고 머리카락은 흐트러져 내리고 의상도 크게 요동치는 왼쪽의 여신은 애욕의 여신이다. 화면 중앙에 조촐한 의상을 입고 단아한 얼굴로 그녀와 마주 서 있는 여신은 순결의 여신이다. 이렇게 상반되는 두 여신의 대립은 오른쪽에 있는 미의 여신에 의해 화합하여, 청순한 순결이 애욕과의 접촉을 통해 아름다움으로 다시 태어난다는 것이다. 애욕의 손이 순결의 왼쪽 어깨에 닿는 순간 옷이 벗겨져 흘러내린 것은 순결이 벌써 사랑의 유혹에 넘어갔음을 암시하는 것이라고 한다.

화면 왼쪽 끝에 제우스의 아들이며 전령의 신인 메르쿠리우스 Mercurius, 헤르메스가 날개 달린 모자를 쓰고 날개 달린 신발을 신고 서 있다. 지금 그는 아름다운 봄 동산에 사악한 기운이 스며들지 못하도록 쌍뱀 지팡이 카두케우스 Caduceus를 치켜들고 다가오는 먹장구름을 몰아내고 있다.

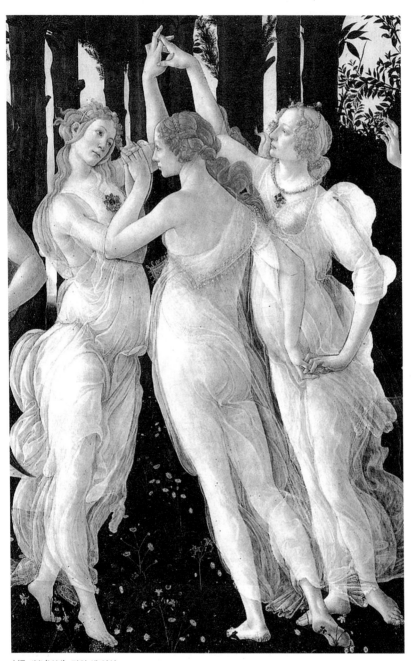

147 〈봄〉(부분), 미의 세 여신

저녁놀이 깃든 피에솔레 Fiesole 의 숲속에서 사랑과 미의 여신 베누스Ve-
nus, 비너스/아프로디테가 화면 중앙에 등장한다. 이 비너스는 발가벗은 천상의
비너스와는 달리 단정하게 옷을 입고 있다. 왼손으로 치마를 여며 잡고 오
른손은 반쯤 든 자세로 마치 후광을 두른 성모 마리아처럼 그려져 있다. 이
는 이곳이 곧 '비너스가 다스리는 나라'임을 암시하고 있는 것이다. 그러므
로 보티첼리가 이 그림에서 중심으로 삼은 주제는 '봄' 이 아니라 사랑과 미
의 여신 '비너스'라는 것이다.

비너스의 머리 위에서 사랑의 신 쿠피드가 사랑의 황금 화살을 힘껏 당
겨 미의 세 여신 가운데 중앙의 여신을 겨냥하고 있다. 앞을 보지 못하게 눈
을 가리고 있지만, 화살은 순결의 여신의 심장을 정확하게 겨누고 있다. 순
결한 처녀에게 육체적 사랑의 화살을 당기는 것은 결혼을 암시하는 것이다.

이 작품의 우의가 무엇인지에 대해서는 옛날부터 논란이 많았다. 많은
미술사가들과 고문헌학자들이 달려들어 연구를 거듭했지만 밝혀내지 못
했다. 그러다 마침내 1898년 함부르크의 광적인 미술사료 수집가이자 미술
사가인 아비 바르부르크 Aby Warburg, 1866~1929 가 고대 로마의 시인 호라티우
스Horatius, 65~8 BCE 의 시 「송가頌歌」에서 비너스가 미의 세 여신, 메르쿠리우
스와 함께 등장하는 구절을 찾아내어, 이 그림의 주제는 '비너스가 다스리
는 나라'라고 해석해 냈다고 한다.•

② 생생하게 부활한 꽃밭

〈봄〉은 '꽃의 도시 Cita del Fiore '라는 뜻을 가진 피렌체에 참 어울리는 그림이

• 다카시나 슈지, 『명화를 보는 눈』, 33-39쪽; 노성두, 『유혹하는 모나리자』(한길아트, 2001), 130-31쪽 참조

다. 그런데 1478년경에 그려진 이 그림은 500여 년의 세월이 흐르는 동안 얇은 때가 표면에 덮여 어두워졌다. 그래서 미술사가들은 세계에서 가장 아름다운 그림 가운데 하나인 이 그림이 조금 더 지나면 보이지 않게 될지도 모른다면서 안타까워했다. 그러나 피렌체 수복修復연구소가 1981년 5월 수복에 착수하여 그 이듬해 봄 새로운 모습을 공개했을 때, 초대받은 미술 관계자들은 너무나도 선명하게 변신된 그림을 보고 자기도 모르게 "오!" 하고 탄성을 질렀다고 한다.

　나 역시 이번에 〈봄〉을 대면했을 때 그 놀라운 변신에 깜짝 놀랐다. 그림 전체가 투명하고 화사하게 변한 것은 말할 것도 없지만, 무엇보다도 봄의 색을 되찾은 것은—여기 오기 전에 읽은 아사히신문사 『세계명화여행 3』에 쓰여 있듯—인물의 발밑에 피어 있는 꽃들이었다. 가까이 가서 유심히 들여다보았더니 실로 놀라운 세계가 펼쳐져 있었다. 더럽혀져 몽롱하게 보이던 꽃들이 생생한 모습으로 모두 소생되어 있었다.[148]

　수복연구소는 19세기 초경 그림을 수복할 때 사용된 조악한 니스를 철저하게 조사한 결과, 그 밑에 있는 녹색 안료가 변색되지 않았다는 것을 확인했다. 그들은 즉시 수복에 착수하여 매일 아주 조금씩 세심한 주의를 기울여 끈기 있게 닦아 냈다. 색과 윤곽이 점차 확실해지자 그림 속의 꽃들이 생생하게 살아났다. 이듬해 이른 봄 피렌체대학 식물연구소의 식물학자를 초빙하여 조사했더니, 〈봄〉의 들판에 그려진 500여 식물은 모두 실재하는 것을 그린 것이었고, 지금도 피렌체 주변의 들과 숲에서 봄에 피는 꽃이라는 사실이 밝혀졌다.•

　플로라가 머리를 장식하고 팔에 안고 있는 꽃, 클로리스의 입에서 흘러넘치는 꽃, 플로라의 의상에 그려진 70여 꽃과 인물들의 발아래 들판에 핀 꽃

• 朝日新聞社, 『世界名畫の旅 3』, 92-95쪽

148 〈봄〉(부분), 수복 전(왼쪽)과 후(오른쪽)

들은 모두 실물 크기로 정확하게 그려져 있었으며 꽃과 풀의 비율은 피렌체 주변 자연 들판의 상태와 일치했다. 가장 많은 것은 데이지_{이탈리아 국화(國花)}와 제비꽃, 그다음으로 많은 것이 국화과, 미나리아제비과, 양치류, 벼_稻과, 난_蘭과, 장미과 등이었다. 이러한 꽃들은 3월 초에서 4월 끝 무렵까지의 계절을 나타내는 것이었다. 〈봄〉은 정말로 봄꽃으로 가득했다.

③ 신방을 장식한 그림

피렌체의 시인 안젤로 폴리차노_{Angelo Poliziano, 1454~1494}는 1475년 마상창술 경기대회에서 우승한 줄리아노 데 메디치와 시모네타 베스푸치의 사랑을 축복한 고전적 상징시 「라 조스토라_{La Giostra, 마상창술 경기}」를 짓고, 보티첼리는 그 시에서 영감을 받아 1478년경 이 그림을 제작했다. 이 그림

은 원래 〈비너스가 다스리는 나라〉로 불리어 왔다. 〈봄〉이라는 제목은 전 기작가 조르조 바자리가 1568년판 『르네상스 미술가 열전』에서, 이 그림이 "프리마베라La Primavera, 이탈리아어로 '봄'를 나타내고 있다"고 쓴 데서 비롯되었다고 한다. 바자리는 보티첼리가 피렌체의 '호화왕豪華王, Il Magnifico', '위대한 로렌초'라고 불린 로렌초 디 피에트로 데 메디치Lorenzo di Pietro de' Medici, 1449~1492, 재위 1469~1492를 위하여 그의 저택에 많은 작품을 제작했고, 그중에서 〈봄〉과 〈비너스의 탄생〉 두 폭이 코지모 1세 데 메디치의 별장 '빌라 디 카스텔로Villa di Castello'에 오늘까지도 남아 있다고 기록했다.

그런데 1975년 존 셔먼과 웹스터 스미스가, 〈봄〉은 호화왕 로렌초를 위하여 그려진 것이 아니고 그와 비슷한 이름의 6촌동생* 로렌초 디 피에르프란체스코 데 메디치Lorenzo di Pierfrancesco de' Medici, 1463~1503의 저택을 장식하기 위해 그려진 것이라고 밝혀냈다. 이 동생도 호화왕 못지않은 예술 애호가였고 당시 위대한 인문주의 철학자 마르실리오 피치노Marsilio Ficino, 1433~1499의 제자였으므로 인문주의적 경향이 짙은 작품을 주문했고, 이 그림으로 신부 세미라미데Semiramide da Appiano의 침실을 장식했을 것이라고 한다. 아마도 이 그림은 역사상 가장 환상적이고 아름다운 신방 인테리어였을 것이다.

〈봄〉과 〈비너스의 탄생〉이 바자리의 기술과 같이 그때 코지모 1세의 '빌라 디 카스텔로'에 걸려 있었던 것은 사실일 것이다. 이 별장은 1477년 위 그림의 주문자 로렌초 디 피에르프란체스코가 구입해 사용하다가, 1503년 그가 죽자 위 그림들과 함께 조카 조반니 델레 반데 네레Giovanni delle Bande Nere에

● 다카시나는 『명화를 보는 눈』, 40쪽에서 로렌초 디 피에르프란체스코는 로렌초 대공의 종제(從弟, 사촌 아우)라고 했다. 그러나 메디치 가의 계보도에 의하면 그들은 모두 조반니(1360~1429)의 증손이므로 6촌간이 맞다.

게 유산으로 넘어갔다.

한편 호화왕 로렌초의 공작위는 그의 증손녀 카테리나 Catherina 에게까지 세습됐다. 카테리나가 1533년 프랑스의 앙리 2세와 결혼하자, 로렌초의 동생 줄리아노의 혼외자로서 훗날 교황이 된 클레멘스 7세 Clemens Ⅶ, 재위 1523~1534 의 아들 알레산드로 데 메디치 Alessandro de' Medici, 1511~1537 가 세습 공작을 자처하며 학정을 일삼다가 1537년 암살되었다. 그러자 로렌초의 손녀 마리아 살비아티 Maria Salviati 가 위 조반니 델레 반데 네레와 혼인하여 낳은 코지모 1세 데 메디치[149] 1519~1574 가 열여덟 살의 젊은 나이에 새로운 지배자로 추대되어 권력을 장악하게 되었다.

코지모 1세는 1569년 교황 비오 5세 Pius V, 재위 1566~1572 로부터 대공작의 직위를 하사받아, 피렌체에서 공화정을 끝내고 토스카나대공국을 건국하여 메디치 가문에 의한 전제군주정치를 시작했다. 그 무렵 바자리는 코지모 1세가 종조부인 로렌초 디 피에르프란체스코로부터 상속한 위의 그림들이 그의 별장 '빌라 디 카스텔로'의 벽에 걸려 있는 것을 보았을 것이다.

이 그림들은 그곳에 오래 있다가 1815년 모두 우피치로 옮겨졌다.

그러나 신랑 로렌초와 신부 세미라미데의 결합은 이 그림처럼 아름답고 순수한 사랑의 결실이라기보다 치밀한 정치적 계산이 깔린 정략결혼이었던 것 같다.

무서운 교황 식스투스 4세 Sixtus Ⅳ, 재위 1471~1484 는 메디치 은행에 이탈리아 북부 이몰라 지역을 구입할 돈 4만 두카트를 조달하라고 요구했다. 이몰라를 갖고 싶어했던 로렌초가 여러 가지 핑계를 대

면서 차일피일 미루는 사이, 메디치와 경쟁 관계에 있던 프란체스코 데 파치 Francesco de Pazzi가 잽싸게 그 돈을 교황에게 빌려주고, 메디치 가의 교황청 재무담당권을 가로챘다. 그리고 교황의 눈밖에 난 피렌체의 정권까지 탈취하고자 획책했다. 파치는 교황의 암묵적 승인 아래 교황의 조카 지롤라모 리아리오 Girolamo Riario, 피사의 대주교 프란체스코 살비아티 Franceso Salviati 등과 공모하여, 1478년 4월 26일 두오모 대성당에서 부활절 미사 참례 중인 로렌초와 그의 동생 줄리아노 데 메디치 Giuliano de' Medici, 1453~1478를 기습했다. 로렌초는 간신히 피신하여 기적적으로 목숨을 건졌으나, 줄리아노는 스물다섯의 젊은 나이에 현장에서 살해당했다. 흥분한 피렌체 시민들은 암살자와 공모자들을 벌거벗겨 목을 밧줄에 걸어 베키오궁 창문에 매달아 교수하고, 시신을 아르노강에 던져 버렸다. 파치 가의 재산은 몰수하고, 그 문장은 영원히 사용을 금지하고, 파치 가와 혼인하는 자는 공화국에서 공직에 오를 수 없게 하는 등 파치 가문과 공모자들에게 무자비한 보복을 단행했다.

교황은 극도로 분개하여 로마에 있는 메디치 가의 재산을 몰수하고, 로렌초와 피렌체 시민들에게 파문 교서를 내려 영세領洗·혼배婚配·장의葬儀 등 일체의 성무聖務 집행을 금지했다. 교황은 급기야 피렌체에 대해 전쟁을 선포하고, 에스파냐 아라곤 왕가의 나폴리 부왕副王 페란테에게 원조를 청했다. 페란테의 아들 칼라브리아 공작 알폰소가 즉각 출병하여 피렌체를 위협했다. 다급해진 피렌체는 밀라노의 원군을 기다렸으나 밀라노는 내부 사정으로 큰 도움을 주지 못했다. 이탈리아의 여러 도시들도 교황의 눈치를 살피며 메디치와의 거래를 꺼렸다. 정치적, 경제적으로 고립되어 위기에 처한 피렌체에 엎친 데 덮친 격으로 역병까지 창궐했다.

1479년 12월 로렌초는 어려운 상황을 타개하기 위해 자진해서 적지인 나폴리에 대사로 부임했다. 로렌초는 사실상 페란테의 볼모가 되어 있으면서,

많은 돈을 풀어 자선을 행하여 민심을 얻고, 교황과 밀착된 나폴리의 아라곤 왕가에 교황과의 중재를 부탁했다. 1480년에는 메디치 가문의 로렌초 디 피에르프란체스코와 아라곤 왕가의 사돈인 아피아니 Appiani 가문의 세미라미데의 결혼을 추진했다. 서로 정치적, 경제적 이해관계가 맞아떨어진 두 가문은 결혼을 성사시켰다. 그리고 로렌초와 페렌테는 평화협정을 체결했다. 그 결혼의 신방을 장식한 그림이 바로 보티첼리의 〈봄〉이다.•

• 노성두, 『유혹하는 모나리자』, 137-38쪽 참조

보티첼리, 〈비너스의 탄생〉

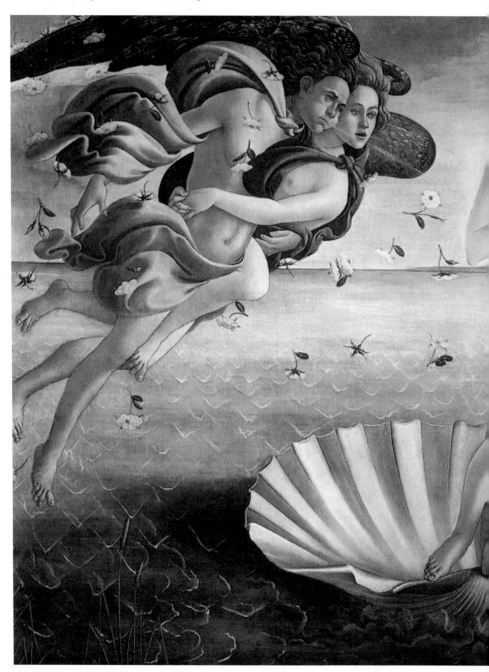

150 보티첼리, 〈비너스의 탄생〉, c.1485, 템페라/C, 172.5×278.5㎝

호메로스의 서사시

여신은 서풍 제피로스의 부푼 입김에 떠밀려
물살 거친 파도에 실려서 부드러운 거품을 타고 왔다네
황금 머리띠를 두른 계절의 여신들이
아프로디테를 기쁘게 맞이하며
그녀의 몸을 신성한 의복으로 감싸고
신성한 이마 위에 황금의 관을 씌워 주었네.*

이것은 호메로스 Homeros, c.800~750 BCE 가 읊은 서사시의 한 구절이다. 보티첼리는 이 시에서 주제를 취하여 1485년경 〈봄〉과 쌍벽을 이루는 또 하나의 걸작 〈비너스의 탄생〉150을 그렸다. 비너스의 아름다움을 가장 잘 체현했다는 이 그림은 로렌초 디 피에르프란체스코가 자신의 결혼을 기념하기 위해 주문한 것이다.

화면 왼쪽에서 서풍의 신 제피로스와 그의 연인 클로리스가 독수리 날개를 달고 날아온다. 그들은 사랑의 상징인 장미꽃을 뿌리며 입으로 세차게 바람을 불어, 거대한 가리비 조개껍질을 타고 바다 위에 떠 있는 비너스를 육지로 밀어 주고 있다. 키프로스 해안의 모래톱에는 계절의 여신 호라이 Horai 세 자매 중 맏언니인 봄의 여신 탈로 Thallo 가 풍성한 꽃무늬로 수놓인 망토를 들고 알몸의 비너스를 맞이하고 있다. 꿈속에서 방금 깨어난 듯한 비너스는 콘트라포스토 contrapposto ** 의 자세로 서서, 오른손으로 가슴을 가리고, 타래 같은 금발을 모아 쥔 왼손으로는 부끄러운 곳을 가린 채 육지에

● 노성두, 「유혹하는 모나리자」, 124쪽에서 재인용
●●**콘트라포스토**: 체중을 한쪽 발에 싣고 다른 발은 편하게 놓는 완만한 S자 모양의 삼굴(三屈) 자세

오르려고 발걸음을 막 내딛고 있다. 아름다운 얼굴, 섬세한 손, 탄력 있는 유방, S선 커브의 유연한 허리, 풍만한 아랫배, 8등신의 훤칠한 키―비너스는 나무랄 데 없는 이상적인 육체미를 드러내고 있다. 금빛 바다에는 잔물결이 찰랑찰랑 일고 조개껍질은 거품 위에 떠 있다.

이 그림은 우라노스 Uranus 의 딸 아프로디테의 탄생 모습을 그린 것이다. 기원전 8세기 헤시오도스 Hesiodos 의 『신통기 神統記, Theogonia』에 의하면, 그리스 신화에서 크로노스 Kronos 는 어머니 가이아 Gaea 의 사주를 받아 자기 아버지인 하늘의 신 우라노스의 성기를 하르페 반월도 로 잘라 바다에 던져 버린다. 이때 거기서 뿜어져 나온 피에서 거품이 생겨나고, 어느 날 그 거품에서 아름다운 여신이 솟아올랐다. 고대 그리스어로 거품은 '아프로스 Aphros'. 호라이는 '거품에서 태어난 여신'을 '아프로디테 Aphrodite'라 이름 짓고 옷을 입혀 올림포스로 데려갔다. 로마 사람들은 이 여신을 '베누스 Venus'라고 불렀다.

　그런데 이 그림의 광선은 싸늘하고 색깔도 너무 창백하다. 어딘지 모르게 슬퍼 보이는 아프로디테의 커다란 눈은 멜랑콜리하고 향수에 젖어 있는 것처럼 애잔해 보인다. 마치 처녀가 결혼하여 생식과 출산의 세계로 들어가려는 순간, 처녀성의 상실을 아쉬워하는 것 같기도 하다. 알몸의 비너스가 땅을 밟기 위해서는 옷을 입어야만 한다는 규범도 슬픈 이야기다.

베누스 푸디카

보티첼리는 앞서 본 호메로스의 서사시에서 이 그림의 주제를 취하고, '베누스 푸디카 Venus pudica' 자세로 비너스를 그렸다.

베누스 푸디카는 기원전 6세기 그리스 아르카익 시기의 비너스 상으로, 한 손으로는 음부를 가리고 다른 손으로는 앞가슴을 가린 '정숙한 자세'의 비너스를 일컫는다. 천상의 비너스는 원래 벌거숭이다. 그러나 알몸으로 땅을 밟는 것은 금지되어 있기 때문에, 지상에 내려서려는 순간 갑자기 부끄러워져서 치부를 손으로 가리고 있는 것이다. 이러한 자세의 비너스로는 기원전 4세기 그리스 최고의 조각가 프락시텔레스의 〈카피톨리노의 비너스〉[151]와 〈메디치의 비너스〉[161] 우피치 미술관 등이 있다. 모두 목욕을 하려고 옷을 벗었다가 낯선 시선을 눈치채고 몸을 웅크리며 두 다리를 모으고 부끄러운 곳을 손으로 가리고 있는 모습이다.

보티첼리는 〈비너스의 탄생〉을 그릴 때 베누스 푸디카의 자세를 차용했다.[152] 이 그림은 미술사상 르네상스 시대에 나타난 최초의 누드화다.

시모네타 베스푸치

그러면 비너스의 모델이 된 이 아름다운 여인은 누구인가? 1475년 로렌초의 동생 줄리아노22세는 피렌체의 산타 크로체 광장에서 개최된 마상창술 경기대회에서 우승했다. 줄리아노는 그 승리의 영광을 피렌체 최고의 미인 시모네타 베스푸치 Simonetta Vespucci, 1454~1476에게 바치면서 공개적으로 사랑을 고백했다. 그녀는 '미의 여왕' 자리에 올랐다. 시모네타가 얼마나 착하고 외모가 뛰어났던지 피렌체 시

151 프락시텔레스, 〈카피톨리노의 비너스〉, 4세기 BCE, 대리석, 높이 193㎝, 로마 카피톨리노 박물관

152 〈비너스의 탄생〉(부분)

민들은 그녀의 아름다움에 자부심을 가지고 한 목소리로 '시모네타 라 벨라'라고 그녀를 칭송했다.

시모네타는 제노바의 부유한 명문 카타네오 Cattaneo 가에서 태어나 열다섯 살에 피렌체의 명문 베스푸치 Vespucci 가의 마르코와 결혼하여, 당시 티레니아 해변의 포르토베네레 Portovenere, 비너스의 포구에 살고 있는 유부녀였다. 그러나 줄리아노의 시모네타에 대한 사랑은 그 당시 아름다운 사랑의 전형으로 칭송되었고, 시인 안젤로 폴리치아노는 그녀를 두고 '신성한 아름다움'이라고 찬탄하며 「라 조스트라」를 지어 줄리아노와 시모네타의 아름다운 사랑을 축복했다.

폐결핵을 앓던 시모네타는 줄리아노의 사랑 고백을 들은 이듬해 4월 스물두 살의 젊은 나이로 병사했다. 장례 때 시모네타는 모든 사람이 볼 수 있도록 눈부시게 아름다운 얼굴을 가리지도 않은 채 묘지로 운구되었다. 그때 그녀의 모습은 살아 있을 때보다 더 아름다웠다고 한다. 피렌체 시민들의 애도 속에 오니산티 Ognissanti 교회에 안장되었다.

보티첼리는 그 시모네타 베스푸치를 〈비너스의 탄생〉과 〈봄〉의 모델로 기용했다. 그러나 시모네타는 위 그림들을 그리기 전에 죽었으므로 보티첼리는 그녀의 생전 모습을 기억으로 재현했다. 사람들은 위 두 작품의 중앙에 서 있는 비너스를 '아름다운 시모네타'라 불렀고, 후세의 미술사가들도 위 두 작품의 비너스에서 시모네타의 모습을 알아보았다.

이 그림을 주문한 피렌체의 부유한 상인 로렌초 디 피에르프란체스코는 1491년 시모네타의 남편 마르코의 사촌인 아메리고 베스푸치 Amerigo Vespucci, 1454~1512를 에스파냐 세비야의 메디치계 상관商館에 파견했다. 아메리고는 1497~1503년에 걸쳐 '신대륙'을 네 차례 항해하고 그 탐험담으로 『신세계』1503를 저술했다. '아메리카'라는 지명은 그의 이름 아메리고에서 유래했다.

산드로 보티첼리 Sandro Botticelli, 1445~1510 의 본명은 알레산드로 디 마리
아노 필리페피 Alessandro di Mariano Filipepi 다. 그는 1445년 피렌체에서 갖바치
마리아노 필리페피의 아들로 태어나, 어려서 금세공사 보티첼리의 도제로
들어가 일을 배우면서 그의 성을 따랐다. 그 후 화가가 되기로 뜻을 세우고
1464년 프라 필리포 리피의 화실과 베로키오의 공방에 들어가 그림을 배웠
다. 그는 곧 '호화왕' 로렌초의 후원을 받아 메디치궁에 들어가 살면서, 우아
하고 섬세한 곡선과 시정詩情 넘치는 독자적인 화풍으로 애수에 젖은 듯한
아름다운 성모자상과 고대의 이교도적인 우의화들을 많이 그렸다.

보티첼리는 교황 식스투스 4세의 부름을 받아 1481년부터 그 이듬해까
지 로마에 머물며 바티칸 시스티나 예배당의 측벽에 구약성서의 〈모세가
하느님의 부르심을 받다〉와 〈모세의 시련〉, 신약성서의 〈그리스도의 시련〉
을 주제로 프레스코화를 그렸다. 그는 피렌체로 돌아와 신비적인 경향을
보이기 시작하여, 단테의 『신곡』에 주해를 달고 지옥편의 삽화 제작에 몰
두했다.

그는 만년에 화필을 던지고, 퇴폐적인 세태를 예언자적 설교로 공격한
종교개혁가 지롤라모 사보나롤라 Girolamo Savonarola, 1452~1498 를 추종하며 종
교적 우울증에 빠져 세상을 등지고 매우 곤궁하게 지냈다. 그는 여성을 혐
오하여 평생 독신으로 지냈고, 1510년 피렌체에서 사망하여 오니산티 교
회에 안장되었다.

바자리는 웬일인지 『르네상스 미술가 열전』에서 보티첼리를 '특성이 결
여된 화가'라고 낮게 평가하고, 그의 〈봄〉과 〈비너스의 탄생〉은 "생기 있고
매우 우아하며 아름다운 작품"이라고 한 줄로 간단히 기술하고 말았다.

보티첼리가 〈봄〉과 〈비너스의 탄생〉을 그릴 무렵은 피렌체공화국의 발전에
크게 기여하여 '국부'라 불린 코지모 데 메디치의 손자 로렌초가 피렌체를

지배한 시기였다. 그는 피렌체의 메디치 족벌 체제를 굳혀 사실상의 전제 군주제를 확립하고 사후에 '일 마니피코 호화왕'라고 불린 인물로, 폭넓은 인문주의적 교양을 가지고 철학과 예술을 장려했다. 그의 치세는 우수한 문인, 철학자, 예술가 들이 많이 배출된 피렌체 르네상스 문화의 절정기였다. 당시 피렌체에는 미술이론가이자 수학자, 화가, 조각가, 건축가로 다재다능하며 『회화론 Della Pittura』 1435 을 저술한 레온 바티스타 알베르티 Leon Battista Alberti, 1404~1472, 신플라톤주의의 제창자이며 위대한 인문주의 철학자 마르실리오 피치노, 시인 안젤로 폴리치아노, 요절한 신플라톤주의 철학자 피코 델라 미란돌라 Giovanni Pico della Mirandola, 1463~1493, 수학자 프라 루카 파치올리 Fra Luca Pacioli, 1450?~1520 같은 뛰어난 인문주의자들과 베로키오, 보티첼리, 레오나르도 다 빈치, 미켈란젤로 같은 예술가들이 구름처럼 모여들었고, 로렌초는 이들을 적극 후원했다.

그 당시 메디치 가문의 후원으로 설립된 '아카데미아 플라토니카 Accademia Platonica'에 모여든 지식인들 사이에는 그리스·로마의 철학과 기독교 사상을 통일 융합하려는 '신플라톤주의'가 널리 퍼져 있었다. 보티첼리는 이러한 인문주의자 서클을 통해 신플라톤주의의 영향을 받아, 이탈리아 르네상스 시대를 대표하는 화가가 되었다.

우피치 미술관 감상

153 〈니오베와 그녀의 아이들〉, 5세기 BCE

15 46년 이후 코지모 1세는 피렌체 여러 곳에 산재되어 있는 13개 동棟의 행정관청을 베키오궁 근처의 한 건물에 모두 통합하여, 좀 더 가까이에서 효율적으로 통제하고 싶어 했다. 그리하여 1559년, 당시 화가, 미술사가이며 동시에 가장 탁월한 건축가 겸 도시설계가였던 조르조 바자리를 베키오궁과 아르노강 사이에 신축할 새 사무소 우피치 Uffizi, 영어의 'office'의 건축 책임자로 임명했다. 바자리는 동관과 서관이 평행으로 나란히 선 두개의 3층짜리 건물을 남쪽에서 'ㄷ'자 모양으로 연결한 3면 빌딩으

로 설계하고 바자리의 회랑Corridoio Vasariano*도 설치했다. 건축공사는 1560년 시작하여, 1574년 코지모 1세와 바자리가 모두 죽은 후, 1581년 베르나르디노 부온탈렌티가 완성했다.

1584년 프란체스코 1세는 동관 3층에 마니에리스모Manierismo** 문화를 집대성한 8각형의 방 '트리부나Tribuna'를 완성하고 베키오궁과 메디치궁에 산재돼 있던 국부 코지모, 호화왕 로렌초, 코지모 1세의 수집품 등 메디치의 가장 값진 보물들을 진열했다.

페르디난도 1세는 로마의 빌라 메디치에 수장되어 있던 모든 미술품을 우피치로 옮겨 왔다. 1631년 페르디난도 2세는 아내 비토리아 델라 로베레Vittoria della Rovere가 친정 부모인 마지막 우르비노 공작 부부에게서 상속한, 티치아노의 〈우르비노의 비너스〉169 등 60여 점의 명화, '우르비노의 유산'을 컬렉션에 추가했다. 1717년 코지모 3세는 〈메디치의 비너스〉161 등 고전 시대의 조각들을 로마에서 옮겨 왔다.

1737년 코지모 1세의 5대손으로 심한 우울증과 정치 혐오증에 걸려 실정을 거듭하던 잔 가스토네Gian Gastone, 1671~1737가 후손 없이 죽자, 메디치 가의 막대한 재산은 그의 누나이며 1691년 팔츠Pfalz 선제후選帝侯 요한 빌헬름Johann Wilhelm von Neuburg, 1658~1716에게 출가한 안나 마리아 루도비카Anna Maria Ludovica, 1667~1743에게 상속되었다. 따라서 메디치 컬렉션도 안나의 시댁인 합스부르크로트링엔로렌 가문의 재산이 되어 오스트리아로 옮겨질 운명에 처했다. 그러나 안나는 피렌체의 새로운 통치자 로렌의 프란체스코 3세

- ● **바자리 회랑(回廊)**: 조르조 바자리가 우피치를 건축할 때, 끊임없이 암살의 위협에 시달리던 코지모 1세의 안전을 위해 대공이 집무하는 베키오궁에서 우피치를 거쳐 베키오 다리를 건너 대공의 저택인 피티궁까지 800미터의 거리를 모두 덮개를 씌운 복도로 연결한 회랑
- ●● **마니에리스모(매너리즘)**: 미술사상 르네상스 양식에서 바로크 양식으로 이행하는 과도기인 16세기에 유행한 미술양식으로, 미술가가 구성·형태·색채 등에서 창의성보다 타인을 모방하여 과장된 손재주를 부리는 인위적인 수법을 구사한 양식. 브론치노, 엘 그레코, 첼리니

와 유명한 '가족협약'을 맺었다. 그 내용은 1743년 안나가 일흔일곱 살로 사망할 때 공개되었다. 메디치 가의 궁전, 별장, 회화, 조각, 보석, 가구, 책, 원고와 그녀의 선조들이 몇 대에 걸쳐 수집한 방대한 예술품 등 재산 전부를 새로운 대공과 그의 후계자들에게 증여한다고 유언한 것이었다. 다만 안나는 유언에 한 가지 조건을 붙였다. "그것은 국가를 장식하는 것으로, 공중의 이용에 제공되는 것으로, 외국인의 호기심을 끄는 것으로 있어야 하며, 그 가운데 어느 한 점이라도 수도 또 대공국 밖으로 반출하여서는 안 된다"는 것이었다. 그것은 하마터면 오스트리아로 갈 뻔했던 엄청난 보물들을, 반출해서는 안 된다는 조건을 붙여 사실상 피렌체에 영구히 기증한 것이나 다름 없었다.

메디치 가의 혈통이 끊어지자, 1737년 유럽 강대국의 군주들은 일방적으로 오스트리아제국의 여황제 마리아 테레지아의 남편인 로렌의 프랑수아 공작을 추대하여 토스카나 대공의 지위를 승계시켰다. 그가 바로 로렌의 프란체스코 3세다. 그 뒤 합스부르크로트링엔 가의 대공들은 메디치의 전통을 이어받아 컬렉션을 더욱 늘려 나갔다. 피에트로 레오폴도 Pietro Leopoldo 대공은 1780년 로마의 빌라 메디치에서 수송해 온 고대 그리스의 대리석 조각 〈니오베와 그녀의 아이들〉[153]을 위해 우피치 제42실의 구조를 신고전주의 양식으로 개조했다. 우피치는 근대적인 박물관 개념에 따라 미술품을 유파별로 분류하고 진열하여 재정비한 후 1765년 일반에게 공개했다. 이는 유럽에서 가장 이른 왕실 컬렉션의 개방이었다.

우피치의 수장품은 13세기부터 18세기까지의 회화가 주류를 이루는데, 이탈리아 미술 특히 피렌체의 르네상스 미술이 압권이다. 모든 작품은 44개의 전시실에 거의 시대순과 지역별로 진열되어 있다.

치마부에, 〈장엄한 성모〉

154 치마부에, 〈장엄한 성모(Majesty)〉, c.1280~85, 템페라/P, 385×223cm

〈**장**엄한 성모 Majestà〉는 피렌체 화파의 시조 치마부에 Cimabue, 1240?~1302? 가 피렌체 산타 트리니티 교회의 제단화로 그린 것 이다.

여덟 명의 천사들에게 둘러싸인 이 왕좌의 성모상은 그가 원숙기에 그린 이탈리아 회화 요람기 최고의 걸작이다. 황금빛 바탕과 다소 경직된 표정 등 아직 비잔틴 양식에서 벗어나지 못했으나, 회화예술을 혁신하여 공간적 깊이를 창조하고 원근법과 인물들을 입체적으로 묘사하려고 시도한 것으로 주목된다.

조토, 〈장엄한 성모〉

155 조토, 〈장엄한 성모〉, c.1310, 템페라/P, 325×204cm

조토 디 본도네 Giotto di Bondone, 1266~1337는 중세의 신神 중심의 정형화된 평면 종교화를 혁신하여 형상이 실제로 살아 있는 듯한 자연스러운 묘사와 극적인 조형으로 인간적인 가치를 표현하려고 했다. 그는 인물을 앞뒤로 겹쳐서 그린다든가 정면뿐만 아니라 측면으로도 배치하는 등, 화면에 입체감과 실제감을 표현하는 획기적인 기법을 창시하여 고딕 회화*를 완성했다.

이 성모자상은 피렌체 오니산티 교회의 제단화로 그린 것인데, 조토의 예술적 기량의 절정을 보여 주는 걸작이다. 스승인 치마부에의 비잔틴주의**를 극복하여 명암의 배합으로 사실감 있는 깊이를 나타내고, 인물들을 거의 조상彫像처럼 입체감 있게 묘사한 것으로 미술사에서 중요한 자리를 차지하고 있다.

이 그림은 앞의 치마부에의 〈장엄한 성모〉,154 두초 디 부오닌세냐Duccio di Buoninsegna, 1255~1319의 〈장엄한 성모〉1285와 한 방에 나란히 전시되어 있다. 르네상스 초기 세 거장의 성모자상을 한 방에서 비교하며 감상하는 것이 매우 흥미로워, 방 안을 천천히 세 바퀴 돌면서 모두 세 번씩 관람했다.

- **고딕 미술**(Gothic Art): 로마네스크 미술에 이어 12세기 후반부터 15세기 초 르네상스 미술에 의해 대체될 때까지 서유럽에 널리 전파된 미술양식. 주로 직선이 강조되어 하늘로 치솟는 대성당의 건축양식에서 그 특징을 나타냈다. 고딕 미술의 회화는 성서 속의 이야기를 표현하기 위한 목적으로 그려졌으나 작가의 개성이 크게 반영되기 시작했다. 고딕 성당의 창문 스테인드글라스와 사본(寫本) 장식 삽화인 미니어처(miniature) 회화가 많이 제작되었다.
- •• **비잔틴 미술**(Byzantine Art): 비잔티움(동로마제국)의 수도 콘스탄티노플을 중심으로 5세기부터 제국이 멸망한 15세기 중엽까지 동방정교회 세계에 펼쳐진 중세 미술. 종교화에서 개성적인 얼굴은 억제되고 획일적인 정면 자세와 커다란 눈을 가진 얼굴형이 채택되었으며, 입체감이나 원근의 표현을 되도록 피하고 금색 배경을 사용했다. 건축, 프레스코 벽화, 색유리 모자이크, 이콘(icon, 성화상), 채색 사본 삽화, 황금과 보석으로 만든 종교용구 등의 각 분야에 걸쳐 있다.

마사초, 〈성 안나와 성모자〉

156　마사초, 〈성 안나와 성모자〉, 1424, 템페라/P, 175×103cm

人 물일곱 살에 요절한 마사초 Masaccio di Giovanni, 1401~1428 가 산 암브로
─── 조 교회를 위해 그린 제단화다.

성모 마리아가 아기 예수를 팔에 안고 어머니인 성 안나에게 감싸여 앉아 있는 구도인데, 성모자상에 성 안나가 등장하는 것은 매우 이례적인 일이다. 이 그림은 명암법에 의해 제2실의 성모자상들보다 훨씬 입체적이고 조각적인 모습으로 발전되어 있다.

암브로조는 국제고딕양식을 청산하고, 1427년경 피렌체 산타 마리아 노벨레 교회에 중앙원근법을 사용한 최초의 그림 〈성삼위일체〉 667×317㎝ 를 그려, 초기 르네상스 회화의 기초를 확립한 이탈리아 근대 미술의 아버지로 불린다.

프라 필리포 리피, 〈성모자와 두 천사〉

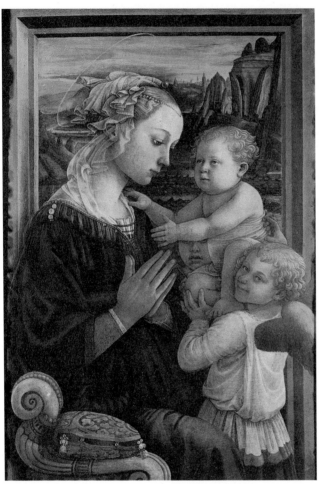

157 **프라 필리포 리피, 〈성모자와 두 천사〉**, 1465, 템페라/P, 92×63.5㎝

○│그림은 프라 필리포 리피의 가장 유명한 작품이며, 내가 가장 좋아
하는 성모자상 중 하나다. 마사초의 조형성에 영향을 받아 그의 획
기적 기법을 활용했으나, 자신의 정서가 가미된 보다 현세적이고 관능적인

독특한 화풍으로 진전되었다. 이 작품의 비결은 형태를 우아하게 만드는 부드러운 색채뿐만 아니라, 전면의 인물들에서 배경의 풍경에 이르기까지 모두 금색 칠을 하여 희미하게 빛나는 광선을 만들어 낸 데 있다고 한다. 그는 우아한 색채와 여성을 감미롭게 표현한 현실적인 종교화를 그렸다.

엄마에게 안기고 싶어 두 손을 쭉 뻗은 아기 예수와 우아하고 아름다운 성모 마리아. 성모는 당시의 패션에 따라 앞 머리카락을 뽑아서 이마를 높게 드러내고 진주 머리장식을 걸치고 있다. 이 현세적이고 깊은 정감을 느끼게 하는 성모자상은 통일성과 리듬이 없다거나 엄격성이 결여돼 있다는 비판을 받기도 한다. 그러나 이 그림은 투명한 베일의 유려하고 섬세한 선묘線描라든가, 근심스러운 듯한 매혹적인 여인의 표정, 전통적으로 금색의 디스켓같이 묘사되어 온 두광頭光, halo을 보일 듯 말 듯한 금선으로 처리한 것으로, 15세기 종교미술 가운데서 가장 세련된 작품의 하나로 꼽힌다.●

프라 필리포 리피 Fra Filippo Lippi, 1406~1469는 어린 시절 고아가 되어 산타 마리아 델 카르미네 수도원에서 자라 1421년 수사가 되기로 서원誓願하고 화승畵僧이 되었다. 1456년 그는 프라토Prato의 산타 마르게리타 수녀원의 위촉을 받아, 피렌체 비단 상인의 딸이며 그 수녀원의 젊고 아름다운 수련수녀인 루크레치아 부티Lucrezia Buti를 모델로 제단화를 그리다가 그녀를 유혹하여 같이 도망쳤다. 그는 결국 사제직을 박탈당하고 수도원 출입도 금지당했다. 그러나 리피를 끔찍히 아끼던 코지모 데 메디치의 탄원으로 교황 비오 2세는 두 사람의 환속과 결혼을 허가했다. 그들 사이에서 태어난 아들 필리피노 리피 Filippino Lippi, 1457~1504도 그 뒤 아버지 못지않은 유명한 화가가 되었다.

이 그림 속 아름다운 성모의 모델이 바로 그 루크레치아다.

● 朝日新聞社,『世界名畫の旅 3』, 54쪽 참조

레오나르도 다 빈치, 〈수태고지〉

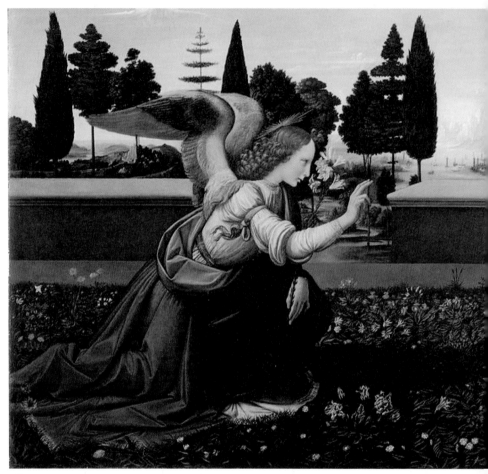

158 레오나르도 다 빈치, 〈수태고지〉, c.1474, O/P, 98×217㎝

레오나르도 다 빈치가 베로키오 공방에서 도제 수업을 받던 시절에 그린 아주 초기의 작품이다. 저녁놀이 지는 시각에 실내가 아닌 집 앞 정원을 무대로 잡은 것이 특이하다. 소실점에 연결된 투철한 원근법적

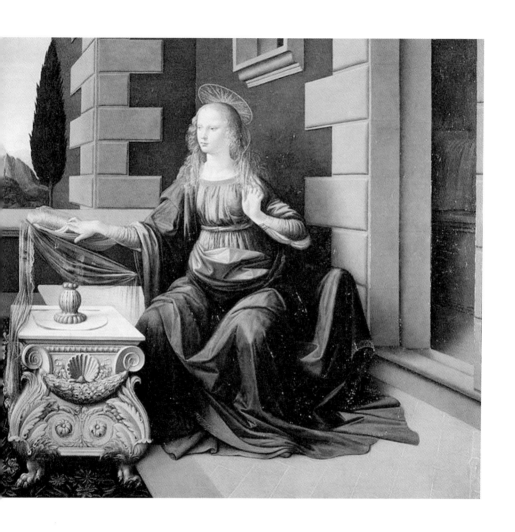

구성, 마리아와 천사의 비대칭적 구도, 플랑드르 화파다운 호사한 의상, 베로키오의 수법으로 풍부하게 조각된 대리석 테이블의 정교하고 치밀한 완성도, 북방 타입의 안개 낀 항구의 원경 등이 특징이라고 한다.

레오나르도 다 빈치, 〈동방박사의 경배〉

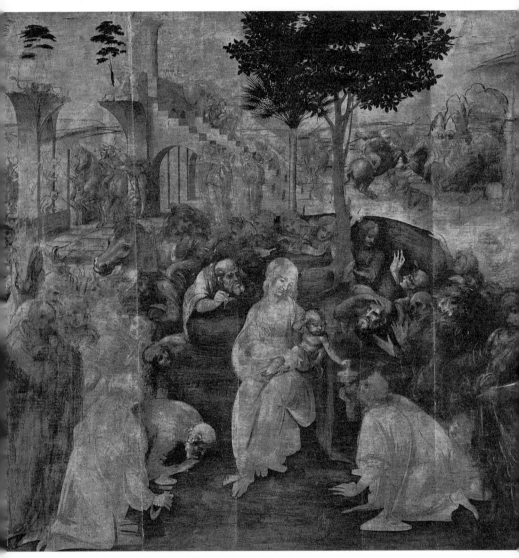

159 레오나르도 다 빈치, 〈동방박사의 경배〉, 1481~82, O/P, 243×246㎝

레||오나르도는 주문받은 작품을 완성하지 못하고 미완성 상태로 내버려두는 일이 많았다. 그는 그 이유를 "나의 손이 내 머리를 따라가지 못하기 때문"이라고 말했다 한다. 이 작품도 그가 산 토나토 San Tonato 수도원에서 위촉받아 그리다가 1482년 밀라노로 떠나면서 친구 아메리고 벤치에게 맡겨 두고 찾아가지 않아 미완성으로 남겨지게 되었다.

레오나르도는 이 그림에 숙고와 변경을 거듭하다가, 관습적인 주제의 표현을 벗어나고 말았다. 전경은 성모자의 주위를 둘러싼 여러 인물들이 다양한 몸짓으로 아기 예수를 경배하며 기쁨에 찬 분위기인데, 배경에서는 폐허가 된 건물에 대한 원근법적인 탐구, 거친 전투에 몰두해 있는 말과 기수를 통한 동세動勢의 연구 등으로 주제의 초점이 확산되어 있다.•

이 그림에서는 당시로서는 너무나 선구적인 스푸마토 기법으로 사물의 인위적인 윤곽선이 사라지고 사물이 실제감을 갖게 되며, 새롭고 다이내믹한 방법으로 인물들이 배치되어 엄격한 전통으로부터 구도가 해방되어 있다. 레오나르도는 그때 이미 매우 높은 예술적 경지에 도달해 있었으며, 이 그림은 비록 미완성이지만 미술사에서 획기적인 자리를 차지하게 되었다.

• 카를로 루드비코 락키안티 외 엮음, 유준상 외 옮김, 『세계의 대미술관: 우피치』(탐구당 외, 1980), 84쪽 참조

160 **트리부나실**

<p style="text-indent">트</p>

리부나실은 1584년 프란체스코 1세가 메디치의 보물들을 전시하기
위해 건축가 베르나르도 부온탈렌티 Bernardo Buontalenti 와 알폰소 파
리지 Alfonso Parigi 에게 명하여 만든 8각형의 방이다. 바다조개와 전복 껍질
을 잘라 완벽하게 장식한 눈부신 8면 돔의 천장, 붉은 태피스트리로 도배한
벽, 녹색 주조主調의 색대리석으로 모자이크한 바닥의 정교한 장식은 16세
기 마니에리스트의 취향을 완벽하게 요약하고 있다.

홀 중앙에 무려 16년이란 오랜 세월에 걸쳐 귀석貴石으로 꽃과 동물
을 상감한 야코포 리코치 Jacopo Licozzi 의 〈8각형 테이블〉 1633~49 이 놓여 있
다. 그 뒤에 〈메디치의 비너스〉가 서 있고, 좌우에 고대 소아시아 페르가
몬 Pergamon 파의 조각 〈레슬러들〉과 〈칼을 가는 스키타이인〉이 진열되어 있
다. 빨간 벽에는 메디치 가 인물들의 초상화 등 수많은 그림이 걸려 있다.[160]

〈메디치의 비너스〉

전형적인 베누스 푸디카의 자세로 조각된 이 비너스[161]는 피렌체에 있는 고전시대 조각 중 가장 유명한 것이다. 루이 14세는 이 작품을 브론즈로 복제해 달라고 주문했고, 문화학자 부르크하르트는 그녀를 "이탈리아가 줄 수 있는 가장 큰 즐거움 가운데 하나"라고 했다. 기원전 4세기 프락시텔레스파派의 원형을 기원전 2세기경 헬레니즘 시대에 모각模刻한 것으로 추정된다고 한다.

1660년 티볼리의 하드리아누스 황제의 별장에서 발굴되어 로마의 빌라 메디치에 있다가, 1717년 코지모 3세가 우피치로 옮겨 왔다. 1796년 이탈리아를 정벌한 나폴레옹이 우피치에서 이것 한 점만 징발하여 루브르로 가져갔으나, 1815년 왕정복고 후 반환되었다.

161 〈메디치의 비너스〉, 2세기 BCE, 대리석, 높이 151㎝

브론치노, 〈톨레도의 엘레오노라와 그의 아들〉

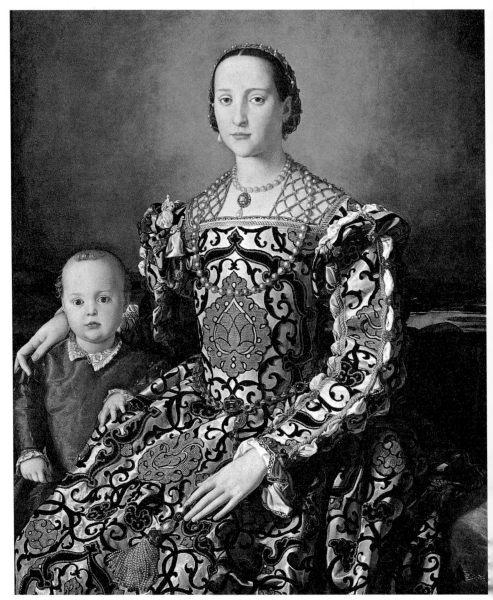

162 브론치노, 〈톨레도의 엘레오노라와 그의 아들〉, c.1546, O/P, 115×96㎝

아놀로 디 브론치노 Agnolo di Cosimo Bronzino, 1503~1572 는 마니에리스모의 대표적 화가로, 1540년 이후 코지모 1세의 궁정에서 봉사하였다. 이 그림은 그가 정밀하고 아름답게 그려 최고의 예술적 기량을 선보인 마니에리스모 초상화의 걸작이다. 모델은 에스파냐의 나폴리 부왕副王이며 엄청난 거부였던 돈 페드로 데 톨레도 Don Pedro de Toledo 의 딸로 코지모 1세 대공 부인이 된 엘레오노라 데 톨레도 Eleonora de Toledo 다. 그녀의 화려하고 멜랑콜리한 용모를 잘 표현한 이 작품의 요체는, 장려하게 무늬를 넣어 직조하고 자수를 놓고 굵은 진주알로 장식한 의식용 의상에 있다고 한다. 이 호화로운 의상은 그녀의 혼례복인 듯한데, 1857년 대공부인의 무덤을 열었을 때 그녀가 같은 옷을 입고 매장되어 있는 것이 확인되었다. 귀족적인 오만함을 즐기면서 백성들에게는 가혹했던 엘레오노라는 이 초상화에서도 초연한 얼굴로 오만함을 한껏 드러내고 있다.

1549년 엘레오노라는 루카 피티가 건축하다가 완성치 못하고 80년 가까이 방치되어 있던 피티궁을 사들여 1562년에 완공했으나, 같은 해에 병사하고 말았다. 그녀는 모두 5남 6녀의 자녀를 낳았는데, 옆에 있는 아이는 둘째 아들로 2년 후 악성 열병으로 죽는 조반니 데 메디치 Giovanni de' Medici 다.

뒤러, 〈동방박사의 경배〉

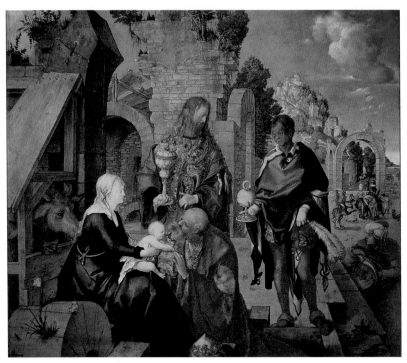

163 **뒤러, 〈동방박사의 경배〉**, 1504, O/P, 99×113.5㎝

동방에서 별의 인도에 따라 베들레헴으로 찾아온 박사들이 폐허의 외양간에서 태어난 아기 예수의 탄생을 축복하고 예물을 바치는 광경이다. 박사들은 아기 예수를 경배하기 위해 왕의 옷을 입고 모자를 벗고 있다. 유럽을 상징하는 나이 많은 카스파르Kaspar가 마리아 앞에 꿇어앉아 아기 예수에게 황금을 바치고, 그 뒤에 중년의 아시아 왕 멜키오르Melchior가 유향을, 아프리카의 젊은 왕 발타사르Baltasar가 몰약을 들고 차례를 기다리고 있다. 박사들은 각기 백인, 황인, 흑인으로 세 대륙을 대표하는 인종들을 망라하고, 연령대도 인생의 세 단계를 상징하는 청년, 중년, 노년으로

그려져 있다. 이는 온 세상 모든 사람들은 왕중왕인 예수께 경배해야 한다는 의미를 담고 있는 것이다. 뒤러는 중년의 멜키오르 상像에 자신의 자화상을 그려 넣었다.•

이 그림은 이탈리아 르네상스 미술을 독일에 가져다가 새로운 예술의 기초를 닦은 독일의 위대한 화가 뒤러의 대표작이다. 마치 조소彫塑와도 같은 입체적 윤곽과 양감, 원근법에 관한 철저한 연구, 주제 묘사의 탁월한 사실성 등 위대한 예술이 갖추어야 할 훌륭한 요소들을 모두 구비하고 있다.

이 작품은 원래 프리드리히 선제후選帝侯의 의뢰를 받아 비텐베르크Wittenberg의 슐로스키르헤Schlosskirche를 위하여 제작된 제단화의 중앙부 패널이며, 그 양쪽 날개 패널은 현재 프랑크푸르트와 뮌헨에 있다.

알브레히트 뒤러 Alberecht Dürer, 1471~1528는 1471년 독일 뉘른베르크에서 헝가리 출신 가난한 금세공사의 아들로 태어났다. 르네상스 시대 독일 최대의 화가인 그는 1490년 미술 수업 여행을 떠나 4년간 콜마르, 바젤, 스트라스부르 등을 편력하며 다양한 미술형식과 유파를 섭렵하고 새로운 지식과 경험을 축적했다. 1494~95년에는 베네치아, 파도바, 만토바를, 1505~06년에는 베네치아와 볼로냐를 여행하며 이탈리아 르네상스 미술을 공부하고 뉘른베르크로 돌아와 자신의 공방을 열었다. 뒤러는 특히 동판화와 목판화에 정진하여 〈요한묵시록〉 등의 판화로 전 유럽에 명성을 떨쳤다. 신성로마제국 황제 막시밀리아누스 1세는 뒤러의 그림 시중을 들었고, 뒤러는 그의 손자 카를 5세로부터도 각별한 사랑을 받았다. 1520~21년에는 네덜란드를 여행하며 15세기 플랑드르 미술을 둘러보고, 만년에는 레오나르도처럼 인체의 비례와 원근법 연구에 몰두하여 수학적 조화와 균형에 집착하였다.

• 노성두, 『천국을 훔친 화가들』(사계절, 2000), 154쪽

코레조, 〈아기 예수를 경배하는 마리아〉

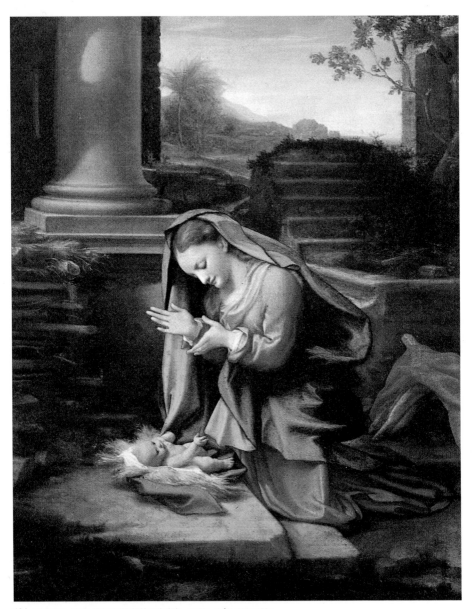

164 반코레조, 〈아기 예수를 경배하는 마리아〉, c.1520, O/C, 106×123㎝

쳐다보고 있기만 해도 마음이 경건해지는 이 그림 앞에서 나는 저절로 발걸음이 멈춰졌다. 자식에 대한 어머니의 사랑과 아름다움이 듬뿍 배어 있는 이 그림은 달콤하게 흐르는 선과 섬세한 아름다움, 조화로운 색채와 몽환적인 정서로 이루어져 있다.

안토니오 알레그리 Antonio Allegri, 1489~1534는 이탈리아 르네상스 최성기를 대표하는 빛과 색채의 화가다. 레조 에밀리아 Reggio Amelia의 조그만 마을 코레조 Correggio에서 태어나 출생지명을 따라 '코레조'라고 불렸다. 그는 북이탈리아 파도바 화파의 거장 안드레아 만테냐 Andrea Mantegna, 1431?~1506의 단축법, 베네치아파의 색채묘법, 레오나르도 다 빈치의 명암법 등의 영향을 받아, 이탈리아 르네상스 회화 최고의 경지에 도달했다.

동관 제1회랑 끝에서 우측으로 돌아 제2회랑으로 들어섰다. 그곳에서 좌측으로는 아르노강과 베키오 다리, 우측으로는 우피치 소광장과 베키오 궁전을 전망하며, 〈발바닥에 박힌 가시를 뽑는 소년〉165 등 고전 조각들을 관람하면서 서관 제3회랑으로 돌아 들어섰다. 그곳에 아테나 여신이 버린 피리를 주워 가지고 음악의 신 아폴론에게 도전해 음악 경연을 벌였던 숲과 목양牧羊의 정령 〈마르시아스 Marsyas〉3세기 BCE가 있다. 신의 노여움을 사서 껍질이 벗겨져 죽임을 당하기 직전 두 손이 묶여 매달려 있는 모습으로 조각되어 있다. 그 작품을 시작으로 고전 조각과 태피스트리들이 즐비하게 진열되어 있다.

165 〈발바닥에 박힌 가시를 뽑는 소년〉, 2~1세기 BCE

미켈란젤로, 〈성가족〉

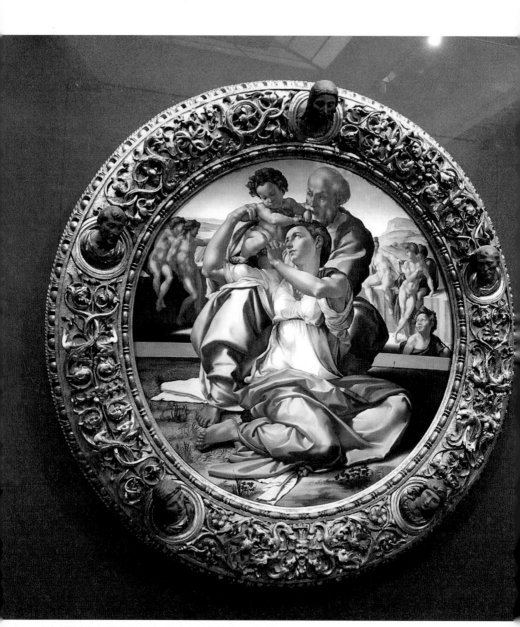

166 미켈란젤로, 〈성가족〉, 1504~05, 수지와 템페라/P, 그림 지름 120㎝

□ 켈란젤로가 톤도tondo, 원형의 판에 템페라tempera*로 그린 이 그림은 그의 패널로는 현존하는 거의 유일한 것이다. 이를 주문한 후원자 도니의 이름을 따서 '톤도 도니 Tondo Doni'라고 불린다.

이 그림은 요셉으로부터 어린 예수를 어깨 너머로 건네받는 성모 마리아를 형상화한 것이다. 화면의 인물들은 모두가 조각적인 구성 아래 애정 어린 표정과 우아한 모습을 취하고 있다. 또한 깊이와 거리를 강조하기 위해 전경의 성가족은 가까울수록 명료하고 밀도 있게 그려서 관람자의 시선을 집중시킨다. 화면 오른쪽에 십자가를 어깨에 멘 세례자 요한을 거쳐 멀리 있는 반원형 광장의 나신군상裸身群像은 이교도의 세계를 상징하는 것으로, 점차 불명료하게 그려서 마치 미완성인 것처럼 처리되어 있다. 조각가로서의 천재성이 유감없이 드러난 걸작이다. 부유한 모직물업자 도니 Doni 가의 아들 안젤로Angelo와 부유한 금융업자 스트로치 Strozzi 가의 딸 맛달레나Maddalena의 결혼을 기념하여 그린 것이라고 한다.

이 그림은 1542년까지 도니 저택에 있다가 우피치로 들어왔다. 화려한 액자는 도메니코 델 타소Domenico del Tasso가 제작한 것이지만, 아마도 미켈란젤로 자신이 디자인했을 것이라고 한다.

● **템페라:** 계란 노른자나 아교질로 안료를 녹여 만든 그림물감, 또는 그것으로 그린 그림. 초기 르네상스 시대 이탈리아 화가들이 많이 사용했으나 템페라는 너무 빨리 마르는 단점이 있어 15세기 이후 유채(oil painting)로 대체되었다.

라파엘로, 〈교황 레오 10세의 초상〉

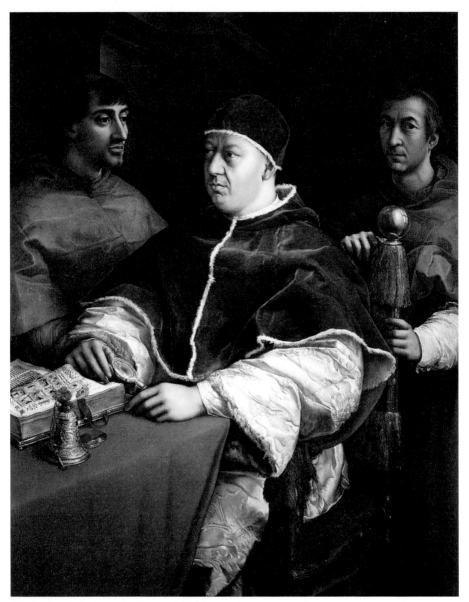

167 라파엘로, 〈교황 레오 10세의 초상〉, 1518~19, O/P, 154×119㎝

이 작품은 교황 레오 10세 재위 1513~1521 와 그의 두 조카를 그린 것이다. 레오 10세의 본명은 조반니 데 메디치 Giovanni de' Medici, 1476~1521. 피렌체의 '호화왕' 로렌초 데 메디치의 둘째 아들이다. 왼쪽의 인물은 훗날 교황 클레멘스 7세 Clemens Ⅶ, 재위 1523~1534 가 되는 줄리오 데 메디치 Giulio de' Medici 추기경, 오른쪽은 1517년 6월 추기경으로 서임된 루이지 데 로시 Luigi de' Rossi 다.

라파엘로는 이 작품에서 사실적이면서도 섬세한 표현력을 보여 준다. 책상 위에 놓여 있는 초인종의 금빛, 은빛 조각은 정교하게 묘사되어 있고, 그 옆의 필사본 역시 그려진 내용을 확인할 수 있을 정도로 자세하게 표현되어 있다. 교황이 입고 있는 비단옷과 벨벳 망토의 질감과 그 표면의 광택의 효과는 교황의 위엄과 권위를 표현하고 있으며, 두 명의 조카는 그의 권력을 대변하고 있다.

조반니는 아버지의 권세로 13세에 부제급 추기경에 서임되고, 16세에 정식으로 추기경단에 들어갔으며, 1513년 37세에 교황으로 즉위했다. 그는 학예와 미술을 장려하고 로마의 문화적 번영을 가져오게 했으나, 화려한 궁전에서 사치스러운 생활을 하며 정치와 외교는 줄리오 데 메디치 추기경에게 일임하고 자신은 문학과 예술에 탐닉하였으며, 사냥과 오락에 열중했다. 낭비와 실정, 프랑스와의 전쟁으로 교황청의 재정을 바닥냈다.

성 베드루 대성당 건립 자금을 조달하기 위해 판매한 면벌부는 1517년 마르틴 루터의 종교개혁의 직접적인 계기가 되었다.

라파엘로, 〈검은방울새의 성모〉

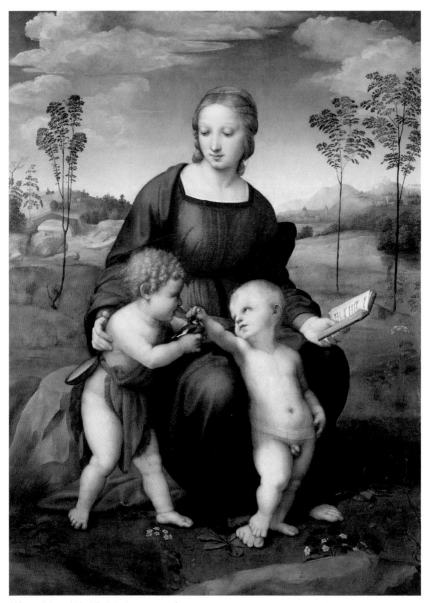

168 라파엘로, 〈검은방울새의 성모〉, 1506, O/P, 107×77cm

라파엘로가 피렌체 시대에 그린 완벽한 성모상의 하나로, 개성적인 피라미드형 구도 등은 레오나르도의 영향을 받은 것이다. 제목은 세례자 요한이 손에 쥐고 있는 작은 새에서 유래했는데, 방울새는 사람의 영혼을 뜻하고 예수가 새를 손으로 어루만지는 것은 인류 구원의 의지를 나타내는 것이라고 한다. 이 그림의 새는 가시나무 숲에 산다는 검은방울새로서, 장차 가시관을 쓰고 십자가에 못박힐 예수의 수난을 상징하는 것이다.

이 작품은 라파엘로가 친구인 모직물상 빈첸초 나지 Vincenzo Nasi 의 결혼을 축하하기 위해 그린 것인데, 1548년 산 조르조산에서 일어난 지진으로 그의 집이 무너질 때 17조각으로 박살 났다. 조각에 못을 박아 고정시키고 갈라진 틈에 안료를 칠하는 등 미숙한 보수로 본래의 모습을 잃었다가, 각 분야의 전문가 50여 명이 10년에 걸쳐 세심하게 복원 작업을 한 끝에 최근 본래의 모습을 되찾게 되었다.

티치아노, 〈우르비노의 비너스〉

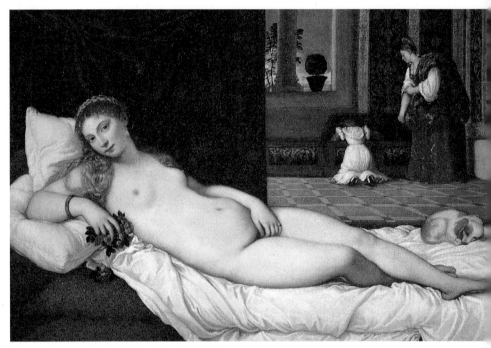

169 **티치아노, 〈우르비노의 비너스〉**, c.1538, O/C, 119×165cm

티치아노는 여인의 금빛 나는 풍만한 육체와 침대의 하얀 포단을 빛나는 색채로 정묘하게 그려 내 훌륭한 기량을 유감없이 드러냈다. 벌거벗은 아름다운 육체미의 여인이 오른손에 붉은 장미꽃 다발을 들고 왼손으로는 자신의 음부를 살짝 가린 채 침대 위에 비스듬히 누워 있다. 그녀는 요염한 눈초리로 교태를 지으며 관객을 유혹하는 듯한 관능적인 자세를 취하고 있다. 배경에는 창문으로 들어오는 황혼녘의 햇빛을 받으며 옷장에서 무언가를 찾고 있는 두 시녀의 모습이 그려져 있다. 이 그림은 관객에게 은근히 창가娼家를 들여다보는 듯한 에로틱한 상상을 자아내게 한다.

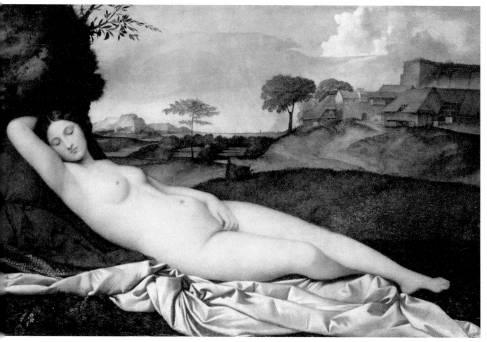

170 조르조네, 〈잠자는 비너스〉, c.1510~11, O/C, 108.5×175㎝, 드레스덴 국립미술관

티치아노는 당시 베네치아의 고급 창부를 모델로 이 그림을 그렸다고 한
다. 아무래도 이 세속적인 그림은 비너스라는 여신을 빙자하여 이상화된 여
인의 모습으로 현실의 여인의 누드를 관능적으로 표현한 것 같다.

이 그림은 티치아노의 예술적 성숙도가 최고에 달했을 때, 동료이자 스
승이었던 조르조네의 〈잠자는 비너스〉[170]의 주제와 구도를 그대로 차용하
여 제작한 걸작이다. 우르비노의 공작 귀도발도 델라 로베레 Guidobaldo della
Rovere 가 신혼방을 장식하기 위해 주문하여 그려진 것인데, 1631년 페르디
난도 2세의 아내 비토리아 델라 로베레에게 상속되어 피렌체로 옮겨졌다.

카라바조, 〈메두사〉

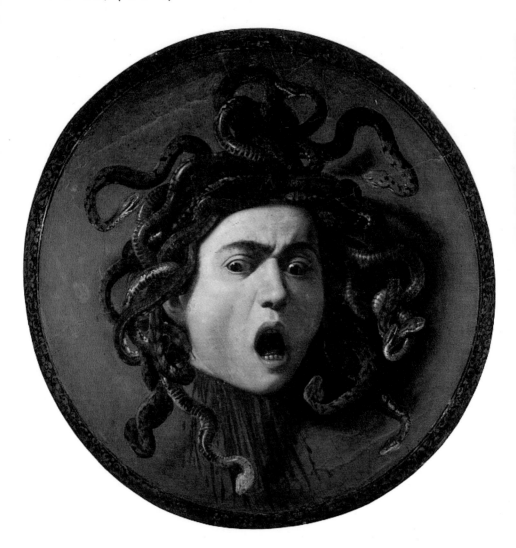

171 카라바조, 〈메두사〉, c.1596~98, O/가죽, 60×55cm

그리스 신화의 마녀 고르곤Gorgon 3자매 중 막내인 메두사는 원래 길고 아름다운 머리카락을 자랑하는 미소녀였다. 바다의 신 포세이돈이 그녀에게 홀딱 반해 아테나 신전으로 데리고 가서 정을 통한다. 자신의 신성한 신전이 더럽혀진 데 분노한 아테네 여신은 메두사를 저주하여 무서운 괴물로 만들고, 아름다운 머리카락을 한 올 한 올 모두 독사로 변하게 한다. 그리고 누구든지 그 얼굴을 한번 쳐다보거나 그녀의 매서운 눈초리에 한번 걸리기만 하면 그 자리에서 돌로 변해 버리는 마법을 건다.

제우스와 다나에 사이에서 태어난 페르세우스는 괴물 메두사를 퇴치하기 위해 헤르메스로부터 하르페반월도를, 아테나로부터 방패를 빌려 무장하고 메두사의 동굴로 들어간다. 만약 그녀와 시선을 마주치면 그 순간 차가운 돌로 변해 버리므로 페르세우스는 잘 닦은 청동 방패에 비친 메두사를 향해 접근하여 단칼에 그녀의 머리를 자른다. 그는 메두사의 머리를 아테네 여신에게 바치고, 여신은 그 무서운 얼굴을 자신의 아이기스Aegis, 이지스 방패 한가운데에 붙여 버린다.

이 그림은 카라바조가 자신의 후원자 델 몬테 추기경을 위하여 마상창술 시합용 원형 방패에 사람의 머리 크기로 그려 넣은 것이다. 메두사가 청동 방패에 비친 자신의 무서운 모습을 보고 경악하는 순간, 페르세우스는 그녀의 목을 단칼에 베어 버린다. 목에서는 붉은 피가 분출하고, 막 머리를 잘린 메두사의 눈빛은 분노와 절망, 고통과 저주로 가득하다. 실뱀들도 놀라 마치 살아 있는 것처럼 실감나게 꿈틀대고 있다. 카라바조는 이런 메두사의 얼굴에 자신의 자화상을 그려 넣었다. 그는 이 그림을 그릴 때 로마 테베레강에서 잡아 올린 물뱀 한 소쿠리를 주문하여 풀어 놓고 사생했다는 일화가 있다.

카라바조 Caravaggio, 1573~1610는 서양미술사에 혜성같이 갑자기 나타났다가 유성流星처럼 스러진 천재로, '명암법'을 창안한 이탈리아 바로크 회화의 거장이다. 본명은 미켈란젤로 메리지 Michelangelo Merisi. 이탈리아 북부 베르가모 근교의 작은 마을 카라바조에서 석공 전문 건축업자의 아들로 태어났다. 당시 불과 7년 전에 죽은 유명한 미켈란젤로 부오나로티와 구별하기 위해 출생지인 카라바조를 이름으로 사용했다.

그는 네 살 때 흑사병으로 할아버지와 아버지를 모두 여의고, 열두 살 때 밀라노로 나가 티치아노의 제자 시모네 페테르차노 Simone Peterzano의 도제로 화가 수업을 받았다. 열아홉 살 때인 1592년 로마로 진출하여, 처음에는 빈곤과 병고로 어려운 생활을 했다.

1595년 스물두 살 때 교황청의 유력자 프란체스코 마리아 델 몬테 Francesco Maria del Monte, 1549~1626 추기경의 눈에 들어 마다미궁에 머무르며 동성애적인 취향의 젊은 청년들을 주제로 한 〈음악가들〉 1595, O/C, 92×118.5㎝, 뉴욕 메트로폴리탄 미술관, 〈도마뱀에 물린 소년〉 1595, O/C, 65.8×52.3㎝, 런던 내셔널 갤러리, 〈류트 연주자〉 1596~97, O/C, 100×126㎝, 뉴욕 메트로폴리탄 미술관에 기탁된 개인 소장품, 〈점쟁이〉172● 1596~98, 루브르 박물관, 〈바쿠스〉 1596~97, O/C, 98×85㎝, 우피치 미술관 등 세속적인 풍속화들을 그렸다.

뒤이어 〈메두사〉171 1596~98, 〈홀로페르네스의 목을 자르는 유디트〉 1599, O/C, 145×195㎝, 로마 바르베리니궁를 제작하고, 1599년 로마 산 루이지 데이 프란체시 San Luige dei Francesi 교회로부터 콘타렐리 Contarelli 예배당을 장식할 세 점의 그림을 주문 받아, 〈성 마태오의 소명〉173 1599~1600, 로마 산 루이지 데이 프란체시 교회과 〈성 마태오의 순교〉 1599~1600, O/C, 323×343㎝ 라는 걸작을 그려 엄청난 파문을 일으켰다. 추기경과 귀족들의 후원으로 교분을 맺게 된 수많은 명사들로부터 주문을 받아

● 이 그림은 이탈리아의 옛 10만 리라짜리 지폐의 앞면에 카라바조의 초상과 함께 실려 있었다.

172 카라바조, 〈점쟁이〉, 1596~98, O/C, 99×131㎝, 루브르 박물관

그림을 그리면서, 곧 천재성을 드러내 명성을 떨치기 시작했다.

　그때 로마 산타 마리아 델 포폴로 Santa Maria del Popolo 교회의 주문으로 〈성 바오로의 개종〉 1601, O/C, 230×175㎝과 〈성 베드루의 십자가 처형〉 1601, O/C, 230×178㎝을 그리고, 〈엠마오에서의 저녁식사〉[218] c.1601, 런던 내셔널 갤러리, 〈성 마태오와 천사〉 1602, O/C, 295×195㎝, 로마 산 루이지 데이 프란체시 교회, 〈사랑은 모든 것을 이긴다 정복자 쿠피드〉 1602, O/C, 191×148㎝, 베를린 국립미술관, 〈의심 많은 토마〉 1601~02, O/C, 107×146㎝, 포츠담 노이에스 팔레스, 그리고 그의 최대 걸작으로 생각되는 〈그리스도 매장〉[252] 1602~03, 바티칸 회화관, 〈골리앗의 머리를 들고 있는 다비드〉 1605~06, O/C, 125×100㎝, 로마 보르게세 미술관 등 수많은 걸작을 탄생시켰다. 그 무렵 카라바조의 그림 값은 미켈란젤로의 4배, 루벤스의 10배나 나갔다고 한다.

카라바조는 이상적인 아름다움을 추구하는 고전적인 규범과 인습을 무시하고, 대상의 미추美醜에 관계없이 눈에 보이는 그대로 충실하게 사생하는 철저한 사실주의자였다. 그래서 종교적인 주제도 신비스럽게 미화하지 않았다. 그는 성서 속의 성인을 그릴 때에도 거리를 배회하는 보통 사람의 모습으로 그렸다. 예수의 제자들은 헝클어신 머리, 님루힌 옷차림, 더러운 발바닥, 때가 낀 손톱 등 서민들의 일상적인 모습 그대로 묘사되었다.

가장 큰 논란에 휘말린 작품은 가르멜 수도회의 의뢰로 그린 〈동정녀 마리아의 죽음〉 c.1606, O/C, 369×245cm, 루브르 박물관이다. 물에 빠져 죽은 매춘부의 시신을 모델로 사용했다는 소문이 날 만큼 배는 불룩하고 맨발을 드러낸 저속한 여인의 모습으로 그렸다. 당시의 아카데믹한 전통에 도전하는 이런 그림들은 가톨릭 교리에 위배된다든가, 불경하다, 성자로서의 위엄과 품위가 없다는 등의 이유로 주문자에게서 거부당했다. 그러나 카라바조는 성스러움은 세속적인 삶에 기초해 있고 성聖과 속俗은 따로 있는 게 아니라면서, 속으로써 성을 표현하려는 의지를 굽히지 않았다. 그는 거리의 집시, 거지, 창녀 들을 '영감의 원천'이라면서 그들을 섭외하여 모델로 삼고 그림을 그리곤 했다.

카라바조는 강렬한 빛과 그림자를 극단적으로 대비시켜 장중한 맛을 불어넣는 바로크 회화의 명암법을 창시했다. 그의 명암법은 르네상스 이래 이탈리아 회화가 개발해 온, 부드러운 명암을 대조시키는 키아로스쿠로 chiaro-scuro를 넘어, 갑작스러운 강한 빛에 의하여 명암을 극단적으로 대조시키는 '어둠의 양식'이며, 테네브리즘 tenebrism 이라고 불렸다.

카라바조, 〈성 마태오의 소명〉

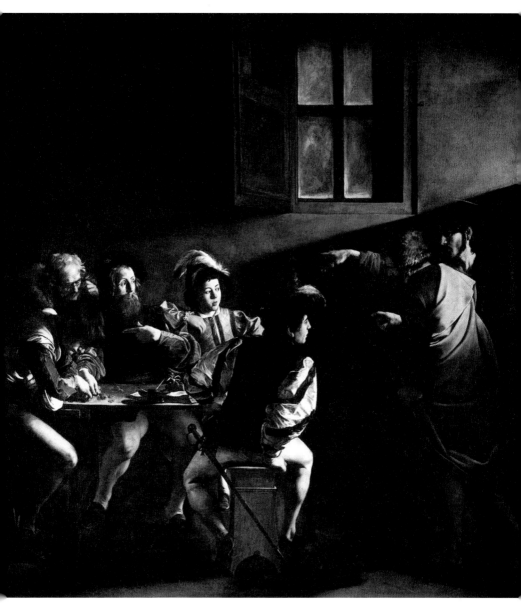

173 카라바조, 〈성 마태오의 소명〉, 1559~1600, O/C, 322×340㎝,
로마 산 루이지 데이 프란체시 교회 콘타렐리 예배당

카라바조에게 명성을 안겨 준 〈성 마태오의 소명〉[173]은 카라바조 양식의 두 가지 특징적 요소, 즉 철저한 사실주의적 인물 묘사와 명암법 테네브리즘이 잘 드러난 걸작이다.

누추한 선술집 한컨에서 그날의 일당을 세고 있는 세리稅吏들 앞에 예수께서 나타나 마태오를 손짓으로 가리키며, "나를 따르라"고 하신다「마태오복음」9장 9절. 그런데 손짓이 애매하여 누가 마태오인지 분명치 않다. 다섯 사람은 누구 하나 예수의 부름에 응답하거나 기뻐하지 않고, 옆 사람을 가리키며 "이 사람요?"하고 딴전을 피우거나,[174] 모른 체하고 돈만 세고 앉아 있다.*

어두운 방 안에 오른쪽 창을 통해 들어온 강렬한 빛이 다섯 사람을 비추어 명암을 극단적으로 대비시키며 연극적 효과를 나타내고, 카라바조 특유의 이른바 '연극적 사실주의'를 보여 준다.

카라바조의 작품들을 보면, 〈메두사〉,[171] 〈홀로페르네스의 목을 자르는 유디트〉, 〈골리앗의 머리를 들고 있는 다비드〉 등 목이 잘려 피가 뚝뚝 떨어지는 머리를 그린 그림들이 유난히 많다. 그런데 그 참수된 얼굴은 하나같이 카라바조의 자화상이다. 험악하고 뒤틀어진 자신의 생애에 대한 자조自嘲였을까? 주어진 숙명에 대한 저항이었을까?

카라바조 특유의 격정적인 힘찬 표현과 사실주의적인 묘사, 강렬한 명암의 대조 등 이른바 카라바조니즘 Caravaggionism은 17세기 전 유럽에서 그의 추종자들인 '카라바지스티 Caravaggisti'를 낳았으며, 그 후 등장하게 될 바로크 미술의 거장 루벤스, 벨라스케스, 렘브란트를 비롯하여 후세 화가들에게 지대한 영향을 끼치고, 근대 사실주의의 길을 열었다.

* 누가 마태오인지를 두고는 의견이 분분하여 서양미술사 최대의 논쟁거리의 하나가 되었다.

174 〈성 마태오의 소명〉(부분)

카라바조는 불같은 성격, 종잡을 수 없는 행동, 기성 체제에 대한 끝없는 반항과 도전, 폭력적인 언행으로 격정적인 삶을 살다가 천재적인 재능을 다 펼쳐 보지도 못하고 아깝게도 서른일곱 살에 요절했다.

그는 한 달에 보름쯤 작업을 하고 나서 한두 달은 칼을 차고 하인을 데리고 으스대며 거리를 배회하거나, 뒷골목 건달들과 어울려 술집과 사창가를 전전하며 싸움질을 해, 짧은 생애 동안 15번이나 수사 기록에 이름을 올렸고, 감옥에 투옥된 것도 일곱 번이나 된다. 그는 화가로서 성공의 정점에 오른 1606년 5월 28일 내기 테니스 경기를 하던 중 싸움이 벌어져 라누초 토마소니 Ranuccio Tomasoni 라는 사내를 단검으로 찔러 죽이고 이후 현상수배, 도피, 투옥, 탈옥 등 파란만장한 삶을 살게 된다.

그는 체포령이 내린 로마에서 도망쳐 에스파냐령 나폴리로 도주해 있다가, 1607년 7월 몰타 Malta 섬으로 건너가 성 요한 기사단의 후한 영접을 받았다. 그는 도망자였지만 가는 곳마다 환대를 받고 머무는 곳마다 그림

주문이 줄을 이었다. 1608년 몰타의 수도 발레타 Valleta 의 성 요한 대성당에 대작 〈참수당하는 세례자 요한〉1607~08, O/C, 361×520㎝ 을 제작하고, 기사단장 알로프 드 위냐쿠르 Alof de Wignacourt 의 초상화 1608, O/C, 195×134㎝, 루브르 박물관 를 그려 주고, 1608년 7월 14일 기사 작위를 수여받았다. 그러나 같은 해 10월 동료 기사와 싸움을 벌여 산탄젤로 요새 지하 감옥에 수감되어 있다가 곧 탈옥하여 시칠리아로 도망치는 바람에 같은 해 12월 1일 기사 작위를 박탈당했다.

1609년 다시 나폴리에 건너가 있다가, 1610년 교황 바오로 5세의 조카로서 자신의 후원자인 스키피오네 보르게세 Scipione Borghese 추기경과 페르디난도 곤차가 Ferdinando Gonzaga 추기경이 교황청에 그의 사면을 청원하였다는 소식을 듣는다. 그는 곧 사면될 것이라 기대하고, 같은 해 7월 보르게세 추기경에게 선물할 그림 3점을 가지고 로마로 가는 여객선에 올랐다.

배가 작은 항구 팔로 Fallo 에 정박했을 때, 카라바조는 다른 사건의 범인으로 오인되어 그곳 에스파냐군 경비대장에게 체포되어 감금당했다. 이틀 후 보석으로 석방되었으나, 배는 이미 떠나고 없었다. 그는 여객선의 다음 기착지인 포르토 에르콜레 Porto Ercole 로 향해 해안을 따라 걸어가다가 뜨거운 여름 햇볕으로 열병에 걸려, 1610년 7월 18일 로마를 지척에 두고 간이 진료소 침상에서 아무도 돌보는 이 없는 가운데 서른일곱 살의 젊은 나이로 숨을 거두었다.•

시신은 공동묘지에 묘비도 없이 묻혀 지금은 행방조차 알 수 없다.

그는 오랫동안 잊혀 있다가 20세기 들어와 그의 천재성과 위대함이 재평가되어 폭발적인 인기를 누리고 있다.

• 朝日新聞社, 『世界名畫の旅 3』, 173-82쪽; 김상근, 『카라바조, 이중성의 살인미학』(평단, 2002), 334-35쪽 참조

렘브란트, 〈청년 시대의 자화상〉

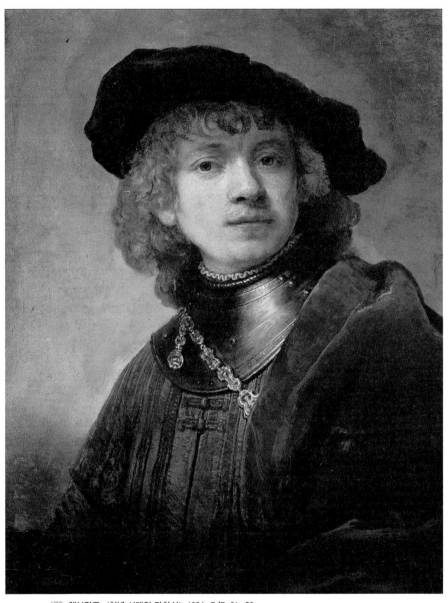

175 렘브란트, 〈청년 시대의 자화상〉, 1634, O/P, 61×52cm

렘브란트는 평생 자기 자신을 탐구하며 80여 점의 자화상을 그려서 자신의 모습과 영혼을 생생하게 기록했다. 그의 자화상을 보면, 인기 있고 부유한 스물두 살의 화가였던 〈젊은 시절의 자화상〉 1628 으로부터 궁핍하고 외로운 60대 노년에 이르기까지 그의 생애의 영고성쇠 榮枯盛衰와 희로애락이 파노라마처럼 펼쳐진다. 그래서 그의 자화상을 연대순으로 배열하면 소년기부터 노년기까지 한 인간의 생물학적 성장과 노쇠 과정을 읽을 수 있다고 한다.•

인간 내면의 심리 묘사에 뛰어났던 렘브란트는 자신의 패기만만한 청년 시절의 모습과 늙고 추한 만년의 모습을 자세히 관찰하고, 자신이 처한 환경과 심경까지 정직하게 그려 냈다. 바로 이러한 점 때문에 렘브란트는 인간의 영혼이 깃든 그림을 그릴 수 있었고, 특히 말년에 그려진 그림들은 그의 작품들 중 가장 위대한 걸작으로 평가받게 된다.

렘브란트가 스물여덟 살 때 그린 〈청년 시대의 자화상〉 175을 보면 화려한 옷차림을 즐기는 유복하고 잘생긴 청년이었음을 알 수 있다. 그는 세밀한 표현을 즐겼고 얼굴 좌우의 빛과 그늘의 대비, 금속제 칼라와 체인에서 번뜩이는 빛은 그가 이미 빛의 효과를 터득하였음을 잘 보여 준다.

그러나 쉰여덟 살 때 그린 〈노년의 자화상〉 176••에서는 젊은 시절의 영예나 부의 흔적이라곤 전혀 찾아볼 수 없다. 불행과 고난으로 얼룩진 얼굴, 그리고 모든 것을 다 상실하고 삶에 지친 노인의 얼빠진 모습만 침통하게 묘사되어 있다.

이 작품들과 다른 미술관에 있는 자화상 두 점을 비교하면서 한 걸음 더 들어가 보자.

• 김원일, 『그림 속 나의 인생』, 99쪽
•• 메디치 가의 코지모 3세가 암스테르담을 방문했을 때 구입하여 우피치로 들어가게 되었다.

렘브란트, 〈노년의 자화상〉

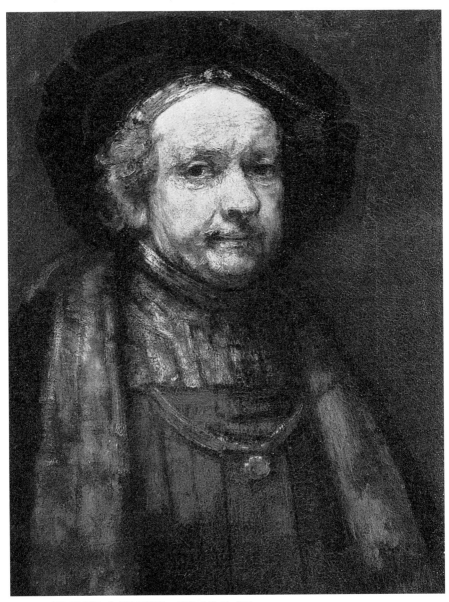

176 렘브란트, 〈노년의 자화상〉, c.1664, O/C, 70×55.5㎝

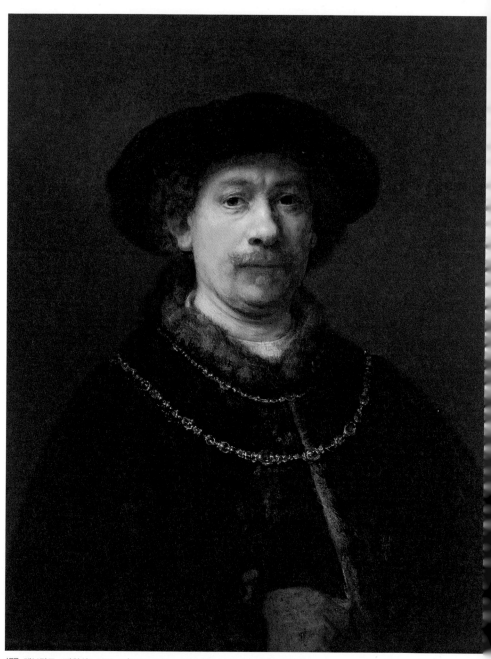

177 렘브란트, 〈자화상〉, 1642, O/P, 72×54.8cm, 마드리드 티센 보르네미차 미술관

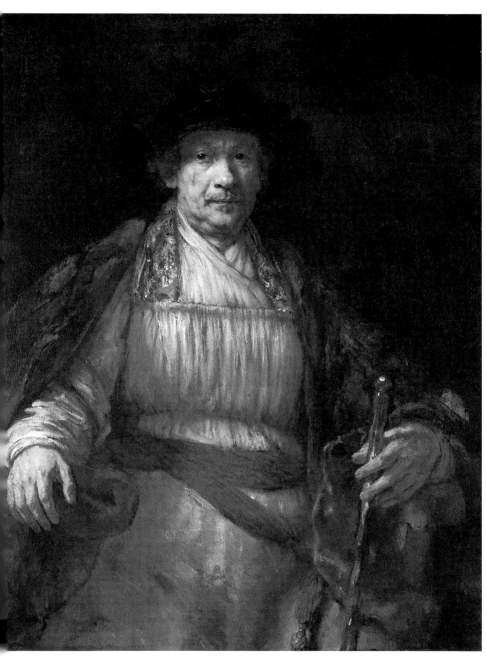

178 렘브란트, 〈자화상〉, 1658, O/C, 133.7×103.8㎝, 뉴욕 프릭 컬렉션

렘브란트가 1634년28세에 〈청년 시대의 자화상〉[175]을 그린 지 8년 후 1642년36세에 그린 마드리드 티센 보르미네차 미술관 소장의 〈자화상〉[177]은 렘브란트가 아내 사스키아와 사별하고 대중으로부터 외면당하기 시작한 바로 그해에 그린 것이다. 그 사이에 얼굴과 목에는 주름이 생겼고, 어딘가 힘들고 초조한 표정을 짓고 있다. 하지만 콧수염을 기르고 모자를 쓰고 털로 깃을 장식한 고급 옷에 두 줄의 체인을 걸쳐 아직까지 부유하고 외모와 치장에 신경을 쓰고 있는 장년임을 알 수 있다.

그로부터 16년 후 1658년52세에 그린 뉴욕 프릭Frick 컬렉션 소장의 〈자화상〉[178]은 렘브란트의 자화상 중 최대의 걸작으로 손꼽히는 작품이다. 1656년 파산선고를 받고, 1658년 가진 재산은 모두 경매당하여, 빈민가인 요르단 구역 유대인촌의 사글세 집으로 이사하고, 아직도 남은 채무 변제는 요원한 상황에서 그린 자화상이다. 하지만 그는 오브제로 수집한 소품으로 보이는 이국적인 옷차림을 하고, 지팡이를 왕의 홀笏처럼 쥐고 위엄 있는 자세로 왕처럼 당당하게 앉아 있다. 비록 얼굴은 늙고 주름졌지만 눈빛은 살아 있고 애써 자존심도 드러낸다.

다시 그로부터 6년 후 1664년58세에 그린, 앞의 〈노년의 자화상〉[176]에서는 하얗게 센 머리가 빠져 이마는 대머리가 되고, 팍 늙은 얼굴은 눈의 정기도 없고 얼빠진 모습으로 변해 버렸다.

이 네 점의 자화상만으로도 렘브란트의 인생 역정을 어느 정도 읽을 수 있다.

렘브란트 판 레인Rembrandt Harmenszoon Van Rijn, 1606~1669만큼 인생의 기복과 굴곡이 심했던 사람은 아마 드물 것이다.

네덜란드 바로크 미술의 거장 렘브란트는 1606년 네덜란드의 대학도시 라이덴Leiden에서 부유한 제분업자의 아들로 태어났다. 1625년 암스테르담으로 나가 이탈리아 유학파인 역사화가 피터르 라스트만Pieter Lastman, 1583~1633 문하에서 카라바조의 명암법을 전수받아 탁월한 빛의 효과를 창출해 냄으로써 '빛과 영혼의 마술사'로 불리게 되었다. 렘브란트는 이를 바탕으로 1632년 극적인 구성과 명암이 강하게 대비된 집단초상화 〈툴프 박사의 해부학 강의〉 1632, O/C, 169.5×216.5㎝, 헤이그 마우리츠하위스 왕립미술관를 그려 명성을 얻고 명사가 되었다. 해외무역으로 부자가 된 시민계급의 초상화 주문이 쇄도하여, 이십대에 벌써 암스테르담에서 가장 비싸고 인기 있는 초상화가로 명성을 날렸다.

1634년 스물여덟 살 때 레이우아르던 시장을 지낸 명문 오일렌부르그Uylenburgh 가의 딸 사스키아Saskia Van Uylenburgh, 1612~1642와 결혼하여 행복한 가정을 꾸렸다. 더욱이 그녀가 가져온 4만 길더의 막대한 지참금은 그에게 부와 명성과 높은 사회적 지위까지 한꺼번에 안겨 주었다. 그러나 그는 자신의 재능만 믿고, 서른세 살 때 분수에 넘치는 대저택과 고급 가구들을 사들이고 미술품과 동양의 골동품 수집에 열을 올리며 재산을 탕진하기 시작한다.

서른여섯 살 때인 1642년부터 그의 운명에 돌연 먹구름이 끼기 시작한다. 그는 일찍이 세 자녀를 잇달아 잃고, 1642년 아내 사스키아마저 넷째 아이 티투스를 낳고 서른 살의 젊은 나이에 결핵으로 세상을 떠나고 만다. 같은 해 암스테르담 사수조합射手組合의 주문을 받아, 그 특유의 명암 효과를 사용하여 대담한 극적 구성을 시도한 야심적인 집단초상화의 대작 〈야간순찰〉179 1642, 암스테르담 국립미술관을 완성하였으나 그마저 그 예술의 깊이를 이해하

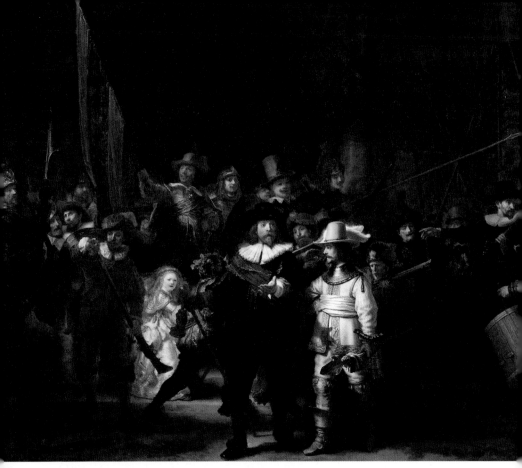

179 렘브란트, 〈야간순찰〉, 1642, O/P, 363×437㎝, 암스테르담 국립미술관

지 못한 대중으로부터 외면당한다. 아내와 인기를 동시에 잃은 렘브란트는
실의와 곤궁에 빠졌지만 그의 위대한 예술이 전개되기 시작한 것은 오히려
그때부터다. 렘브란트는 주문받은 초상화에 모델의 외면적 유사성을 재현
하기보다는 심층적인 내면 세계를 표현하고자 했다. 그가 모델의 성격과 인
간성, 나아가 영혼의 심연까지 담아 내기를 고집하자, 자신들의 부와 권위
가 잘 드러난 멋진 초상화를 원하는 고객들은 그에게서 등을 돌리고 주문
을 뚝 끊어 버린다. 그러나 그는 빵을 사고 빚을 갚기 위해 필사적으로 그림
을 그리면서도, 불굴의 의지로 자기의 고집을 꺾지 않는다.

1649년 스물세 살의 헨드리케 스토펠스Hendrichje Stoffels, 1626~1663를 가정부로 들어앉혀 사실상 부부로서 동거하게 되자, 6년 먼저 아들의 유모로 입주해 있던 헤르트헤 디르크스Geertghe Dricx가 질투하여 렘브란트를 혼인빙자간음으로 고소했다. 그는 법정투쟁 끝에 간음 혐의는 벗었으나, 헤르트헤에게 매년 200길더의 배상금을 지급하라는 패소판결을 받았다.

1654년 헨드리케가 딸 코르넬리아를 임신하자, 칼뱅파 개혁교회는 그들의 부적절한 관계를 문제 삼아 헨드리케를 종교재판소에 소환했다. 교회는 정식으로 결혼하지 않은 채 동거하는 이유를 추궁하고, 참회 명령과 성찬예식 참석 금지 등 파문에 가까운 가혹한 징계를 했다. 렘브란트가 재혼하면 유산상속인의 자격을 박탈당하도록 한 사스키아의 유언 때문에 그 유산에서 들어오는 수입이 꼭 필요했던 렘브란트는 재혼할 엄두를 내지 못한다. 렘브란트는 빚더미에 올라앉아 허덕이다가 1656년 끝내 파산선고를 받았고, 그의 모든 재산이 경매 처분되어 1658년에는 완전히 빈털터리가 되었다. 그런 가운데서도 그는 착하고 성실한 헨드리케의 도움으로 〈개울에서 목욕하는 여인〉221 1654, 런던 내셔널 갤러리, 〈목욕하는 밧세바〉 1654, O/C, 142×142.5㎝, 루브르 박물관, 〈플로라〉 c.1657, O/C, 104×96㎝, 뉴욕 메트로폴리탄 미술관, 〈헨드리케 스토펠스의 초상〉180 c.1660, 루브르 박물관, 〈유대인 신부〉 1666, O/C, 121.5×166.5㎝, 암스테르담 반 고흐 미술관, 〈돌아온 탕아〉 1668 미완성, O/C, 262×205㎝, 상트페테르부르크 에르미타주 박물관 등 만년의 걸작들을 그려 냈다.

〈헨드리케 스토펠스의 초상〉180에서는 헨드리케의 성격과 마음씨가 그대로 드러난다. 살짝 찌푸린 근심스러운 듯한 표정에서 그녀의 평탄하지만은 않은 삶을 엿볼 수 있지만, 둥그스름한 얼굴이 그녀의 따뜻한 마음씨를 드러내 보이고, 크고 선한 눈, 불그레한 뺨이 다감한 성품임을 전해 준다. 그녀는 분명 착하고 푸근한 여인이었을 것이다. 어려움 속에서도 가족을 따사롭

180 렘브란트, 〈헨드리케 스토펠스의 초상〉, c.1660, O/C, 74×61㎝, 루브르 박물관

게 품어 안는 훌륭한 모성을 지녔던 여인임에 틀림없다.* 렘브란트가 만년에 헨드리케 같은 훌륭한 반려를 만난 깃은 하늘의 축복이다.

1663년 렘브란트를 헌신적으로 부양해 온 헨드리케가 전염병에 걸려 세상을 떠나고, 1668년에는 유일한 혈육인 티투스Titus마저 스물여섯의 젊은 나이에 먼저 죽는다. 렘브란트는 빈곤과 고독에 시달리고 빚쟁이들에게 쫓기면서도 두터운 신앙심으로 영혼이 깃들어 있는 감동적인 그림을 그렸다. 1669년 그가 유대인 구역의 초라한 집에서 숨을 거뒀을 때, 화구와 헌옷 몇 벌 외에는 그에게 아무것도 남아 있지 않았다고 한다.

색이나 모양이 모두 빛 자체, 명암을 통해 생명의 흐름을 표현한 '빛의 미술가' 렘브란트. 화려한 붓놀림, 풍부한 색채, 하늘에서 쏟아지는 듯한 빛과 어두움, 렘브란트의 마력은 명성을 누리던 젊은 시절보다 고독과 파산의 연속이었던 말년에 더욱 빛났다. 강렬한 힘과 내면을 뚫는 통찰력, 종교적 권능을 감지케 하는 탁월한 빛의 처리 기법은 미술사의 영원한 신비로 남아 있다. 그는 비범한 투시력과 '명암에 대한 최고의 지성'을 지닌 빛과 어둠을 훔친 화가였다. 모델의 단순한 외형적인 면을 묘사하는 데서 한걸음 더 나아가 감정의 표현이나 심리적인 면까지 추구했다.**

• 이주헌, 『화가와 모델』(예담, 2003), 30쪽 참조
•• 네이버 아르소울, betty5454, rockone1004 등 참조

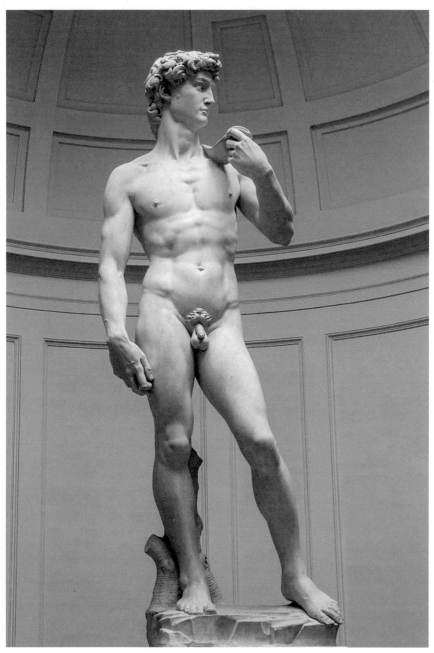

181 미켈란젤로, 〈다비드〉, 1501~04, 카라라산 대리석, 높이 430㎝, 피렌체 아카데미아 미술관

미켈란젤로, 〈다비드〉

다른 미술관들은 바로크 미술에서 시작되는데, 우피치에서는 바로크가 바로 끝이었다. 로지아 데이 란치의 옥상정원에서 베키오궁을 올려다보고 시뇨리아 광장을 내려다보면서 잠시 휴식을 취한 다음 시내버스를 타고 아카데미아 미술관Galleria dell'Accademia으로 향했다.

미켈란젤로의 그 유명한 걸작 〈다비드〉[181]를 오래간만에 원작으로 다시 보았다.

평소 건장한 남자의 육체에 매혹되었던 미켈란젤로는 여인을 그릴 때에도 남성의 몸처럼 우람하게 묘사했다. 그 남성미의 전형이 1504년에 제작된 〈다비드〉 상에 잘 나타나 있다. 가이드는 〈다비드〉의 궁둥이가 예쁘게 조각된 것은 미켈란젤로의 동성애적 취향 때문이라고 했다. 르네상스 시대에는 동성애가 널리 유행했다고 하지만 미켈란젤로가 동성애자였다는 근거는 없다. 그는 평생 독신으로 외롭게 지냈다. 어느 날 친구가 "당신은 왜 결혼하지 않았습니까?"라고 묻자 "내게는 나를 괴롭히는 처가 한 사람 있습니다. 즉, 예술은 내 아내이고 작품은 내 아들들입니다"라고 대답했다고 한다.

미켈란젤로는 평생 두 번 사랑을 했다. 그의 첫 번째 사랑은 남자에 대한 동경이었다. 작은 키에 추남이었던 그는 1532년 토마소 데 카발리에

182 미켈란젤로, 〈줄리아노 상〉·〈낮〉·〈밤〉, 피렌체 산 로렌초 교회 메디치 예배당

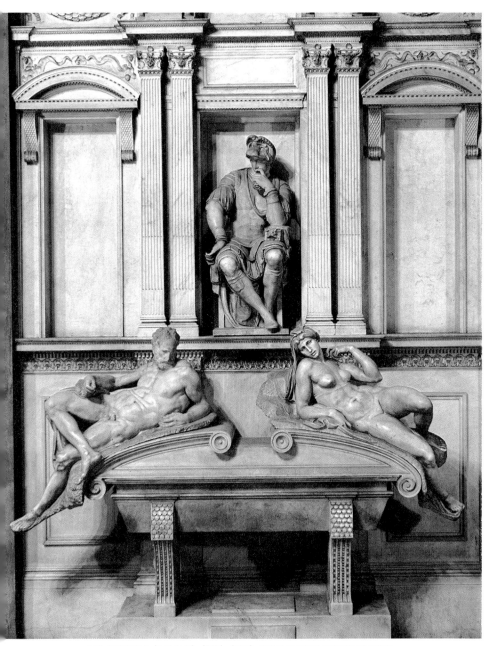

183 미켈란젤로, 〈로렌초 상〉·〈여명〉·〈황혼〉, 피렌체 산 로렌초 교회 메디치 예배당

리 Tomaso de Cavlieri 라는 로마의 아름다운 귀족 청년에게 매혹되어 그에게 그림을 지도하고 평생 소네트를 지어 바쳤다. 그러나 토마소에 대한 그의 사랑은 동경이었지 육체적인 탐미는 아니었다. 그들의 플라토닉한 사랑은 32년간 지속되었고, 미켈란젤로는 89세에 젊은 카발리에리의 팔에 안겨 숨을 거두었다.

그의 두 번째 사랑은 페스카라 Pescara 후작부인 비토리아 콜론나 Vittoria Colonna, 1497~1542 와의 우애였다. 그녀는 젊은 나이에 과부가 된 여류시인이며 아름답고 지성적인 여인이었다. 그들은 1537년경 알게 되어 서로 시를 주고받으며 서로의 영혼을 위로하고 위로받다가, 1547년 부인이 쉰 살로 세상을 떠나면서 10년간의 아름다운 우애는 막을 내렸다. 그때 미켈란젤로는 일흔두 살이었다.

미켈란젤로 부오나로티 Michelangelo di Lodovico Buonarroti Simoni, 1475~1564 는 1475년 이탈리아 아레초 Arezzo 의 북부 카프레세에서 하급귀족 출신인 말단 공무원의 아들로 태어났다. 여섯 살 때 어머니가 돌아가자 유모인 석공의 아내가 키웠다. 어려서부터 그림에 뛰어난 자질을 보여 열세 살 때 피렌체의 기를란다요 문하에 들어가 3년간 도제 수업을 받았다. 1489년 조각가 바르톨드 디 조반니 Bartold di Giovanni, 1407~1491 에게 도나텔로의 조각을 배우다가, 이듬해 호화왕 로렌초의 눈에 띄어 그의 궁전에 머물면서 인문학자들과 접촉하며 인문주의에 눈뜨기 시작했다.

1496년 미켈란젤로는 로마로 가서 성 베드루 대성당에 초기의 걸작 〈피에타〉[228] 1498~99, 전면 174×195㎝ 를 조각하여 파문을 일으켰다. 피렌체로 돌아가서는 〈다비드〉[181] 1501~04 를 조각하고, 원형 그림 〈성가족〉[166] 1504~05 을 그렸다.

1506년 교황 율리우스 2세의 부름을 받아, 1508~12년까지 4년간의 초인적인 각고 끝에 시스티나 예배당의 천장에 〈천지창조〉[247] 등 천장화를 완성했다. 또 교황 율리우스 2세의 묘묘 廟墓를 위해 〈모세의 거상 巨像〉c.1513~16, 대리석, 높이 235㎝, 로마 산 피에트로 인 빈콜리 교회과 속박에서 해방되기 위해 투쟁하는 인간의 모습을 담은 〈반항하는 노예〉1513~16, 대리석, 높이 215㎝, 루브르 박물관와 〈죽어 가는 노예〉1513, 루브르 박물관 등을 제작했으나, 교황의 서거로 묘묘의 건설이 중단되었다.

1524년 피렌체에서 메디치 가의 묘묘 제작에 착수하여 10년 이상 걸려 〈줄리아노 상〉·〈낮〉·〈밤〉[182]과 〈로렌초 상〉·〈여명〉·〈황혼〉[183]을 조각하던 중 메디치 가의 폭군 알레산드로와 반목하여 미완성인 작품들을 놓아 둔 채 1534년 피렌체와 영원히 결별하고 로마로 떠났다.

1534년에는 교황 바오로 3세의 부름을 받아, 1535~41년까지 6년간 각고 끝에 시스시타 예배당 제대 뒷벽에 〈최후의 심판〉[245]을 완성했다. 1546년에는 성 베드루 대성당의 공사 수석책임을 맡아 성당의 핵심 설계를 하고, 목제 모형을 만들어 죽을 때까지 돔 공사를 수행했다.

미켈란젤로는 조각·회화·건축에서 모두 무수한 걸작을 남기고 1564년 여든아홉 살을 일기로 세상을 떠났다. 그는 자신의 작품으로 인류의 고통을 표현하고 육체라는 껍질 속에 잠들어 있는 인간의 영혼을 깨우려고 했다. 그에게는 '시대를 초월한 아름다운 천재 예술가', '역사 속에서 가장 위대한 예술가' 같은 찬사가 따라 다닌다. 그가 서양미술사상 최고의 기량과 최대의 업적을 남긴 천재였기 때문이다.

MUSEO
NACIONAL
DEL
PRADO

프라도 미술관

세계 최고의 회화관

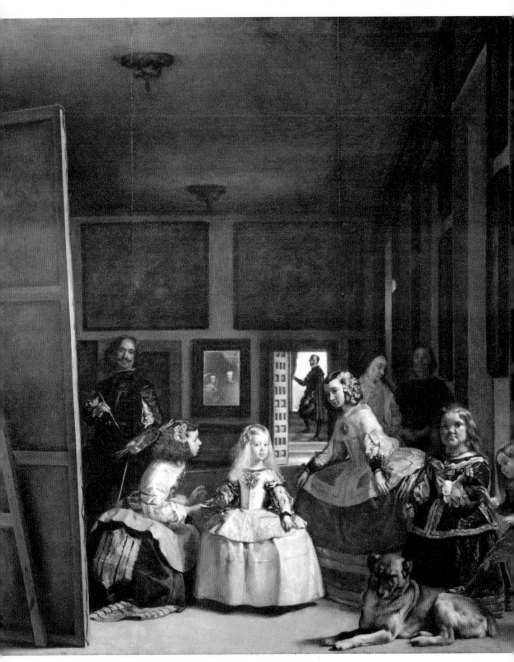

184 벨라스케스, 〈시녀들〉, 1656, O/C, 318×276㎝

벨라스케스, 〈시녀들〉

20 00년 10월 7일 오후 나는 마드리드의 프라도 미술관에서 벨라스 케스의 대표작 〈시녀侍女들〉[184]과 8년 만에 다시 마주 서게 되었다. 이 그림은 많은 미술사가와 평론가들이 서양미술사상 가장 위대한 걸작이 라고 칭송하며 가장 많이 연구한 작품인데, 해석상의 논란이 많아 아직도 수수께끼 같은 그림이라고 한다.

① 11명의 등장인물

홀 중앙에 왕위계승자인 마르가리타 공주Infanta Margarita가 바깥쪽을 향해 서 있는데 심기가 편치 않은 표정이다. 왼쪽에는 콧수염을 멋지게 기른 궁정화가 벨라스케스 자신이 오른손에 가느다란 화필을 쥐고 왼손에는 팔레트를 든 채 커다란 캔버스 앞에 서 있다. 화가가 다섯 살짜리 공주를 모델로 초상화 를 그리는데, 같은 자세로 오래 서 있던 공주가 지쳐서 짜증을 내자 시녀들이 어르고 달래며 잠시 더 같은 포즈를 취하게 하려고 애쓰는 장면처럼 보인다.

공주의 비위를 맞추기 위해 그녀가 좋아하는 개를 데려다 놓았고, 오른 쪽에는 평소 공주와 어울려 놀아 주는 독일인 난쟁이 어릿광대 마리바르볼

라 Maribárbola와 이탈리아인 난쟁이 니콜라스 데 페르투사토 Nicholas de Pertu-sato도 와 있다. 큰 개는 공주 앞에 배를 깔고 앉아서 졸고 있고, 니콜라스도 지루함을 참지 못해 발로 개를 툭툭 건드리며 무료함을 달래고 있다. 그로 미루어 그들이 이곳에 온 지는 꽤 오래된 것 같다.

시녀 마리아 아구스티나 사르미엔토 Maria Agustina Sarmiento가 공주의 왼쪽에 무릎을 꿇고 앉아 금쟁반 위의 빨간 병에 담긴 음료를 권하는데 공주는 거들떠보지도 않는다. 공주는 눈부시게 빛나는 금백색 드레스를 입고 가슴에 붉은 꽃 장식을 달았으며, 환한 금발머리에는 붉은 장식을 하고 있다. 토라져서 얼굴을 오른쪽으로 돌리고 있지만 시선만은 정면으로 향해 있다.

공주의 오른쪽에 있는 시녀 이사벨 데 벨라스코 Isabel de Velasco는 당황하여 일어나면서 두 손으로 치맛자락을 잡고 가볍게 무릎을 굽혀 공손하게 '커치 curtsy' 인사를 하고 있다. 홀 안쪽 벽에 걸린 거울에 국왕 부처의 상반신이 보인다. 이사벨은 이제 막 이 홀 입구에 도착한 에스파냐 국왕 펠리페 4세 Fe-lipe IV, 재위 1621~1665와 왕비 마리아 안나 Maria Anna에게 인사를 하고 있는 것 같다.

이사벨의 뒤 어두운 곳에서 시녀장侍女長 도냐 마르셀라 데 우요아 Doña Marcela de Ulloa가 아직도 국왕의 내방을 모르고 어떤 사내와 소곤소곤 이야기를 하고 있다. 그 사내는 왕비의 경호원 디에고 데 아스코나 Diego de Azcona인 듯한데, 그늘 속에 있어서 얼굴이 확실치 않다.

이 홀 맨 뒤에 열려 있는 출입문 앞에 궁정 의전관儀典官이자 화가 벨라스케스의 친척인 돈 호세 니에토 벨라스케스 Don José Nieto Velásquez가 이제 막 홀을 나가려고 층계를 올라가다가 국왕의 내방을 맞아 뒤를 돌아보며 주춤거리고 서 있다.

공주뿐만 아니라 국왕 부처까지 등장하는 이 장소는 1734년 대화재로 소실된 마드리드 알카사르 궁전 안에 있는 궁정화가 벨라스케스의 아틀리에다.

왕위계승자인 발타사르 왕자가 요절하자 펠리페 4세는 왕자가 살던 방을 화가에게 하사하고, 그곳에 왕의 전용 의자까지 마련해 놓고 종종 찾아와 벨라스케스가 작업하는 모습을 지켜보며 격려하였다고 한다.

이 그림은 결국 벨라스케스가 자기 아틀리에에서 마르가리타 공주의 초상화를 그리다가 짜증난 공주를 시녀들이 달래고 있는데, 갑자기 아틀리에에 들른 국왕 부처를 맞아 당황스러워 하는 순간을 포착하여 그린 것으로 보인다.•

② 치밀한 구도와 교묘한 트릭

이 그림의 제목은 원래 〈가족La Famailia〉이었는데, 돈 페드로 데 마드라소가 작성한 1843년도 카탈로그에서 〈라스 메니냐스Las Meniñas〉로 변경되었다. 이 말은 17세기 에스파냐에서 왕궁의 '시녀들'이라는 뜻으로 쓰였다고 한다.

1656년에 완성된 이 작품의 명성은 시간이 갈수록 높아졌다. 17세기 나폴리 바로크 미술의 거장 루카 조르다노Luca Giordano, 1632~1705는 이 그림을 처음 대면했을 때 '회화의 신학'이라 했고, 19세기 영국의 초상화가 토머스 로런스 경Sir Thomas Lawrence, 1769~1830은 '예술의 철학'이라고 찬탄했다. 19세기 프랑스의 저명한 작가 테오필 고티에는 이 그림의 공간 효과에 놀라 용적 측정의 특성을 거론하면서 "그림은 어디에 있습니까?"라고 물었다 한다. 1985년 어느 미술잡지가 미술계 저명인사들에게 "역사상 최고의 명화는 무엇인가?"라는 질문을 했을 때, 그중 대부분이 주저 없이 〈시녀들〉을 꼽았다고 한다.

이 그림에 등장하는 11명의 인물은 모두 몸짓과 표정이 지극히 자연스러

• 다카시나 슈지, 『명화를 보는 눈』, 81-82쪽 참조

워 마치 스냅사진을 찍은 것처럼 보인다. 그러나 이 그림은 화가가 매우 치밀하게 계산한 구도와 교묘한 트릭으로 구성되어 있다. 이 화면은 큰 수직선들과 큰 수평선들이 서로 교차되는 공간의 중앙에 두 명의 시녀 이사벨과 마리아가 서로 몸을 앞으로 숙여 삼각형의 피라미드를 구축하고, 그 안에 공주가 들어 있는 안정된 구도를 취하고 있다. 이 그림의 주인공인 공주는 중앙에서 가장 밝은 빛에 비춰 환하게 떠오르도록 포치布置 되어 있고, 그 주변에는 일상생활에서 공주와 관계가 깊은 사람들이 각각 역할에 따라 적절하게 배치되어 있다.

가족의 초상화에 공주의 양친인 국왕 부처가 빠질 수는 없다. 그렇다고 통상적인 방법으로 국왕 일가의 초상을 그리면, 시녀·난쟁이·어릿광대·개는 등장시킬 여지가 없게 된다. 그래서 국왕 부처와 그들을 하나의 화폭에 넣어 그리는 방법으로 화가가 고안해 낸 것이 국왕 부처의 모습을 거울 속에 그려 넣는 것이었다.•

벨라스케스가 거울에 의한 트릭을 쓴 것은 원래 화면에 들일 수 없는 화면 밖의 세계도 묘사하고 싶은 속셈이 있었기 때문일 것이다. 맞은편 벽의 거울에 비친 세계는 국왕 부처가 있는 그림 바깥의 홀 입구다. 그곳은 지금 내가 서서 이 그림을 바라보고 있는 바로 그 자리, 즉 관람자의 위치에 해당한다. 그래서 관람자는 쉽게 이 그림에 동참할 수 있게 된다고 한다.

이 그림을 한참 들여다보고 있으니까, 그림이 현실로 되어 시녀 이사벨이 내게 인사를 하고, 맞은편 벽의 거울에 내 모습이 비쳐 나올 것 같은 생각마저 든다. 이러한 효과는 화가가 이 그림의 전경과 후경에 광원光源을 배치하여 아틀리에의 앞뒷면을 모두 환하게 비춰 주고, 그 중간에 그늘진 면을 두는 역설적인 수법으로 빛이 난무하는 공기의 층을 표현하여 공간 깊

• 다카시나 슈지, 『명화를 보는 눈』, 83-84쪽 참조

은 현실감을 나타냈기 때문이라고 한다. 그리고 이런 생생한 공간이 우리에게 모델의 위치에 서 있는 듯한 착각을 일으키게 하여, 한순간에 우리를 17세기 에스파냐 궁정의 한 방으로 데려간다고 한다.●●

③ 의문투성이의 그림

그런데 이 그림에는 이상한 점이 한두 가지가 아니다. 화면 속의 화가가 그리고 있던 대상은 무엇이었을까? 공주인가, 국왕 부처인가? 공주를 그리고 있었다면 화가는 왜 공주 뒤에 있는가? 국왕을 그리고 있었다면 큰 개가 졸고 있는 모습으로 보아 아틀리에 온 지 오래된 공주의 일행 중 왜 시녀 이사벨만 갑자기 일어나서 국왕 부처에게 인사를 하는 것일까? 또한 그림 속의 홀은 매우 깊어서 맞은편 벽의 거울에 국왕 부처의 모습이 그렇게 크게 비칠 수 없는데, 왜 그렇게 크게 또 유령처럼 희미하게 드러나는 모습으로 그렸을까? 국왕 부처의 모습을 비추기 위해서는 거울이 지금보다 훨씬 오른쪽에 있어야 하는데, 어떻게 지금 그 위치의 거울에 모습이 비쳤을까? 거울에 화가와 공주 일행의 뒷모습이 비치지 않은 것은 무슨 까닭일까? 화가가 국왕 부처나 공주를 그리려면 그들에게 가서 그리는 것이 궁중 법도인데 그는 어떻게 그들을 자신의 아틀리에로 오도록 하였을까? 그림 바깥에 있어야 할 화가는 어째서 그림 안으로 뛰어들었으며, 자신과 난쟁이 어릿광대들은 왜 그렇게 앞줄에 크고 당당하게 그려 넣었을까?

　이 그림은 이렇게 뜯어보면 볼수록 의문투성이여서 마치 복잡한 수수께끼 같다. 그래서 많은 미술사학자들이 이 그림의 의미를 해석하려고 오랫동

●● 河出書房新社, 『世界美術全集』 제5권(1967), 110쪽

안 많은 노력을 기울였으나, 이 그림의 의미가 무엇인지 무슨 의도로 그렇게 그렸는지는 아직도 밝혀 내지 못했다고 한다.

이 작품은 방사선 조사照射에 의해 제작 당시의 원형이 아닌 것으로 밝혀졌다. 1734년 대화재로 알카사르 궁전이 완전히 소실될 때 이 작품도 피해를 입어, 이듬해 궁정화가 후앙 가르시아 데 미란나가 복원힐 때 좌우 양쪽이 모두 잘려 나갔다고 한다.

④ 그림의 파격과 벨라스케스의 사상

벨라스케스는 감히 국왕 부처를 화면 속 작은 거울에 가두어 흐릿하게 그려 넣었다. 이는 그가 아무리 국왕의 총애와 절대적인 신임을 받고 있었다 하더라도 매우 불경한 짓이었다. 그러나 국왕은 그런 것은 문제 삼지 않고 이 그림을 개인 집무실에 걸어 놓고 완상했다.

이 그림에는 완고한 계급사회에서 용납되기 어려운 또 하나의 파격이 있다. 난쟁이, 어릿광대와 화가 자신의 모습이 바로 그것이다. 마리바르볼라는 그림의 앞줄에 검은 옷을 입고 네모난 큰 얼굴에 뚱뚱한 몸매를 드러내고 서 있다. 그녀의 검은 옷과 험상궂은 얼굴 때문에 공주의 화사하고 귀족적인 모습이 더욱 돋보인다고 하지만, 난쟁이이자 궁정의 어릿광대로서 오락과 조소의 대상인 그녀를 전면에 지나치게 크고 당당하게 부각시켰다. 이는 평소 궁정의 어릿광대와 난쟁이 등 불행한 이들의 초상을 많이 그려 소외계층에 대한 관심을 부각시키고 인간 존재의 중요성을 추구했던 벨라스케스의 성향과 결코 무관하지 않다.

한편 화가 자신도 주역의 일부로 등장해 화려한 검은 복장에 귀족적인 위엄까지 갖춘 태도로 우뚝 서 있다.

디에고 벨라스케스 Diego Rodriguez de Silva y Velásquez, 1599~1660는 1599년 세비야에서 태어나 1611년 프랑시스코 파체코 Francisco Pacheco, 1564~1654를 사사하고 그의 딸 후안나와 결혼했다. 1622년 마드리드로 나가 스물네 살 때인 1623년 펠리페 4세의 궁정화가로 등용되었다. 초기에는 카라바조의 영향을 받은 명암법으로 그림을 그렸으나, 1629~31년 이탈리아를 여행하며 티치아노 등 베네치아파의 그림을 접한 이후 선명한 색채로 그림을 그렸다. 그 후 1649~51년 2차 이탈리아 여행에서 공기 두께에 의한 원근법의 표현 기법을 터득했다. 열렬한 미술애호가였던 국왕의 절대적인 신임을 받으며, 1660년 죽을 때까지 37년간 수많은 초상화와 전쟁화 등 공식적인 그림을 그렸다.

그러나 벨라스케스가 궁정화가로 임명되었을 때 그가 받은 월급은 왕실 전속 이발사와 같은 20두카트에 불과했다. 그 당시 화가는 칠장이 같은 수공업자로 보잘것없는 신분이었으며, 회화는 단순한 육체노동의 산물로 취급받았다. 국왕의 신임을 얻게 되자 그는 자신의 지위와 위상을 문제 삼아, 화가는 수공업자가 아니고 예술가이며 회화는 단순노동의 결과가 아닌 높은 인문정신의 소산이라고 주장했다. 그 당시 이탈리아에서는 1563년 피렌체와 1577년 로마에 이미 화가 아카데미가 개설되었고, 화가는 더 이상 수공업자가 아닌 학자로 분류되고 있었다. 벨라스케스는 루벤스의 권유로 1649~51년 이탈리아를 여행하며 고대 미술을 연구하고 돌아와, 수공업으로 취급받고 있던 에스파냐 회화를 이탈리아 회화처럼 고귀한 자유학예의 한 분야로 끌어올리려고 노력했다. 또한 자신의 지

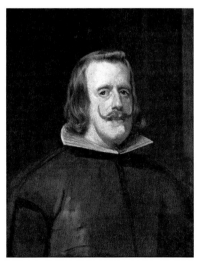

185 벨라스케스, 〈펠리페 4세의 초상〉, 1655~60, O/C, 69×55㎝, 프라도 미술관

위 상승에도 힘써 1651년 궁정의 시종侍從 자리에 올랐다.

펠리페 4세[185]는 정치적으로는 무능한 군주였다. 그는 올리바레스Oli-vares 백작 돈 가스파르 데 구스만Don Gaspar de Guzmán, 1587~1645을 총리로 임명하여 20년간1623~1643이나 정치를 일임하고 직접 돌보지 않았다. 에스파냐는 그의 치세에 30년전쟁에 뛰어들어 프랑스와 싸우다가 국력이 쇠퇴하고, 1640년에는 분리주의자들이 반란을 일으켜 포르투갈이 독립해 떨어져 나갔다. 전쟁에서 거듭 패배하여 1648년 베스트팔렌Westfalen 조약에서는 네덜란드의 독립을 승인하여 상당한 영토를 상실했다. 또한 재정이 파탄되어 백성들은 기근과 역병에 시달렸다. 하지만 예술적으로는 타고난 탐미주의자로 음악과 연극의 애호가이고 열렬한 예술품 수집가였으며, 회화가 인문정신의 소산임을 인정하고 궁정화가의 지위를 격상시킨 군주였다.

〈시녀들〉이 완성된 2년 후 1658년 6월 12일 펠리페 4세는 오랫동안 궁정에 봉사한 벨라스케스의 공로를 인정하여 그에게 산티아고성 이아고 십자훈장을 수여하고 또한 그를 산티아고 기사단의 기사에 서임했다. 귀족들로 구성된 기사단 참사회는 벨라스케스의 가계를 엄중히 심사하여, 단순노동의 수공업자인 화가는 귀족이 될 자격이 없다고 하며 서훈을 극력 반대했다. 그러나 국왕은 귀족들의 반대에도 불구하고 회화는 고귀한 학예의 소산이라고 하면서 벨라스케스를 서훈했다.

벨라스케스는 훈장을 받기 전에 〈시녀들〉을 완성했으므로 당연히 그림 속 그의 가슴에는 훈장이 없어야 한다. 그림 속의 십자훈장은 펠리페 4세가 훈장을 수여한 후, 이미 완성된 그림에 훈장을 그려 넣도록 주문하여 그려 넣었을 것이다.

벨라스케스가 활약한 17세기는 에스파냐뿐만 아니라 이탈리아, 플랑드르, 네덜란드 등지에서 감동이 넘치는 격렬하고 극적인 표현과 강한 명암의 대비가 특징인 바로크 양식이 풍미하고 있었다. 이 시기에 티치아노, 루벤

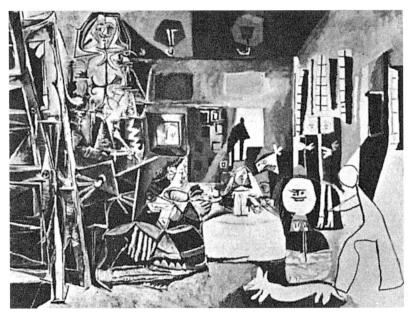

186 피카소, 〈벨라스케스에 의한 시녀들〉, 1957, O/C, 194×260㎝, 바르셀로나 피카소 미술관

스, 반 다이크, 건축가 잔 로렌초 베르니니, 리베라 등 많은 예술가들이 기사의 칭호를 수여받았다. 바로크 시대는 이렇게 예술 전반이 크게 중흥하고 예술가의 사회적 지위가 크게 향상된 시기였다.

벨라스케스는 그러한 시대적 배경과 회화를 인문정신의 소산이라고 인정해 준 국왕의 미술에 대한 이해에 힘입어 국왕 부처를 작은 거울 속에 가두어 거울 속의 영상으로 화면에 참여시키는가 하면, 하급관리인 자신과 난쟁이, 어릿광대를 전면에 크게 부각시켰다. 또한 화면에 등장하는 여러 인물들을 신분의 고하를 막론하고 같은 비중으로 배치하여 엄격한 신분사회에서 회화사상 전례가 없는 대담한 파격을 단행했다. 그는 이렇게 그림을 통해 평등사상을 고취하며 휴머니즘의 색채를 강하게 드러냈다. 또한 광선에 비치는 사물의 본질을 포착하여 시각적 인상을 강조하는 그의 작품들은 시대를 크게 앞질러 19세기 프랑스 인상주의의 출현을 예고하는 것으로 평가받고 있다.

피카소는 이 〈시녀들〉에 매혹되어 1957년 자기 나름의 스타일로 〈벨라스케스에 의한 시녀들〉[186]을 58점이나 모작模作했다.

⑤ 마르가리타 공주의 생애

내가 프라도 미술관에서 〈시녀들〉을 본 것은 1979년과 1991년에 이어 이번이 세 번째다. 그런데 먼저 본 두 번은 마르가리타 공주가 그냥 예쁘고 우아하다고만 보았으나, 이번에 볼 때에는 어쩔 수 없이 애처롭고 불쌍하다는 생각을 떨쳐 버릴 수 없었다.

1996년 2월 18일 나는 오스트리아의 빈 미술사박물관Kunsthistorisches Museum Wien에서 마르가리타 공주의 초상화 3점이 나란히 걸려 있는 것을 보고 깜짝 놀랐다. 벨라스케스가 공주의 세 살 때 모습을 그린 〈분홍색 가운을 입은 마르가리타 공주〉[187] 1653~54, 다섯 살 때 모습을 그린 〈마르가리타 공주〉[188] 1656, 여덟 살 때 모습을 그린 〈푸른 드레스를 입은 마르가리타 공주〉[189] 1659 였다. 그러면 빈에는 왜 그토록 많은 마르가리타의 초상화가 있을까?

합스부르크 왕가의 계보는 오스트리아 왕가와 에스파냐 왕가로 나뉘고, 그들은 오랫동안 서로 복잡한 근친결혼을 해 왔다. 에스파냐 왕 펠리페 3세 재위 1598~1621 는 펠리페 4세와 마리아 안나 1606~1646 공주를 낳았고, 마리아 안나는 오스트리아 황제 페르디난트 3세 재위 1637~1657 와 혼인하여 레오폴트 1세와 마리아 안나 공주 1634~1696 를 낳았다.

에스파냐 왕 펠리페 4세는 1644년 첫 번째 왕비 이사벨 Isabelle de Bourbon, 프랑스의 앙리 4세와 마리 드 메디시스의 딸 엘리자베트과 사별하고, 그로부터 5년 후 마흔네 살 때인 1649년 자기 누이의 딸인 오스트리아 공주 마리아 안나 페르디난트 3세

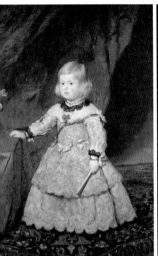
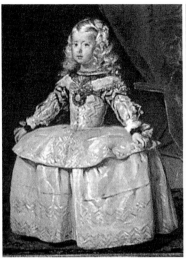
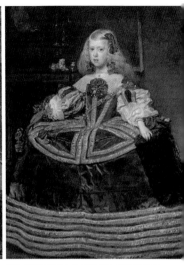

187 〈분홍색 가운을 입은 마르가리타 공주〉　　188 〈마르가리타 공주〉(5세), 1656　　189 〈푸른 드레스를 입은 마르가리타 공주〉
　　(3세), c.1654, O/C, 128.5×100㎝　　　　　　　　　　　　　　　　　　　　　　　(8세) 1659, O/C, 127×107㎝

의 딸를 두 번째 왕비로 맞아들였다. 그러므로 이는 외삼촌과 생질녀 사이의 근친혼이었다. 그 당시 마리아 안나는 열네 살이었으므로 두 사람의 나이 차이는 무려 서른 살이나 되었다. 원래 마리아 안나는 펠리페 4세의 첫 번째 왕비 소생인 발타사르 카를로스Balthazar Carlos, 1629~1646 왕자와 혼인하기로 되어 있었다. 그러나 발타사르가 열여섯 살에 요절하는 바람에, 시아버지가 될 뻔했던 홀아비 외삼촌에게 시집을 오게 되었다. 그리고 1651년 그들 사이에서 〈시녀들〉의 주인공인 마르가리타 공주1651~1673가 첫아이로 탄생했다.

　　외손녀를 보고 싶어 하는 페르디난트 3세의 황후 마리아 안나를 위하여, 마드리드에서는 마르가리타 공주의 초상화를 정기적으로 그려 빈으로 보내곤 했다. 빈의 외조모는 초상화를 통해 공주가 예쁘게 성장하는 모습을 지켜보면서 자신의 아들인 신성로마제국 황제 레오폴트 1세Leopold I, 1640~1705, 재위 1658~1705의 배필로 점찍었다.

　　레오폴트 1세는 마르가리타의 초상화를 보고 마음에 들어 했다. 그들은

서로 대면한 적은 없지만 공주가 열한 살 되던 해에 정식으로 약혼하고, 열다섯 살 되던 1666년에 빈에서 결혼했다. 이 혼인은 외삼촌과 생질녀인 동시에 고종사촌 오빠와 외사촌 여동생의 근친혼이었다. 이 결혼은 마르가리타가 다시는 가족을 만나기 어려운 낯설고 물선 먼 나라로 떠나는 것이었다. 어떤 혼수가 빈으로 운반되었는지 그 내용은 알 길이 없지만, 에스파냐 특산 향료의 냄새가 깊게 배어든 가죽 포대가 1,500개나 되었고, 공주가 좋아하는 초콜릿이 많이 있었다고 전하여진다.

마르가리타 일행은 마드리드를 출발하여 도중에서 공주가 병들어 지체되는 바람에 7개월이나 걸려 빈에 도착했다. 결혼식 축전祝典은 3개월간이나 계속됐다. 미사, 접견, 연회, 불꽃놀이, 연극, 발레, 사냥, 에스파냐 승마학교 백마들의 사상 최초의 발레 등의 행사가 이어졌다.

레오폴트 1세는 어린 마르가리타를 사랑했고, 그녀의 결혼생활은 행복했다. 공주는 아주 매력적이어서 누구든지 그녀를 좋아했다. 황제 부처는 자주 마차를 타고 멀리 나갔다. 그럴 때에는 교회의 종이 일제히 울리고 20여 대의 마차가 뒤를 따랐다.

그러나 마르가리타에게 자녀 복은 없었다. 결혼한 지 1년도 못 되어 아들을 출산했는데 3개월 만에 죽었다. 그때부터 조산과 사산, 또는 낳자마자 곧 사망하는 불행한 일이 잇따랐다. 무사하게 성장한 자식은 딸 마리아 안토니아Maria Antonia 하나뿐이었다. 마르가리타는 1673년 스물두 번째 생일도 맞지 아니한 젊은 나이에 기관지염을 앓다가 가래가 인후에 막혀 사망했다.•

나는 마르가리타의 단명한 생애에 대하여 알고 나서 프라도에서 〈시녀들〉을 다시 보게 되었을 때, 낯선 먼 나라로 시집가서 요절한 그녀의 박명한 생애를 떠올리며 애처롭고 불쌍하다는 생각을 지울 수 없었다.

• 朝日新聞社,『世界名畵の旅 4』(1986), 93-98쪽

프라도 미술관 감상

17 85년 카를로스 3세 Carlos Ⅲ, 재위 1759~1788 는 건축가 후안 데 비야누에 바 Juan de Villanueva, 1739~1811 의 설계를 채택하여 자연과학박물관을 착공하고, 페르디난도 7세 Ferdinando Ⅶ, 재위 1808, 1814~1833 는 1819년 11월 10일 이 건물을 왕립 프라도 미술관 Museo del Prado 으로 개관했다. 건물은 에스파냐 신고전주의 양식을 대표하는 걸작이었으나, 개관 당시의 소장품은 에스파냐 화가들의 회화 311점에 불과했다. 그러나 이사벨라 여왕, 카를로스 1세, 펠리페 2세, 펠리페 4세, 카를로스 4세 등 역대 왕들이 개인적인 기호에 따라 열성적으로 수집한 왕실 컬렉션에, 법령에 의해 각 지방의 교회와 수도원에서 모아들인 진귀한 회화들이 추가되어 소장품이 풍성해졌다. 프라도 는 1868년 혁명으로 이사벨라 2세 여왕이 국외로 망명한 뒤 국가에 귀속되 어 국립미술관이 되었다.

현재 프라도의 소장품은 대부분이 회화로 모두 3만여 점에 달한다. 유럽 의 여러 미술관들이 회화 외에 조각, 공예 등 여러 장르의 미술품들을 종합 적으로 수집 전시해 놓은 박물관 museum 적 성격인데 비해 프라도는 거의 회 화작품으로만 이루어진 회화관 pinacoteca 임을 특징으로 한다.

이 미술관에는 에스파냐 회화 835점, 플랑드르 661점, 이탈리아 435점, 프

랑스 157점, 네덜란드 138점, 독일 43점 등의 명화가 수장되어 있고, 100여 개의 방에 전시된 회화만 3천여 점에 달한다. 화가별로는 에스파냐의 엘 그레코 35점, 벨라스케스 52점, 리베라 José de Ribera, 1591~1652 51점, 무리요 40점, 고야의 유화 119점과 판화 및 소묘 488점, 이탈리아의 라파엘로 8점, 티치아노 36점, 베로네제 13점, 틴토레토 Jacopo Tintoretto, 1518~1594 25점, 네덜란 드의 로히에르 반데르 웨이덴 Rogier Vander Weyden, 1399~1464 8점, 보슈 Hieronymus Bosch, 1450?~1516 8점, 벨기에 플랑드르의 루벤스 86점, 반 다이크 25점, 브뤼 헐 Jan Bruegel, 1568~1625 43점, 독일의 뒤러 4점, 멩스 Anton Raphael Mengs, 1728~1779 12점, 프랑스의 푸생 15점, 로랭 Claude Lorrain, 1600~1682 10점과 그 밖에 유럽 여 러 나라 대가들의 작품이 즐비하다.

컬렉션의 핵심을 이루고 있는 것은 엘 그레코에서 고야까지 16세기부터 18세기에 이르는 에스파냐 회화, 네덜란드와 루벤스 등의 플랑드르 회화, 그 리고 이탈리아 특히 티치아노 등 베네치아파 회화 들이다. 플랑드르와 이탈 리아 회화가 많은 이유는, 16세기 에스파냐가 유럽 최강의 왕국으로 그 나 라들을 직접 지배하고 있었기 때문이다. 이들 유파의 풍성한 컬렉션은 프라 도를 세계 최대, 최고의 회화관으로 부르기에 손색이 없다.

프라도 미술관은 평소 3천 점 이상의 회화와 700점 이상의 조각을 전시하 고 있다. 나는 1979년 9월 18일과 1991년 9월 29일 프라도 미술관을 방문했 을 때, 무작정 많이 보자고 덤벼들었다가 두 번 다 제대로 보지 못한 경험이 있다. 그래서 이번에는 에스파냐가 낳은 3대 화가 엘 그레코, 벨라스케스, 고야를 중점적으로 보고 여유가 있으면 리베라와 무리요를 더 보기로 했다.

안드레아 델 사르토, 〈루크레치아 델 페데의 초상〉

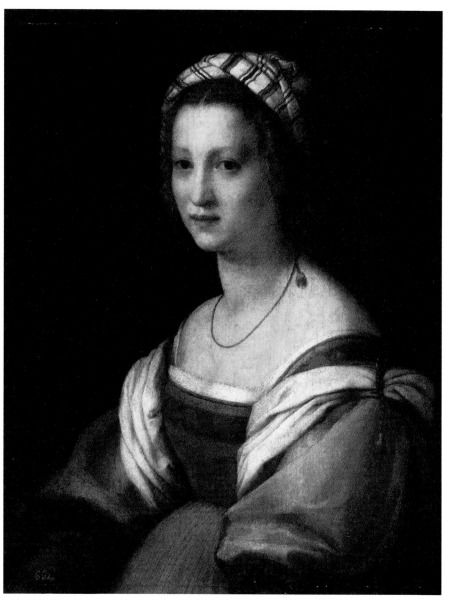

190 안드레아 델 사르토, 〈루크레치아 델 페데의 초상〉, 1513~14, O/P, 73×56㎝

안드레아 델 사르토 Andrea del Sarto, 1486~1530 는 이탈리아 르네상스의 전성기를 이끈 대표적인 피렌체파 종교화가다. 그는 레오나르도 다 빈치와 미켈란젤로 부오나로티에게서 깊은 영향을 받았으나, 점차 정교한 구도와 자신의 섬세한 감정을 뛰어나게 표현한 작품들로, 전기작가 조르조 바자리에 의하여 '결점 없는 화가'라는 이름이 붙여졌으며, 살아생전에 다 빈치나 라파엘로에 맞먹는 화려한 명성을 누렸다.

〈루크레치아 델 페데의 초상〉[190]은 1513~14년 안드레아가 루크레치아 델 페데 Lucrezia del Fede 라는 젊은 여인을 그린 것으로, 레오나르도와 라파엘로적인 부드러운 테크닉이 엿보이는 초상화의 걸작이다.

1517년 안드레아는 아름답고 부유한 과부 루크레치아와 결혼했는데, 바자리는 『르네상스 미술가 열전』에서 루크레치아는 남편의 돈만 뜯어먹는 악녀이며 평생 안드레아를 괴롭힌 악처로 기록하고 있다.

안드레아는 피렌체의 성당이나 수도원 벽화에 많은 걸작을 남겼으나, 악처를 만나 평생 불행한 삶을 살다가 1530년 창궐한 전염병에 걸려 사망했다.●

주요 작품으로 〈하르피에스 Harpies 의 성모자〉 1517, O/P, 208×178cm, 우피치 미술관, 1511~26년 키오스트로 델라 스칼초 Chiostro della Scalzo 에 회색만으로 그린 일련의 프레스코, 특히 〈세례자 요한의 탄생〉 1526 등을 남겼다.

● 카를로 루드비코 락키안티 외 엮음, 유준상 외 옮김, 『세계의 대미술관: 프라도』(탐구당 외, 1980), 24~25쪽 참조

라파엘로, 〈추기경의 초상〉

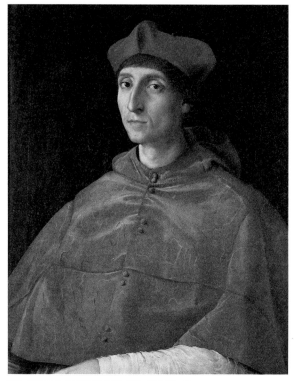

191 **라파엘로, 〈추기경의 초상〉**, 1510, O/P, 79×61㎝

라파엘로가 초기에 초상화가로서의 탁월한 솜씨를 유감없이 발휘한 걸작이다. 이 인물이 누구인지에 관해 많은 논란이 있어 왔지만, 오늘날에는 볼로냐 대교구장 알세리 추기경으로 보고 있다. 확실한 붓놀림, 세련된 색채의 대비, 개성의 강력한 표출, 망토의 진홍색 표면에서 유희하는 희끄무레한 광택과 주인공의 얼굴에 나타난 심리적 통찰력이 이 그림을 가장 중요한 초상화로 꼽게 만들고 있다. 지극히 차가운 눈초리와 꼭 다문 얇은 입술 등 빈틈없는 인상이 추기경의 강한 성품을 더욱 강조하고 있다.

티치아노, 〈다나에〉

192 티치아노, 〈다나에〉, c.1544~60년대, O/C, 129.8×181.2㎝

아르고스의 왕 아크리시오스 Acrisios 는 왕비 에우리디케 Eurydice 와의 사이에 예쁜 딸 다나에 Danaë 를 낳는다. 그런데 그 딸이 장차 아들을 낳고, 왕은 그 외손자에 의해 시해되리라는 신탁을 받는다. 왕은 이 불길한 예언의 실현을 막기 위해 딸을 견고한 청동 탑에 가두어 남성과의 접촉을 원천봉쇄한다. 그러나 바람둥이 제우스가 탑 안을 들여다보고 아름다운 다나에에게 홀딱 반해서는 황금의 빗물로 둔갑하여 그녀의 허벅지 사이로 쏟아져 내린다. 결국 다나에는 잉태하여 영웅 페르세우스를 낳는다.

아크리시오스는 산모와 갓난아기를 나무 상자에 넣어 망망대해로 띄워 보낸다. 모자는 제우스의 부탁을 받은 포세이돈의 보호를 받아 세리포스 Serifos 섬에 표착하여 착한 어부 딕티스 Dictys 에게 구조된다. 딕티스는 모자를 극진히 대접하며 페르세우스를 친아들처럼 잘 기른다. 그 섬의 왕이자 딕티스의 형인 폴리덱테스 Polidektes 는 다나에에게 결혼을 강요하며, 방해가 되는 페르세우스를 제거하기 위해 메두사의 머리를 베어 오라는 위험한 임무를 주어 떠나보낸다. 페르세우스는 아테나 여신의 도움을 받아 괴물 메두사의 목을 자른다. 신탁을 들은 그는 아르고스로 가는 대신 라리사 Larissa 로 가서 그곳에서 열린 원반던지기 대회에 참가한다. 그러나 그가 던진 원반이 돌풍으로 목표를 빗나가 마침 그곳에 와 있던 아크리시오스의 머리에 맞아 신탁의 예언이 실현된다.

그림에서 제우스의 황금비는 그리스의 드라크마 금화가 되어 하늘에서 쏟아져 내린다. 벌거벗은 채 침대에 비스듬히 누워 있는 다나에는 왼팔을 길게 뻗어 황금의 빗물을 자신의 허벅지 사이 깊은 곳으로 쓸어 넣으며 황홀경에 빠져 있다. 그 옆에서는 늙고 추한 유모가 앞치마를 펼쳐 탐욕스럽게 금화를 받으려 하고 있다. 화가는 아름다움과 추함, 젊음과 늙음, 선량과 탐

욕 등 상반되는 이미지를 극명하게 대비시켜 다나에의 긍정적 덕목을 더욱 강조하고 있다. 티치아노는 안젤라라는 베네치아의 고급 창부를 모델로 다나에를 그렸다고 한다.

이 그림은 1554년 티치아노가 에스파냐의 황태자 펠리페 훗날 펠리페 2세에게 헌정한 것이다.

티치아노 베첼리오 Tiziano Veccellio, c.1488~1576는 1488년경 이탈리아 북부의 작은 마을 피에베 디 카도레 Pieve di Cadore에서 태어났다. 그는 열 살 때쯤 베네치아파의 위대한 화가 조반니 벨리니 Giovanni Bellini, c.1430~1516 문하에 들어가 그의 제자가 되었고, 동문인 조르조네에게서 강한 영향을 받았다. 그는 자유로운 동적 표현에 색채의 밝기를 더하여 원숙한 경지를 이루었고, 유럽 여러 나라의 왕과 귀족들이 앞다퉈 그의 작품을 수집하고 그의 모델이 되고 싶어 할 정도로 대단한 명성을 누렸다.

1532년 신성로마제국 황제 카를 5세 Karl V, 재위 1519~1556, 동시에 에스파냐왕 카를로스 1세는 티치아노를 볼로냐로 초빙하여 자신의 초상화를 그리도록 했다. 그때 티치아노가 작업 중 붓을 떨어뜨리자 황제는 몸소 허리를 굽혀 붓을 집어 줄 정도로 화가에게 경의를 표했다고 한다. 황제는 완성된 초상화를 보고 매우 흡족하여 티치아노를 팔라티노 백작에 봉하고 '황금박차 기사'로 임명했다.

그 후 티치아노는 〈라 벨라〉130 1536, 피티 미술관, 〈우르비노의 비너스〉169 c.1538, 우피치 미술관, 〈회색 눈의 남자 '젊은 영국인'〉131 1540~45, 피티 미술관 등의 명작들을 쏟아 냈다. 또 1545~46년 교황 바오로 3세의 초청으로 로마를 방문하여 고대 로마의 유적들과 미켈란젤로, 라파엘로 등 르네상스 대가들의 걸작들을 직접 보는 기회를 가졌다. 1548년 카를 5세의 초빙을 받아 아우구스부르크로 가서 대표적인 걸작 〈밀베르크의 황제 카를 5세〉 1548, O/C, 332×279cm, 프라도 미

술관를 그렸다. 1553년 카를 5세의 아들 에스파냐의 펠리페 2세를 위해 신화를 주제로 한 〈다나에〉[192] 와 〈비너스와 아도니스〉 1553, O/C, 186×207㎝, 프라도 미술관를 제작했다. 티치아노는 그 밖에도 〈바쿠스와 아리아드네〉[216] 런던 내셔널 갤러리, 〈포르투갈의 이사벨라〉 1548, O/C, 117×98㎝, 프라도 미술관, 〈그리스도 매장〉[193] 등 많은 명작을 남겼다.

티치아노는 베네치아에 전해진 플랑드르의 유채화법을 계승한 베네치아파의 회화적인 색채주의를 확립한 거장으로 평생 646점의 작품을 제작했으며, 르네상스 시기 회화 부문에서 최고의 예술적 성취를 이룩했다.

1576년 티치아노는 베네치아에 흑사병이 돌 무렵 약 90세를 일기로 세상을 떠났다. 그는 고객의 환심을 사기 위해 자신의 나이를 부풀려 그의 주장대로라면 약 100세까지 생존한 것으로 된다. 그래서인지 그의 출생 연대는 오랫동안 1477년으로 알려져 왔으나, 오늘날 많은 미술사가들은 그가 1488년경 태어났을 것으로 보고 있다.

티치아노, 〈그리스도 매장〉

193 티치아노, 〈그리스도 매장〉, c.1559, O/C, 136×174.5㎝

사람의 죽음과 장례는 사랑하는 이를 다시는 돌아올 수 없는 곳으로 떠나보내는 마지막 의식이므로 가장 엄숙하고 비통한 것이다. 보통 사람의 경우에도 비통하고 애절한데 하물며 구세주 그리스도를 매장하는 데 그 슬픔과 절망감은 오죽했으랴?

노란 옷을 입고 흰 수염이 무성한 아리마태아 사람 요셉이 그리스도의 시신을 모셔다가 세마포 細麻布에 감싸서 상체를 부축하고, 붉은 옷을 입은 니고데모 Nicodemus가 두 다리를 들어 석관에 눕히고 있다. 뒤에서는 성모 마리아의 자매인 마리아 글레오바 Maria Cleophas가 두 팔을 벌리고 울부짖고, 파란색 긴 옷을 머리에 쓴 성모 마리아는 오열하며 두 손으로 그리스도의 왼팔을 받쳐 들고 있다. 그 뒤에서 막달라 마리아가 두 손을 맞잡고 슬피 울고 있다. 예수 매장을 주제로 한 그림의 이런 구도는 12세기 이래 거의 변하지 않았다.

이승에서 고달팠던 삶에 지친 그리스도의 창백한 시신은 수척한 모습이 아니라 강건한 근육질 몸매인데, 오른팔을 석관 밖으로 늘어뜨린 자세는 1602년 카라바조가 그린 〈그리스도 매장〉²⁵² 바티칸 회화관이 마치 이 그림을 오마주한 듯이 닮아 있다.

그리스도 매장은 예수를 장사지내는 인간의 슬픈 감정을 강렬하게 표현하는 비장미가 있어 화가들이 많이 그려 왔다. 이 그림은 인물들의 시선과 광선이 중앙의 그리스도 시신에 집중된 구도, 사실주의적인 힘찬 인물의 묘사, 선명한 적·청·황색의 의상이 슬픈 주제의 화면을 밝게 물들이고 있다. 티치아노가 71세 때 그린 만년의 걸작이다.

엘 그레코, 〈삼위일체〉

194 엘 그레코, 〈삼위일체〉, 1577~79, O/C, 300×179㎝

〈삼위일체〉[167]는 엘 그레코가 톨레도에 도착하자마자 산토 도밍고 엘 안티구오 Santo Domingo el Antiguo 교회의 중앙제단화로 그린 최초의 작품이다.

비통해 하는 천사들에게 둘러싸인 아버지 하느님이 십자가에서 내려진 아드님 그리스도의 주검을 끌어안아 일으키고, 그 위에서 성령을 상징하는 비둘기가 날고 있다. 십자가에서 내려져 S자 형태로 힘없이 늘어진 그리스도의 시신이 아버지의 품에 안겨 승천하는 모습을 역동적인 필치로 그린 것이다. 신의 영원한 생명이 세 개의 위격 位格, 즉 성부와 성자와 성령으로 전개되어, 그리스도교의 기본 이념을 보여 주는 그림이다. 그리스도의 육체는 미켈란젤로의 영향을, 따뜻한 색조는 티치아노의 영향을 보여 주는 것이라고 한다.

깊은 신앙심을 초현실적으로 표현한 이 작품으로 엘 그레코는 에스파냐에서 열렬한 환영을 받았고, 그때부터 그의 찬란한 성숙기가 시작된다.

도메니코스 테오토코풀로스 Doménikos Theotokópoulos, 1541~1614. 엘 그레코의 본명이다. 그는 지중해 크레타섬 칸디아 출신으로 초기에 비잔틴 이콘의 영향을 받았다. 1567년 베네치아로 가서 티치아노의 지도와 틴토레토의 영향을 받고 로마를 거쳐 1577년 에스파냐의 고도 古都 톨레도 Toledo 에 정착했다. 그 후 에스파냐어로 '그리스 사람'이라는 뜻인 '엘 그레코 El Greco'라고 불렸다.

그는 불길처럼 흔들리며 위로 치솟는 듯한 길쭉한 인물상과 어른거리는 빛의 효과를 이용하여 극적인 환상을 창조하고, 황홀한 화면으로 종교화를 많이 제작한 신비주의 성상 聖像 화가다.

엘 그레코, 〈목자들의 경배〉

195 엘 그레코, 〈목자들의 경배〉, 1610~12, O/C, 320×180㎝

엘 그레코가 만년에 자신이 묻힐 예배당을 위해 그린 작품이다. '목자들의 경배'는 엘 그레코가 즐겨 그린 주제의 하나로 일곱 번이나 그렸다.

화면 중앙의 밝은 곳에 아기 예수, 성모 마리아, 성 요셉이 그려지고, 그 아래쪽에 신체가 비정상으로 길게 왜곡된 목자들이 불길처럼 흔들리며 성가족을 둘러싸고, 위쪽에는 천사들이 바람에 불리듯이 둥둥 떠서 날아다니고 있다. 아래서 올려다보는 앙시 仰視 와 위에서 내려다보는 부감 俯瞰 이 공존하는 황홀하고 환상적인 색채의 화면, 그 화면의 모든 부분은 환하게 조명된 아기 예수를 중심으로 뱅뱅 돌며 빠른 속도로 소용돌이치고 있다. 화면 가운데 무릎을 꿇은 옆모습의 노인은 화가 자신의 모습이라고 한다.

이 작품도 산토 도밍고 엘 안티구오 교회를 위해 제작된 것인데, 비밀리에 에스파냐에서 빠져나가기 직전에 발각되어 1954년 프라도에 들어오게 되었다.

엘 그레코의 그 밖의 주요 작품으로는 〈그리스도의 옷을 벗김 El Expolio, 성의박탈 (聖衣剝奪)〉 1579, O/C, 285×173㎝, 톨레도 대성당, 〈오르가스 백작 매장〉[196] 1586, 톨레도 산토 토메 교회 등이 있다.

196 엘 그레코, 〈오르가스 백작 매장〉, 1586, O/C, 460×360㎝, 톨레도 산토 토메 교회

벨라스케스, 〈브레다의 항복〉

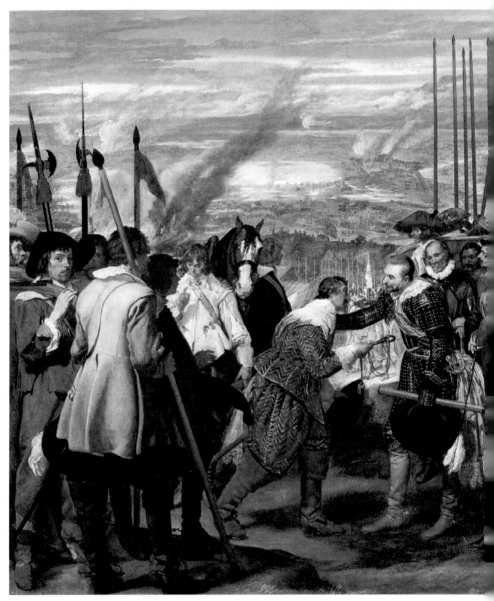

197 **벨라스케스**, 〈브레다의 항복〉, 1634~35, O/C, 307×367㎝

16 25년 6월 5일 네덜란드 브레다 Breda 요새의 반란군 사령관 유스티노 판 나사우 Justino Van Nassau 가 에스파냐 진압군 사령관 암브로시오 에스피놀라 Ambrosio Espiñola 에게 성문 열쇠를 바치며 항복하는 장면을 그린 것이다.

승장은 상대방을 배려하여 말에서 내려, 패장의 어깨에 손을 얹고, 오래 사귄 친구를 대하듯 온화한 얼굴로 맞이한다. 여기에는 승자의 오만함도 패자의 비굴함도 없다. 이 그림은 실제 상황과는 달리 치열했던 전쟁의 끝, 승자가 패자를 포용하는 에스파냐의 관대한 아량을 강조하려는 데 초점이 맞춰져 있다.

벨라스케스, 〈베를 짜는 여인들〉

198 벨라스케스, 〈베를 짜는 여인들〉, 1890, O/C, 220×289㎝

〈시녀들〉[184]에서 독창적인 공간 처리를 보여 준 벨라스케스는, 이 그림에서 선과 공기의 두께에 의한 믿기 어려울 정도의 원근법을 이룩하고, 맥박 치는 듯한 광선의 효과를 얻어 냈다. 더구나 이 원근법은 여기서 신화의 세계와 현실세계를 하나로 융합하는 데 성공했다. 화면 양쪽의 그림자 속에 들어 있는 벽면과 전경 중앙의 인물은, 쏟아지는 햇빛으로 마

치 조명한 무대처럼 환한 후경과 훌륭한 콘트라스트를 이루고 있다.

후경에는 베 짜는 솜씨가 뛰어난 리디아의 처녀 아라크네 Arachne 가 베틀을 발명한 직물과 공예의 여신 미네르바 Minerva, 아테나 에게 도전하여 길쌈 내기를 하면서, 에우로파를 겁탈하기 위해 황소로 변신하는 제우스를 뛰어난 솜씨로 짜 넣었다가 여신의 분노를 사서 자자손손 뱃속에서 실을 뽑아 베를 짜야 하는 거미로 변신했다는 신화를 그린 태피스트리가 걸려 있다. 그 앞에서 세 명의 귀부인이 신과 인간의 길쌈 내기를 구경하고 있다. 이는 군주에 대한 복종과 반역에 대한 징벌을 상징적으로 암시하는 것이라고 한다.

후경에 전개된 이러한 신화의 세계는 공기와 빛이 미동微動하는 공간을 통해 다섯 명의 베를 짜는 여인이 실을 자아내고 있는 왕립 산타 이사벨라 태피스트리 공방으로 단절 없이 이어진다. 먹고살기 위해 평생 실을 잣고 천을 짜야 하는 가난한 여인들의 고단한 현실과 그들이 짜서 완성한 고상한 신화의 세계가 한 화면 안에서 절묘하게 대비된다. 놀라울 만큼 클로즈업된 전경에서 유동하는 난반사광亂反射光을 머금은 왼쪽 물레의 움직임과 단축법으로 묘사된 오른쪽 여인의 쭉 뻗친 팔의 움직임은 회화에 있어서 최고의 경지를 보여 주는 것이라고 한다.• 이 그림은 〈시녀들〉과 더불어 벨라스케스의 또 하나의 예술적 정점이며 '화가들의 왕'이 이룬 걸작이라고 칭송받는다.

이 그림은 1734년 알카사르 왕궁 대화재로 피해를 입고, 후에 복원될 때 위로 51센티미터, 좌우로 39센티미터씩의 캔버스가 덧붙여졌다. 윗부분의 아치, 왼쪽 끝의 커튼과 오른쪽 끝의 문이 추가로 그려졌으며 인물에도 보필이 되었다고 한다.

• 카를로 루도비코 락키안티 외 엮음, 『세계의 대미술관: 프라도』, 90쪽; 河出書房新社, 『世界美術全集』 제5권, 110–11쪽

무리요, 〈원죄 없이 잉태되신 성모 마리아〉

199 무리요, 〈원죄 없이 잉태되신 성모 마리아〉, 1675, O/C, 274×190㎝

무리요의 전시실에는 성모 마리아를 그린 작품이 많이 있다. 무리요는 성모 마리아가 하느님의 특별한 은총으로 어머니 안나에게 원죄 없이 잉태되어 Immaculata Conceptio, 무염시태(無染始胎) 태어나셨다는 가톨릭 교리를 주제로 30여 점의 그림을 그렸는데, 이 그림이 그의 만년에 가장 성공한 작품이라고 한다. 성모의 원죄 없는 잉태는 1854년 교황 비오 9세에 의해 교의로 선포되고, 1869~70년 개최된 제1차 바티칸공의회에서 교리로 결정되었다.

성모 마리아는 순진하고 아름다운 처녀의 모습으로 천사들에게 떠받들려 하늘에서 내려오고 있다. 그 우아한 모습과 따스한 색채는 부드럽고 감미롭다. 마리아가 발아래 밟고 있는 초승달은 그리스 신화에서 달의 여신이자 영원한 처녀의 신인 아르테미스의 상징으로, 마리아가 동정녀임을 나타내는 것이다. 마리아의 발아래서 천사가 들고 있는 순결과 무염시태의 상징인 백합이 눈부시게 빛난다.

이 그림은 세비야의 베네라블레스 병원을 위해 그려진 것이었다. 나중에 프랑스 총리를 지낸 니콜라 장드디외 술트 Nicolas Jean-de-Dieu Soult, 1769~1851 원수가 에스파냐 침공시 약탈하여 프랑스로 불법 반출하였다. 1859년 그의 컬렉션이 매각될 때 루브르 박물관이 구입했다가, 1941년 프랑코 정부와 프랑스의 교환거래를 통해 에스파냐로 돌아왔다.

바르톨로메 에스테반 무리요 Bartolomé Esteban Murillo, 1618~1682는 세비야 Sevilla에서 태어나 그곳을 무대로 활약한 17세기 에스파냐 바로크 미술의 거장이다. 우아한 형태와 따스하고 풍부한 색채, 몽환적인 표현으로 감미로운 종교화를 잘 그려서 '에스파냐의 라파엘로'라고 불리었다. 그는 한편 소외계층에 대한 애정 어린 시선으로 〈거지 소년〉루브르 박물관, 〈창가의 두 여인〉 등 서민들의 평범한 일상을 많이 그려 풍속화라는 장르를 개척했다.

고야, 〈카를로스 4세와 그의 가족들〉

200 고야, 〈카를로스 4세와 그의 가족들〉, 1800, O/C, 280×336㎝

화면 중앙, 왕이 서야 할 자리에 왕비 마리아 루이사Maria Louisa, 1751~1819가 거만한 자세로 서 있다. 나라의 모든 권력은 그녀가 쥐고 있었기에 고야는 그 자리에 왕비를 배치했다. 열네 살 때 왕비가 되기 위해 파르마에서 마드리드로 온 이후 어느덧 마흔여덟이 된 그녀는 세 살 위인 남편보다 훨씬 더 늙고 쭈그러진 모습이다. 흘기는 듯한 눈매와 보석으로 만든 의치 때문에 인상이 험악해 보인다. 왕비가 사랑스럽게 어깨를 감싸 안은, 다소 겁먹은 듯한 소녀는 막내딸 도냐 마리아 이사벨Doña Maria Isabel 공주다. 열한 살인 그녀는 나폴리 황태자 프란츠 야누아리스Franz Januaris와 정혼한 사이다. 왕비의 왼손을 잡고 있는 눈이 반짝반짝 빛나는 소년은 막내아들 돈 프란시스코 데 파울라Don Francisco de Paula 왕자다.

훈장으로 가득 장식한 가슴에 장식띠를 두르고 대검을 찬 에스파냐 왕 카를로스 4세는 자신의 지위를 드러내기 위해 약간 앞으로 나와 있다. 왕비의 위세에 눌려 주눅이 든 왕의 얼굴은 술에 취한 듯 벌겋고 멍청하며 눈빛은 공허하다. 국왕과 왕비가 멀찍이 떨어져 있는 것은 평소 둘 사이가 소원한 것을 암시하는 것 같다. 그 뒤에 왕의 동생 돈 안토니오 파스쿠알Don Antonio Pasqual이 있다. 그는 오랫동안 차지하고 있던 왕궁 안의 안락한 방을 재상 고도이의 아내에게 빼앗기고, 여기서도 뒷줄에 머물러야 한다는 사실에 불만스러워 하는 표정이 역력하다. 그 앞에 어두운 표정의 옆얼굴만 보이는 여인은 왕의 맏딸 도냐 카를로타 호아퀴나Doña Carlotta Joaquina 공주다. 그녀는 훗날 포르투갈 왕이 될 브라질 대공 후안Juan과 결혼하기 위해 1785년 에스파냐를 떠났으므로, 고야는 전에 그려 두었던 스케치를 바탕으로 작업을 했을 것이다. 화면 오른쪽 끝에 흔히 루이세타Louisetta라고 알려진 열여덟 살의 도냐 마리아 루이사 호세피나Doña Maria Louisa Josephina 공주가 아기를 안고 서 있다. 그 아기는 벌써 에스파냐 왕실의 훈장인 청색과 백색으로 된 장식띠를 두르고 있다. 그 옆에 서 있는 키가 큰 남자는 공주의 사

촌이자 남편인 파르마 Parma 공작 돈 루이 드 부르봉 Don Louis de Bourbon 이다. 마리 루이사 왕비는 루이세타 공주를 왕비로 앉히기 위해 1800년 나폴레옹에게 미국 루이지애나의 광대한 토지와 에스파냐 함대의 지휘권을 넘겨주고, 그 대신 사위인 파르마 공작을 에트루리아 Etruria 국왕으로 책봉받게 했다. 그러나 5년 후 트라팔가르 해전에서 영국 함대에 궤멸당한 나폴레옹은 2년 후 1807년에 에트루리아왕국을 해체해 없애 버린다. 사기를 친 것이다. 그들이 화면 끝자락에 비켜서 있는 것은 딸과 사위는 왕가에서 그다지 중요한 존재가 아니기 때문이다.

화면 왼쪽 거의 끝에 왕세자 페르난도 Fernando 가 유달리 배에 힘을 줘 앞으로 불뚝 내민 자세로 서 있다. 마치 왕권의 후계자인 자신의 존재를 과시하는 듯하다. 그 옆에 얼굴을 돌리고 서 있는 여인은 왕세자와 약혼한 나폴리 여왕의 딸 마리아 안토니에타 Maria Antonietta 이다. 그녀는 2년 후 시집오게 되므로 고야가 아직 본 적이 없어 얼굴을 그리지 못했다. 세자와 세자빈 사이에 왕의 누이 도냐 마리아 호세파 Doña Maria Josepha 가 있다. 그녀의 괴기한 얼굴은 인생의 험난한 풍파를 겪어 왔음을 엿보게 한다. 왕세자 뒤에 왕의 또 다른 아들 돈 카를로스 마리아 이시드로 Don Carlos Maria Isidro 왕자가 겨우 얼굴만 내밀고 있다. 그 역시 숙부처럼 언제나 뒷줄에 서게 될 운명이었다. 그러나 그는 1833년 형이 죽고 왕위계승권을 박탈당하자, 1839년 반란을 일으켜 왕위계승권을 자기 장남에게 물려주고 자신은 이탈리아로 은퇴하게 된다.•

고야는 국왕 일가의 초상화를 그리면서 등장인물의 외형적인 특징뿐만 아니라 그들의 자질과 심리적인 내면까지 꿰뚫어 날카롭게 묘사하고 있다.

• 수잔나 파르취, 홍진경 옮김, 『당신의 미술관』(현암사, 1999), 402-05쪽 참조 및 일부 인용; 『세계의 왕실 이야기』(Rose Marie & Rainer Hagen, What Great Paintings Say, volume II)를 cafe.naver.com/royal2848/4144에서 참조 및 재인용

그는 1792년 마흔여섯 살 때 지독한 열병을 앓고 죽을 고비를 넘긴 뒤부터 차츰 청력을 잃고 1793년 완전히 귀머거리가 되었다. 외면적인 것만 바라보던 그는 의사소통의 불편 때문에 오히려 인간 심리의 내면까지 관찰할 수 있게 되었고, 그로 인해 인간의 마음 내부까지 그릴 수 있었던 것이라고 한다.

고야는 이 그림에서 왕족들을 각각 다른 각도를 가진 세 그룹으로 나누어 배치함으로써 평면적인 구도에서 벗어나 화면에 변화를 주었다. 그러나 그는 왕족들을 아름답고 고상하게 그리지 않았다. 왕비 마리아 루이사는 무능한 남편 대신 권력을 휘두르면서, 에스파냐 전역에서 젊고 잘 생긴 근위대 장교들을 뽑아 잠자리로 불러들이는가 하면, 열여섯 살이나 연하인 마누엘 데 고도이 Manuel de Godoy, 1767~1851 와 공공연하게 바람을 피운 사악하고 문란한 여인이었다. 고도이는 열일곱 살 때인 1784년에 근위병 장교가 되었는데, 잘생긴 외모가 왕비의 눈에 띄어 곧 그녀의 애인이 되었다. 1792년에는 왕비의 천거로 약관 스물다섯 살에 일약 총리 겸 총사령관으로 발탁되었다. 그 후 16년간 1792~1808 왕비와 함께 권력을 장악하고 에스파냐를 사실상 통치했다. 1808년 3월 17일 왕세자 페르디난도가 '아란후에스 폭동'을 일으켜 무능한 부왕을 폐위시키자, 고도이는 프랑스로 도주했다. 이 그림에서 왕비의 좌우에 있는 두 명의 아이는 고도이의 자식들일 것이라는 소문이 나 있었다. 어린 왕자의 얼굴에 부르봉 가문의 특성이 전혀 나타나 있지 않고 왕비의 정부情夫를 닮았기 때문이었는데, 국왕을 제외한 모든 사람이 그의 친부를 알고 있었다고 한다. 그래서 후일 입법회의는 한동안 왕위 계승 서열에서 그를 제외시켰다고 한다. 고야는 왕비를 늙고 쭈그러진 천박한 모습으로 그리고, 마누라가 바람을 피우고 있는 것을 아는지 알면서도 모르는 척하고 있는 것인지, 프랑스가 쳐들어올 것인지조차 알아차리지 못하고 사냥에만 열중했던 멍청하고 무능한 국왕은 아주 바보처럼 그렸다.

프랑스의 소설가 알퐁스 도데 Alphonse Daudet, 1840~1897는 "왕가의 사람들은 큰 로또 복권에 당첨된 빵장수네 가족 같다"고 야유했다. 왕가의 사람들을 이렇게 우스꽝스러운 모습으로 그려 놓고도 어째서 고야는 벌을 받지 않았을까? 그들은 화려한 예복, 눈부신 보석과 자수, 빛나는 현장懸章의 표현에 현혹되어 자신들의 속물 근성을 냉소적으로 바라보는 고야의 시선과 풍자를 전혀 눈치채지 못했다.

고야는 우매하고 천박한 왕족들을 있는 그대로 묘사하여 그들을 실컷 조롱한 다음, 자신의 모습을 화면의 왼쪽 귀퉁이 어두운 그늘 속에 슬쩍 그려 넣었다. 벨라스케스처럼 화면 앞쪽에 자신의 모습을 드러내지 않은 것은 왕족들이 고야의 야유를 혹시 눈치채지 않을까 하는 조심스러움 때문이었을 것이다.

나는 집단초상화의 최고봉이라 할 이 그림에 대해 일행에게 설명하면서, 고야의 갸륵한 정신과 재능에 다시 한 번 무한한 경의를 표했다.

프란시스코 데 고야 Francisco José de Goya y Lucientes, 1746~1828는 1746년 에스파냐 사라고사 Zaragosa 지방의 작은 마을 푸엔데토도스 Fuendetodos에서 가난한 도금장이의 아들로 태어났다. 그는 스물다섯 살 때 이탈리아에서 견문을 넓힌 후, 스물일곱 살 때 마드리드로 가서 화가 프란시스코 바예우 Francisco Bayeu의 문하에 들어가 그의 여동생 호세파 Josefa와 결혼했다. 그는 1775년부터 산타 바르바라 왕립 태피스트리 제작소에서 후기로코코 양식의 장식적 화법으로 밑그림을 그렸다. 1785년 카를로스 3세의 전속화가가 되었고, 1789년 카를로스 4세 Carlos IV, 재위 1788~1808의 궁정화가로 등용되었으며, 1799년 쉰세 살에 수석궁정화가로 임명되었다. 그는 1800년 왕가의 초상화를 그리라는 명을 받고 아란후에스 Aranjuez 이궁離宮에서 〈카를로스 4세와 그의 가족들〉200을 그렸다.

'검은 그림'의 화가 고야

프라도에서 나의 심금을 울리고 발길을 붙잡는 고야의 그림이 두 점 더 있다. 전제권력의 무능과 부패에 환멸을 느끼고 고도이의 학정에 시달린 에스파냐 민중은 나폴레옹이 그들이 열망하는 민중해방을 이루어 줄 것이라 기대하고, 프랑스군의 마드리드 입성을 환영했다. 그러나 그들이 고대하던 나폴레옹 군대는 해방군이 아닌 정복자의 모습이었다. 나폴레옹은 자신의 매제인 조아생 뮈라 Joachim Murat, 1767~1815 원수에게 기마병 2만 명을 주어 마드리드를 점령하라 명하고, 25만 대군을 휘몰아 에스파냐를 침공했다. 동맹국에 대한 배신이었다. 분개한 마드리드 시민들은 1808년 5월 2일 봉기하여 프랑스군을 습격했다. 그에 대한 보복으로 프랑스군은 그 이튿날 마드리드 시민들을 무자비하게 집단학살했다.

이 영웅적인 봉기와 야만적인 만행을 현장에서 목격한 고야는 격분했다. 그는 프랑스군이 에스파냐 민중에게 패퇴하여 쫓겨 가고 페르디난도 7세가 복위되자, 1814년 2월 에스파냐 민중의 항쟁을 역사에 기록하기 위해 "유럽의 폭군에 맞선 우리들의 영광스러운 봉기의 가장 눈부시고 가장 영웅적인 업적을 나의 화필로 영원히 전할 기회를 주었으면 좋겠다"고 청원하여 3월 9일 정부로부터 제작비 지원 결정을 받아 냈다. 그리하여 〈마드리드, 1808년 5월 2일〉[201]과 〈마드리드, 1808년 5월 3일〉[202]이라는 두 점의 걸작이 탄생하게 된다.

고야, 〈마드리드, 1808년 5월 2일 맘루크 습격〉

201 **고야, 〈마드리드, 1808년 5월 2일(맘루크 습격)〉, 1814, O/C, 266×345㎝**

18 08년 4월 프랑스는 동맹국인 에스파냐를 침공하여 점령했다. 나폴레옹은 이른바 '아란후에스 폭동'을 계기로 부왕 카를로스 4세로부터 에스파냐 왕좌를 양위받은 페르디난도 7세를 강제로 퇴위시켜 부자를 모두 프랑스 바욘Bayonne으로 납치했다. 그리고 1808년 5월 2일 프랑스의 에스파냐 파견군 총사령관 뮈라 원수는 또다시 카를로스 4세의 막내아

들과 딸을 바욘으로 납치하려고 했다. 이에 격분한 에스파냐 시위대는 그를 저지하고자 궁궐 진입을 시도하다가 진압하는 프랑스군과 충돌했다. 뒤라는 재빨리 나폴레옹의 친위대인 모로코의 맘루크 Mamelúk. 군인으로 특수훈련을 받은 투르크 노예 용병 기병대를 진압군으로 투입했다. 고야는 에스파냐 시위대가 마드리드의 중심가 푸에르타 델 솔 Puerta del Sol 에서 모로코 기병대를 습격하는 장면을 그렸다.

초연이 가득한 대광장에서 마드리드의 파르티잔이 점령군에 대하여 공격을 개시한다. 점령군은 파르티잔의 단검과 가까운 거리에서의 총격에 대하여 속수무책으로 방어전을 벌이고 있다. 구도는 왼쪽 화면 밖에서 시작하여 질주하는 말의 동세와 단검에 찔려 말에서 끌어내려지는 모로코 병사를 거쳐 화면 오른쪽으로 진행된다. 여기서는 전통적인 어떤 구도도 무시되고 전투의 클라이맥스가 한순간 정지되어 인화印畫된 것 같은 모습이다. … 색채도 대조적으로 배치되고, 운필運筆은 화면의 강렬한 움직임에 맞추어 스케치 풍으로 경련마저 일으키고 있다. … 전쟁은 고야의 이미지네이션을 고양시키고 인간성에의 정념을 불러일으켰다. 분노의 참다운 모습에 쏠린 고야는 여기 회화사상 가장 감동적인 작품을 낳았다.●

나폴레옹은 같은 해 6월 4일 자기 형 조제프 보나파르트 Joseph Bonaparte, 1768~1844 를 에스파냐 왕 호세 1세 José I, 재위 1808~1813 로 앉혔다. 그에 저항하는 에스파냐 민중은 전국에서 봉기하여 프랑스군을 게릴라 guerrilla, 에스파냐어로 '비정규군의 소규모 전투'. 이 전쟁 때 처음 생긴 용어 전술로 괴롭히며, 1814년 프랑스군이 에스파냐에서 패퇴할 때까지 6년간 대對 나폴레옹 독립전쟁에 돌입한다.

● 카를로 루드비코 락키안티외 엮음, 『세계의 대미술관: 프라도』, 111-12쪽

고야, 〈마드리드, 1808년 5월 3일 몽클로아에서의 처형〉

202 고야, 〈마드리드, 1808년 5월 3일(몽클로아에서의 처형)〉, 1814, O/C, 266×345cm

프 랑스군은 5월 2일의 민중봉기에 대한 보복으로 이튿날 총살대를 조직하여 수백 명의 시민을 체포해 몽클로아Moncloa 지구 프린시페 피오Principe Pio 언덕으로 끌고가서 차례차례 총살했다. 이 잔인무도한 대량학살은 밤새도록 계속되었고, 마드리드 시민들은 이튿날 새벽까지 애국 투사들의 비명과 그들을 총살하는 침략군의 총성을 들으며 몸서리쳤을 것이다.

예순두 살의 고야는 그날 밤 하인을 데리고 학살의 현장에 있었다고 한다. 그는 이미 귀머거리가 되어 총성을 들을 수 없었기에, 전쟁의 광기를 증오하는 그의 눈은 학살의 만행을 더욱더 똑똑히 지켜볼 수 있었으리라.

아직 어둠이 가시지 않은 이른 새벽, 무장한 군인들이 랜턴까지 밝혀 놓고 대부분이 광장의 단순한 구경꾼이었던 비무장의 양민들을 신속하고 능률적으로 학살하고 있다.

시선을 가장 강렬하게 끄는 흰 셔츠에 노란 바지를 입은 사내는 바싹 들이댄 총구 앞에서 공포와 분노, 큰 눈망울의 두려운 시선, 우는 듯한 복잡한 표정으로 "에스파냐 만세! Viva España!"를 외치며 마지막 저항을 하고 있다. 쳐든 두 손바닥에 성흔 聖痕이 뚜렷한 이 사내는 에스파냐의 부활을 약속하며 십자가에 못박혀 순교하는 예수의 이미지를 연상시킨다. 그 왼쪽의 사내는 하늘을 쳐다보며 하느님이 자기를 버렸다고 원망하는 모습이다. 성 프란체스코파의 수사는 두 주먹을 불끈 쥐고 땅을 굽어보며 "전지전능하신 하느님! 당신은 지금 어디에 계시나이까? 정녕 이들을 버리시나이까?"라고 묻는 듯 비장한 모습이다. 그 아래에는 이미 처형당해 쓰러진 자들이 흘린 피가 흥건하다. 끝없는 죽음의 행렬은 교회까지 이어지고, 처형을 기다리는 시민들은 공포에 질려 두 손으로 얼굴을 가리거나 귀를 막고 머리카락을 쥐어뜯거나 처형자를 흘겨보며 절망하고 있다. 그들과 마주서서 착검한 총구를 가지런히 겨누고 차마 고개를 들지 못하는 사격수들은 군복을 입혀 놓은 로봇처럼 기계적으로 방아쇠를 당길 뿐이다.

화면 왼쪽 끝에 그림자처럼 희미하게 드러난 모자상, 아기를 꼭 껴안고 슬픔에 잠겨 있는 여인은 당신 아드님의 희생으로 인간의 죄를 구속 救贖하고자 오신 성모 마리아님이신가? 그러나 정작 이들을 구원해야 할 정부와 종교, 배경에 있는 리리아 궁전과 산 호아킨 수도원은 아무 말이 없다.

케네스 클라크 경은 "이 작품은 양식에 있어서나 주제에 있어서나 의도에 있어서나, 언어의 모든 의미에서 혁명적이라고 부를 수 있는 최초의 위대한 회화다. 또한 그것은 오늘의 사회주의적·혁명적 회화의 규범이 될 만한 것이다. … 고야의 섬광 같은 눈과 그것에 응하는 손은 모든 점에서 그의 분노와 하나가 되었다"고 평했다.•

이 그림은 고야의 작품 중 가장 위대한 그림이다. 프라도 미술관 방문자는 인간의 원초적인 죄악성, 잔혹함과 추악함, 전쟁의 폭력성과 광기를 가장 통렬하게 고발한 이 위대한 걸작 앞에서 고야의 분노에 동참하며 숙연해지지 않을 수 없을 것이다.

이 그림의 주제와 구도는 그 뒤 마네의 〈막시밀리안 황제 처형〉1867, 만하임 쿤스트할레과 피카소의 〈한국에서의 학살〉1951, 파리 피카소 미술관에 그대로 차용된다.

에스파냐 내전이 한창이던 1938년 3월 공화국 대통령 마누엘 아사냐Manuel Azaña, 1890~1940는 프라도와 레알 왕궁에 있던 중요한 미술품들을 트럭에 가득 싣고 마드리드를 떠났다. 그리고 얼마 후 마드리드는 프랑코 반군의 폭격으로 쑥대밭이 됐다. 며칠 후 바르셀로나로 향하던 피난 행렬이 반군으로부터 기습적인 폭격을 당했다. 트럭 한 대가 건물에 충돌하면서 〈마드리드, 1808년 5월 2일〉은 트럭에서 떨어져 윗부분이 찢겨지고, 〈마드리드, 1808년 5월 3일〉도 여섯 군데나 손상을 입었다. 전쟁의 참혹함을 가장 통렬하게 고발했던 작품들이 하마터면 전쟁으로 인해 멸실될 뻔했던 위기였다. 그래도 그만 한 것이 천만다행이었다.

• 케네스 클라크, 이구열 옮김, 『회화감상입문』(열화당, 1983), 144쪽

고야, 〈자기 아들을 잡아먹는 사투르누스〉

203 고야, 〈자기 아들을 잡아먹는 사투르누스〉, 1821~22, O/C, 146×83㎝

프 라도 미술관의 2층을 먼저 보고 나서 아래층으로 내려가 건물의 왼쪽 날개 뒷방으로 갔다. 이 구석방은 고야가 만년에 그린 〈자기 아들을 잡아먹는 사투르누스〉, 〈산 이시드로 샘에의 순례〉, 〈독서〉, 〈숙명〉, 〈개〉, 〈결투〉, 〈마녀들의 집회〉 등 이른바 '검은 그림'으로 불리는 어둡고 불안한 그림 14점만 따로 모아 놓은 전시실이다.

고야는 1796~98년 정치적·종교적 악습을 비판하고 사회적 부조리를 풍자한 에칭 판화집 〈변덕 Los Caprichos〉 시리즈 80점을 발표하고, 그 뒤 1810~14년 전쟁의 참사와 잔혹성을 고발하는 에칭 판화집 〈전쟁의 참화〉 시리즈 82점을 그린다. 무능하고 부패한 왕정과 교회의 위선적 현실에 대한 날카로운 비판과 사회 부조리에 대한 통렬한 고발을 서슴지 않던 고야도, 나이가 들면서 암담한 현실에 좌절하고 만 듯 그의 예술적 시각은 점차 음울하고 잔혹해진다.

고야는 성공의 절정에 이른 1792년 지독한 열병을 앓고 죽을 고비를 넘긴 후 점차 귀머거리가 되어 간다 학자들은 그가 유화 물감의 색소로 가장 많이 사용되던 백랍에 중독되었을 것이라고 한다. 고야는 나폴레옹의 패퇴 후 복위된 에스파냐 왕정의 억압정치에 실망하여 1819년 만사나레스 Manzanares 강변에 집 한 채를 구입해 '귀머거리의 집 Quinta del Sordo'이라 이름 짓고 은둔한다. 그리고 그곳에서 만년의 충실한 동반자 레오카디아 웨이스 Leocadia Weiss와 함께 살면서 일흔다섯 살 때인 1821~22년 사이에 그 집 1층 식당과 2층 살롱의 벽면에 인간의 원초적 죄악성을 고발하는 14점의 '검은 그림'들을 그려 넣었다.

그런 그림 중 대표적인 작품이 〈자기 아들을 잡아먹는 사투르누스〉[203]다. 암흑 속에서 벌거벗은 거인이 사람을 잡아먹고 있다. 그는 두 손으로 사람을 꽉 움켜쥐고 벌써 머리와 팔 하나는 뜯어 먹고 크게 벌린 아가리로 나머

지 팔을 뜯어 먹으려 하고 있다. 광기가 번뜩이는 거인의 큰 눈동자, 먹히는 사람의 선명한 핏빛, 명암의 강렬한 대비가 보는 사람으로 하여금 소름이 오싹 끼치고 머리를 쭈뼛하게 만드는 끔찍한 그림이다.

이 그림은 아버지 우라노스를 죽이고 세상의 지배권을 탈취한 하늘의 신 사투르누스Saturnus, 크로노스가 자기 아들에게 권좌를 빼앗기지 않으려고 아들을 잡아먹는 장면이다. 이 끔찍한 비속살해卑屬殺害는 인간의 권력욕이 얼마나 더럽고 무서운가를 보여 주는 것이다. 고야는 이 혐오스러운 테마로 전에 볼 수 없었던 공포스러운 '표현주의적' 화면을 창조했다. 고야는 이 그림을 통해 권력의 비정함, 전제군주의 폭력성, 인간성의 타락을 고발했다.

고야는 이 그림을 귀머거리의 집 식당 입구의 벽에 그려 넣었다. 1823년 그 집은 손자 마리아노에게 증여됐고, 1859년 타인에게 팔린 후 여러 사람의 손을 거쳐 1873년 독일 출신의 은행가 에밀 데를랑제Emile d'Erlanger 남작이 샀다. 남작은 마드리드 도시계획에 의해 1874~78년 위 벽화를 벽에서 떼어서 캔버스로 옮기고 1881년 프라도에 기증했다.

1824년 고야는 에스파냐 부르봉 왕가의 무능과 부패, 혹독한 폭정에 환멸을 느낀 나머지 궁정화가직을 사퇴하고, 도망치다시피 프랑스로 이주했다. 건강 때문에 온천을 찾아간다는 구실이었지만 사실은 망명이나 다름없었다. 영원한 저항아인 그는 1828년 여든두 살 때 보르도에서 객사했다.

고야, 〈옷을 입은 마하〉·〈벌거벗은 마하〉

204 고야, 〈옷을 입은 마하〉, 1797~98, O/C, 95×190㎝

O│ 그림들은 주인공의 모델이 누구인가? 고야의 연인이었던 13대 알바 Alba 공작부인 마리아 테레사 카이에타나 Maria del Pilar Teresa Cayet-ana, 1762~1802 인가, 재상 고도이의 정부 페피타 투토 Pepita Tuto 인가? 왜 같은 모델을 벌거벗기고 다시 옷을 입혀서 두 점이나 그렸는가? 목과 몸통의 연결 부분은 왜 그렇게 부자연스러운가? 가장 보수적인 가톨릭 국가에서 여인의 나체를 어찌하여 이처럼 대담하고 도발적인 자세로 그렸는가?

오랜 세월의 금기를 깬 대담한 누드는 가톨릭 사회에 큰 충격을 주었고 가톨릭에 대한 도전으로 간주되어, 1815년 고야는 종교재판에 회부돼 조사를 받았다.

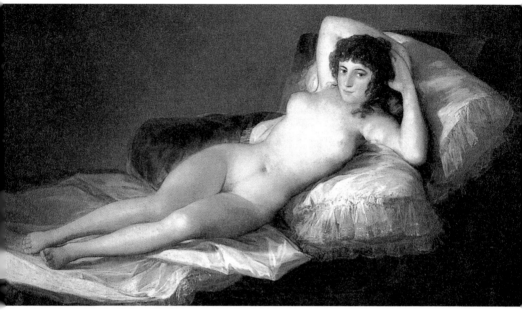

205 고야, 〈벌거벗은 마하〉, 1797~98, O/C, 97×190cm

〈벌거벗은 마하〉[205]는 신화가 아닌 현실 속 여인의 관능미를 그린 최초의 누드화다. 금기로 여겨지던 음모 陰毛까지 그렸다는 점에서 중요한 의미를 지닌다. 오랫동안 마하의 모델은 알바 공작부인[206]이라고 추측해 왔다. 그러나 알바 공작부인과는 관계가 없어 보인다. 공작부인의 초상화는 마하를 닮지 않았다. 유족 측은 공작부인과 마하는 체형이 다르고, 제작 기간도 공작부인이 새 애인 코넬 장군과 사귀면서 고야와 만나지 않던 시기이므로 맞지 않는다고 반박한다.

마하의 모델은 고도이의 정부 페피타 투토일 가능성도 있다. 그러나 확실한 것은 아무 것도 없다. 고야는 죽을 때까지 입을 열지 않았다.

206 고야, 〈알바 공작부인〉, 1797, 210×147㎝,
뉴욕 히스패닉 소사이어티

흔히 '마야'라고 잘못 발음하는 '마하maja'는 이 여인의 이름이 아니다. 에스파냐어로 '멋쟁이 여자'라는 정도의 뜻으로, 도시적으로 세련되고 명랑하면서 좀 경박한 데도 있는 여인을 말하는 것이라고 한다.

이 그림들은 왕비 마리아 루이사의 애인이며 재상인 마누엘 고도이가 수장하고 있었는데, 그의 수장품 목록에는 제목이 '집시 여인'이라고 기재되어 있었다고 한다. 그가 1808년 실각하여 프랑스로 망명한 후, 이 그림들은 왕립 산 페르난도 미술아카데미에 100년 가까이 감춰져 있다가 1901년 프라도로 들어왔다. 이 그림들은 결코 고야의 걸작이라고 할 수는 없다. 그러나 선정적인 누드화인 데다가 모델이 알바 공작부인이라는 속설 때문에 마치 고야의 대표작이고 프라도 소장품의 백미인 듯 과대평가되고 있다.

한국의 기업인이 〈벌거벗은 마하〉를 성냥갑에 인쇄하여 팔았다가 음화반포죄淫畵頒布罪로 처벌된 일이 있었다. 대법원은 1970년 10월 30일 "명화집에 실려 있는 그림이라 하여도 그 그림이 보는 사람으로 하여금 성욕을 자극하여 흥분케 할 때에는 음화제조판매죄가 성립한다"고 판시했다. 이리하여 이 명화는 불과 40년 전에 한국에서 음화로 단죄되었다. 나는 그 판례를 읽고 나서 이렇게 중얼거렸다. "마하가 발가벗고 침대에 누워 판사님의 성욕을 자극하고 흥분시켰던 모양이로군!"

판 데르 웨이덴, 〈십자가에서 내려지는 그리스도〉

207 판 데르 웨이덴, 〈십자가에서 내려지는 그리스도〉, 1436~37, O/P, 220×262cm

십자가에서 내려지는 예수를 그린 이 대형 제단화는 판 데르 웨이덴의 기념비적인 대표작이다.

중앙에 가시면류관을 쓴 수척한 예수의 시신이 십자가에서 내려지는 가운데 남색 옷의 성모 마리아가 아들의 죽음에 오열하며 그리스도와 똑같은 자세로 기절해 있고, 붉은 옷의 젊은 제자 사도 요한이 몸을 구부려 마리아를 부축하고 있다. 중앙에 흰 턱수염의 아리마태아 사람 부자 요셉이 미리 준비한 천으로 예수를 뒤에서 감싸 안고, 그 오른쪽에 화려한 무늬의 옷을 입은 사람이 침통한 얼굴로 예수의 다리를 떠받쳐서 시신을 지탱하고, 그 뒤에 니고데모가 침향 섞은 몰약을 들고 서 있다. 막달라 마리아는 오른쪽 끝에서 입을 굳게 다문 채 속으로 오열하고, 가장 왼쪽에 신심 깊은 여인이 눈물을 흘리며 통곡하고 있다. 비좁은 연극 무대 같은 공간에 억지로 밀어 넣은 듯한 이들 열 명의 인물은 거의 등신대로 그려져 있다.

판 데르 웨이덴은 이러한 표정과 동작을 통해 그리스도의 비극적 죽음에 대한 비통한 감정을 극대화하고 있다. 그는 당시 북유럽의 회화양식에 따라 뚜렷한 윤곽과 명확한 형태, 짜임새 있는 구도로 마치 조각한 듯 인물들의 세부를 사실적으로 충실하게 묘사했다. 골고다 언덕이 아닌 황금빛 성소를 배경으로 성모의 푸른색 옷, 성 요한의 붉은색 옷, 막달라 마리아의 초록색 옷으로 풍부한 색채를 구사했다.

관객들에게 깊은 비애감을 안겨 주는 이 그림은 루뱅Louvain의 사수협회射手協會가 루뱅 성당 안에 있는 그들의 예배실 제단화로 주문한 것이다.

로히르 판 데르 웨이덴 Rogier Van der Weyden, 1399~1464은 르네상스 시기 플랑드르 화파를 대표하는 거장이다. 그는 레오나르도 다 빈치보다 53년 앞서 프랑스 투르네에서 태어났다. 1427년 플랑드르파의 대가 로베르 캉팽 Robert Campin, 1378~1444의 화실에서 5년 동안 배우고 1432년 화가로서 독립했다. 그는 북유럽 르네상스 미술 최고의 거장인 얀 판 에이크 Jan Van Eyck, c.1395~1441에게서도 유채화의 기법적인 영향을 받았고, 국제적인 명성을 얻어 15세기 후반 유럽 전역에 커다란 영향을 끼쳤다.

그러나 그의 명성은 급격히 쇠퇴하여 거의 잊혀 있다가 19세기 후반부터 미술사가들이 그에 관한 자료를 발굴하여 예전의 명성을 회복하게 되었다.

루벤스, 〈미의 세 여신〉

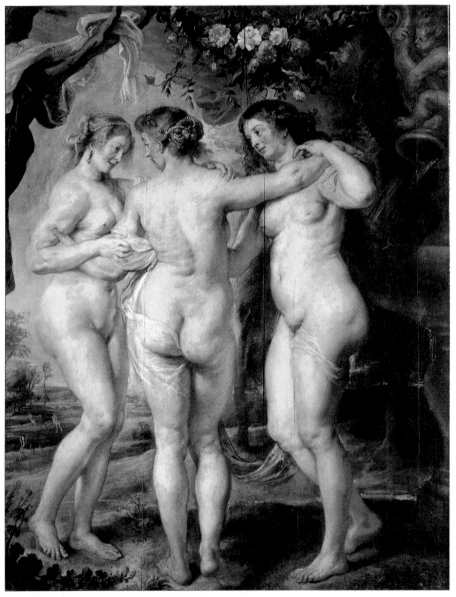

208 루벤스, 〈미의 세 여신〉, 1638~40, O/C, 221×181㎝

의 세 여신은 그리스 신화에서 제우스와 바다의 요정 에우리노메 Eurynome 사이에서 태어난 카리스 Charis 라고 불리는 세 자매로 아글라이아 Aglaia '광휘', 탈레이아 Taleia '축제', 유프로시네 Euphrosyne '환희'다. 르네상스 시대에는 이들이 각기 '순결', '사랑', '아름다움'를 상징하며 비너스를 받드는 '자비의 여신'들이라고 하였다. 르네상스 시대 미술이론가 알베르티의 해석에 따르면, 그들은 하나의 원을 이루는 자세로 윤무를 추면서 베풀고, 거두고, 받은 것을 되돌리는 자비의 세 단계를 완전하게 실천해 보이는 것이라고 한다.

이 그림은 빛과 색채의 화가 루벤스의 기량이 원숙의 극에 달한 만년의 작품이다. 그는 이 풍성한 젊은 여인들을 그려 넘치는 생명력과 여체의 아름다움을 찬미하고 있다. 루벤스의 모델들은 대체로 풍만한데, 당시에는 부피는 곧 부 富를 의미한다면서 다소 뚱뚱한 몸매가 선호되었다고 한다.

루벤스는 1626년 명문가 출신의 첫 번째 아내 이사벨라 브란트 Isabella Brandt, 1591~1626 와 사별하고 4년 후인 1630년에 재혼했다. 그때 그는 쉰세 살이었고 신부는 안트베르펜의 카페트 상인의 막내딸인 엘렌 푸르망 Hèléne Fourment, 1614~1673 으로 열여섯 살이었다. 루벤스는 평생 지극히 사랑한 두 아내를 이 그림에 그려 넣었는데, 오른쪽이 첫 번째 아내 이사벨라이고 왼쪽이 두 번째 아내 엘렌이라고 한다. 루벤스는 재혼한 지 10년째 되는 1640년 통풍이 심해져 사랑하는 스물여섯 살의 아내 엘렌을 두고 세상을 떠났다.

루벤스는 젊은 여인들의 풍만한 육체를 그리면서 살집의 주름을 지나치게 과장하여 나이든 여인의 몸처럼 탄력 없게 그리는 흠이 있다.

뒤러, 〈아담〉·〈하와〉

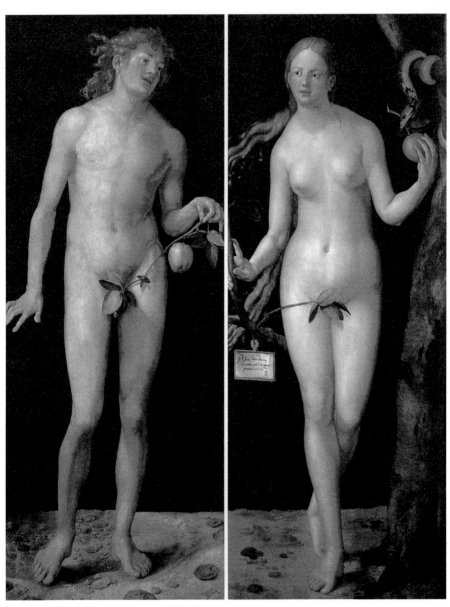

209 뒤러, 〈아담〉·〈하와〉, 1507, 템페라/P, 각 209×80㎝

이탈리아, 에스파냐 등 남유럽 그림의 숲에서 르네상스 시대 독일 최고의 화가 뒤러를 만나는 것은 색다르고 신선하다. 게다가 서정미 넘치는 남녀의 아름다운 누드라면 더 말할 나위 없이 반갑다.

이 그림들은 뒤러가 두 번째 베네치아 여행에서 뉘른베르크로 돌아온 직후, 아폴론과 비너스를 그리고 싶었으나 기독교도의 입장에서 이교異敎의 신들을 그리는 것이 내키지 않아 아담과 하와를 그린 것이라고 한다. 그는 피렌체 출신의 수학자 프라 루카 파치올리의 '황금분할' 이론과 고대 로마의 건축가 비트루비우스 Marcus Vitruvius Pollio, c.1세기 BCE가 정립한 인체의 황금 비례에 따라 가장 이상화된 남녀의 나체를 등신대로 그렸다. 그들은 금단의 선악과를 베어 먹고 눈이 열리는 순간 갑자기 알몸이 부끄러워져 나뭇잎으로 앞을 가리고 있다.

이 그림들은 스웨덴의 크리스티나 여왕이 펠리페 4세에게 기증하여 1777년부터 산 페르난도 미술아카데미에 수장되어 있다가 1827년 프라도로 들어왔다.

평등주의자였던 벨라스케스와 자유주의자였던 고야는 모두 시대를 앞서 간 민주화운동의 선각자들이었다고 생각하면서, 나는 서둘러 프라도를 빠져나왔다. 프라도 별관에 전시되어 있던 피카소의 대작 〈게르니카 Guerni-ca〉1937, 351×782㎝가 1992년 소피아왕비미술센터로 옮겨 갔는데, 그것을 보려면 시간이 별로 넉넉지 않았기 때문이다.

런던 내셔널 갤러리

강국은 미술관도 강하다

프롤로그

런던을 방문하는 사람들은 영국박물관British Museum. '대영박물관'이라는 명칭
은 제국주의 냄새가 나서 쓰지 않는다은 대개 보고 가지만, 미술 전문 회화관인
내셔널 갤러리The National Gallery. 영국인들은 자기들 것이 '유일', '제일'이라는 뜻으로 'the'만 붙
이는 좀 오만한 버릇이 있다는 관람하지 않고 가는 경우가 많은 것 같다. 좋다는 물
건이라면 세계 각처에서 훔쳐서라도 모두 갖다 놓은 세계에서 가장 큰 박
물博物 집합소인 영국박물관이 너무 유명해서, '대영박물관' 하나만 보면 런
던 관광은 끝이라고 생각하는 사람들이 꽤 많기 때문이다.

내셔널 갤러리는 1824년 설립된 국립미술관으로, 20세기 이후의 작품들
은 테이트 갤러리Tate Gallery, 1897년 설립로 보내고, 초기 르네상스 시대인 13세
기 중엽으로부터 19세기 말까지의 유럽 회화 약 2,300점을 소장하고 있으며,
매년 500여만 명이 찾는 세계 유수의 대미술관이다. 루브르, 우피치, 프라
도 같은 초대형 미술관과는 비교가 되지 않지만, 흔히 루브르, 우피치, 프라
도, 바티칸, 오르세, 에르미타주와 더불어 유럽 7대 미술관의 하나로 꼽힌다.

런던에 갈 때마다 체류하는 짧은 시간에, 남들은 모두 해러즈Harrods 백화
점 구경을 가는데, 나 혼자만 떨어져 이 미술관에 가서 부강한 나라의 막강
한 힘과 저력에, 한편으로는 탄복하고 한편으로는 절망했던 기억이 새롭다.

자, 이제 오래간만에 한번 들어가 보자. 엄선한 17점의 작품은 제작순
으로 실었다.

윌튼 두 폭 제단화

210 윌튼 두 폭 제단화, 1395~99, 템페라/P, 각 29×46㎝

작자 및 제작 연대 불명. 1395~99년경 잉글랜드 왕실의 의뢰에 의해 프랑스 화가 또는 프랑스에서 공부한 화가가 그린 것으로 추정된다. 경첩이 달려 열고 닫을 수 있는 두 개의 패널로 구성되었으며, 휴대하고 다니다가 언제 어디서든지 기도하고 싶을 때 펼쳐 놓을 수 있도록 만들어졌다.

왼쪽 패널에서 잉글랜드 왕 리처드 2세Richard II, 1367~1400, 재위 1377~1399가 무릎을 꿇고 오른쪽 패널의 아기 예수와 성모께 경배하고, 왕의 배후에 세 명의 성인이 서서 성모자에게 왕을 천거하고 있다. 오른쪽에 왕의 수호성인 세례자 요한이 양 한 마리를 안고 있고, 왼쪽에 데인Dane족에게 잡혀서 순교한 에드먼드가 자신을 쏘아 죽인 화살을 쥐고 있고, 중앙에 바이킹족에게 나라를 빼앗기고 프랑스로 망명해 있다가 교황군의 지원으로 나라를 되찾은 참회왕 에드워드Edward the Confessor, 1003~1066, 재위 1042~1066가 반지를 들고 있다.

성모의 옷은 전통에 따라 하늘의 진실을 상징하는 푸른색이며, 청금석lapiz lazuli에서 얻은, 금보다 비싼 고가의 염료로 그려졌다.

천사들과 왕의 가슴에 달린 브로치의 황금 뿔을 가진 흰색 수사슴과 왕의 망토에 수놓인 수사슴들은 모두 리처드 2세의 문장紋章이다.

오크 패널에 템페라로 그린 섬세한 색채의 이 그림은 우아한 '국제고딕양식'을 보여 주며, 서양미술사에서 판 에이크 형제에 앞선 중요한 그림이다. 또한 잃어버린 영국의 가톨릭 전통 중 아주 드물게 남아 있는 작품이다.

1929년 내셔널 갤러리가 구입하기 전에 펨브로크 백작의 윌튼 하우스에 소장되어 있었기 때문에 '윌튼 두 폭 제단화The Wilton Diptych'라고 불린다.

열 살의 어린 나이에 조부 에드워드 3세의 뒤를 이어 즉위한 리처드 2세는 반대파 귀족들과 반목하며 실정과 폭정을 거듭하다가, 1399년 랭커스터 공작 헨리 볼링브로크Henry Bolingbroke, 후의 헨리 4세가 반대파 귀족 세력을 규합하여 반란을 일으키자 항복하고 폐위당해 옥사했다.

얀 판 에이크, 〈아르놀피니의 결혼〉

211 얀 판 에이크, 〈아르놀피니의 결혼〉, 1434, O/P, 82×59.5㎝

20세기 초 미국의 미술사학자 에르빈 파놉스키 Erwin Panofsky 는 이 그림*을 일종의 결혼증명서라고 해석했다. 젊은 남녀가 잘 꾸며진 한 가정의 침실을 배경으로, 손을 마주 잡고 서서 결혼서약을 하고 있다. 이탈리아 루카 Luca 출신으로 플랑드르 Flandre 상업의 중심지인 브뤼헤 Brugge 의 부유한 상인 조반니 아르놀피니 Giovanni di Arrigo Arnolfini 와, 같은 지역 출신 은행가의 딸 조반나 체라미 Giovanna Cerami 의 결혼식 장면이다.

큰 모자를 쓰고 긴 모피 가운을 입은 신랑은 왼손으로 신부의 손을 잡고 오른손을 세워 엄숙하게 결혼의 서약을 하고, 신부는 홍조 띤 얼굴에 하얀 면사포를 쓰고, 풍성한 초록색 드레스를 왼손으로 잡고, 오른손은 신랑에게 내맡겨 순종과 겸손을 나타내고 있다.

이 그림은 미술사상 가장 많은 논쟁과 의문을 담고 있는 작품으로, 결혼을 나타내는 수많은 은유와 상징이 들어있는 그림이다.

밝은 대낮인데도 샹들리에에 촛불 하나가 켜져 있다. 이는 혼인성사를 지켜보시는 하느님의 '눈'이다. 아래 벽면에 걸린 수정 묵주와 먼지떨이 솔은 '기도하고 노동하라'라는 뜻이고, 벗어 놓은 나막신과 슬리퍼는 이곳이 신성한 의식이 거행되는 성스러운 장소이기 때문이며, 복슬강아지는 충성의 상징으로 부부가 지켜야 할 정절을 뜻한다.

침대 뒤쪽 등받이 꼭대기의 용을 밟고 기도하는 목조상은 출산의 수호성인인 성녀 마르가리타이다. 창틀과 탁자에 놓여 있는 사과는 금단의 열매로서 인간이 원죄를 범하기 이전의 순결한 상태를 상징하고, 오렌지는 값비싼 수입 과일로 부유층이 아니면 구경조차 힘든 것이며, 신부 뒤로 조금 보이는 비싼 페르시안 카펫은 이들의 부를 상징한다.

● 내셔널 갤러리 공식 명칭은 〈아르놀피니 초상〉 또는 〈아르놀피니 부부 초상〉

뒷벽 중앙에 있는 볼록거울[212]의 바깥 테두리에 있는 10개의 원은 예수가 십자가를 메고 '골고다 언덕'을 향해 갈 때 머무른 열 곳의 장소를 그려 넣은 것으로, 가톨릭 교회에서 수난절에 예배 드리는 '십자가의 길'을 의미한다. 이 볼록거울은 그림 속의 영역을 화면 밖까지 확

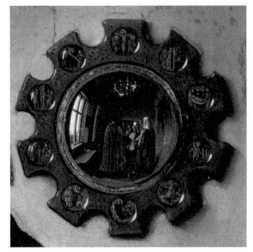

212 〈아르놀피니의 결혼〉(부분), 거울

장시켜, 화면에서 보이지 않는 방 안 풍경까지 묘사하고 있다. 거울에는 신랑 신부의 뒷모습과 현관에 서 있는 파란 옷을 입은 사람과 빨간 옷을 입은 사람 두 사람이 보인다. 그 당시에 결혼이 성립하려면 두 명의 증인이 입회해야 되는데, 그들이 이 결혼의 증인이다. 그중 한 사람은 화가 자신이고, 다른 사람은 화가의 조수, 신부의 아버지, 결혼예식을 집전하는 사제 등 설이 분분하다.

거울 바로 위 벽에 라틴어 고딕체로 "얀 판 에이크가 여기에 있었노라, 1434년"이라고 쓰여 있어 판 에이크가 결혼증명서인 이 그림에 자필 서명까지 했음을 알 수 있다.

판 에이크는 이 그림의 주인공들이 입고 있는 의상의 질감과 모피의 부드러운 감촉, 강아지의 복슬복슬한 털, 카펫의 정교한 문양, 잘 닦인 화려한 황동 샹들리에의 광택, 거울에 비친 영상의 정밀한 붓터치 등, 실물로 착각할 만큼 놀라운 세밀 묘사와 찬란한 색채, 빛의 표현 능력을 보여 주고 있다.

얀 판 에이크 Jan Van Eyck, c.1395~1441 는 1395년경 벨기에 동부 림부르 흐 Limburg 지역 마세이크 Maaseik 에서 태어나, 필사본 화가 수련을 받은 후 1422년부터 2년간 네덜란드 헤이그의 바이에른후侯 요한의 궁정화가로 일했고, 1425년 이래 부르고뉴공公 필립 3세의 궁정화가로 죽을 때까지 봉사했다.

그는 레오나르도 다 빈치보다 57년 앞서 태어난 르네상스 미술 여명기 북유럽 미술의 선구자로, 당시 전통적인 양식이나 구도에 구애받지 않고, 눈에 보이는 현실세계의 모습을 섬세하고 정밀하게 표현하여, 플랑드르 화파를 창시자했다. 그는 자신의 거의 모든 작품에 서명을 한 최초의 플랑드르 화가다.

그 당시 패널 회화는 안료를 달걀 노른자에 개어 칠하는 템페라화였는데, 그것은 너무 빨리 마르는 단점이 있어 화가들은 마르기 전에 빨리 그림을 그리지 않으면 안 되었다. 판 에이크가 여러 가지 실험 끝에 안료에 식물성 불포화지방산인 아마인유亞麻仁油를 섞었더니, 건조 속도가 느려지고 붓놀림이 자유스러워져, 충분한 시간을 가지고 여유 있게 세밀하고 정교한 표현을 하고, 깊고 풍요로운 색채, 섬세한 입체감, 생생한 질감을 완벽하게 구현할 수 있었다. 또한 유채가 젖은 상태에서도 계속 그릴 수 있고 덧칠을 할 수도 있어, 유화의 기법은 판 에이크에 의해 획기적으로 개량되었다. 그래서 그는 '유화의 창시자'로 일컬어진다.•

• 김진희, '화가의 생애와 예술세계'; 박희숙, '얀 판 에이크의 〈아르놀피니 부부의 결혼식〉' 참조

벨리니, 〈레오나르도 로레다노 통령의 초상〉

213 벨리니, 〈레오나르도 로레다노 통령의 초상〉, 1501~04, O/P, 61.6×45.1㎝

르 네상스 시대에 베네치아는 '도제Doge'라는 선출된 통령統領이 통치하는 공화국이었다. 이 작품은 1501년에서 1521년까지 베네치아를 다스린 레오나르도 로레다노Leonardo Loredano 통령을 그의 재임 초기인 65세 때 그린 공식 초상화로, 벨리니가 남긴 최고의 걸작 중 하나로 손꼽힌다. 매우 사실적이고 정교하게 마무리되어서, 주인공의 차가운 성격과 개성, 고집 세고 깐깐한 태도가 잘 나타나 있다. 이지적이고 날카로운 눈은 강인한 성격을, 꼭 다문 입은 단호한 품성을, 근엄한 표정은 통치자의 위엄을 보여 준다. 통령의 공식 의상인 뿔 모양의 모자 코르노corno와 비단 망토는 옷감의 표면에서 번뜩이는 광택과 화려하고 섬세한 꽃무늬로 인해 매우 아름답고 고급스러워 보인다. 배경의 파란색을 위로 올라갈수록 짙게 함으로써 인물의 사실적 묘사를 부각시킨 것은 매우 참신한 의도다.

조반니 벨리니Giovanni Bellini, c.1430~1516는 1430년경 아버지와 형이 모두 화가인 유능한 미술가 집안에서 태어나, 초기에는 매제인 안드레아 만테냐Andrea Mantegna, 1431~1506의 영향을 받아 정확하고 극명한 조형적 사실주의를 습득하고, 1487년 이후부터 색채감이 풍부하고 미묘한 빛의 처리를 중시한 안토넬로 다 메시나Antonello da Messina, 1430~1479의 정서적 화풍에 영향을 받아 초상화, 풍경화에 뛰어난 재능을 발휘했다.

그는 1483년 베네치아공화국의 공식 화가가 되어 통령의 초상화를 전담했고, 15세기 베네치아파를 확립하는 데 절대적인 역할을 했다. 베네치아파의 최성기에 활동했으며, 후대에 커다란 영향력을 끼친 위대한 화가로 평가받는다. 문하에서 조르조네, 티치아노 같은 걸출한 화가들이 배출되었다.•

• 스테파노 추피, 이화진 외 옮김, 『천년의 그림 여행』(예경, 2009); 스티븐 파딩, 하지은·한성경 옮김, 『죽기 전에 꼭 봐야 할 명화 1001점』(마로니에북스, 2007) 등 참조

레오나르도 다 빈치, 〈성 안나, 세례자 요한과 성모자〉

214 레오나르도 다 빈치, 〈성 안나, 세례자 요한과 성모자〉 드로잉, 1499~1500, 목탄과 흑백 초크/종이, 139.7×101.6㎝

가로 세로 모두 100센티미터가 넘는 큰 종이에 목탄과 흑백 초크로 그려진 이 드로잉은 유화를 그리기 위한 밑그림으로 제작된 것으로 추정되지만, 이 그림을 바탕으로 그려진 작품은 전해지지 않는다. 현재 루브르 박물관에 있는 〈성 안나와 성모자〉[043]가 이 그림과 가장 유사하지만 거기에는 세례자 요한이 빠지고 대신 양이 들어 있어, 이 드로잉이 초기 구상일지는 몰라도 직접적으로 연결되지는 않는다. 오히려 1501년 4월 8일 프라 피에트로 다 노벨라가 이사벨라 데스테에게 보낸 편지에서 말한, 레오나르도가 피렌체의 성모 봉사자에게서 주문받은 제단화를 위하여 제작한 습작일 것이라고 한다.

이 그림은 17세기 말 밀라노의 레스타 컬렉션에서 주인이 세 번 바뀐 후 1791년 영국 왕립아카데미로 들어왔다. 당시 왕립아카데미가 있던 건물의 이름을 따 '벌링턴 하우스 카툰Burlington House Drawing/Cartoon'이라고 불린다. 1966년 런던 내셔널 갤러리가 구입했다.

나는 1979년 이 드로잉을 처음 보았다. 그전에 화집에서 보아 그 이미지는 익히 알고 있었지만, 실물을 마주하니 성모와 성 안나의 입가에 나타난 신비스러운 미소에 매료되어 발걸음이 떨어지지 않았다.

이 그림은 루브르 〈성 안나와 성모자〉 유화의 피라미드형 인물 배치와 달리 성모와 성 안나가 나란히 앉아 있는 수평적인 구도다. 화면 위쪽에 그려진 두 여인의 윤곽선은 명확하게 그려져 있고, 깊은 음영으로 표현되어 있는 얼굴 부분의 묘사는 완성된 탁월한 경지를 보여 준다. 반면 다리 부분과 무언가 하늘을 가리키고 있는 안나의 왼손은 아직 완성되지 않은 상태다.*

● 카를로 루도비코 락키안티 외 엮음, 유준상 외 옮김, 『세계의 대미술관: 런던국립미술관』(탐구당 외, 1980); 네이버 블로그 파블로applecare; 스테파노 추피, 한성경 옮김, 『미술사를 빛낸 세계명화』(마로니에북스, 2010) 참조

레오나르도 다 빈치, 〈암굴의 성모〉 런던본

215 레오나르도 다 빈치, 〈암굴의 성모〉(런던본), c.1503~06, O/P, 189.5×120㎝

레오나르도 다 빈치는 1483년 콘셉시오네 교단으로부터 밀라노 산 프란체스코 그란데 교회의 제단화를 주문 받아, 1486년 〈암굴의 성모〉 파리본[045] 1483~86, 루브르 박물관을 완성했다.

그 그림의 주제는 아기 예수와 세례자 요한이 각각 이집트로 피난 갔다가 돌아오던 중 암굴 안에서 만나는 장면이다. 성모는 왼쪽의 세례자 요한을 감싸 안고, 요한은 두 손을 모아 맞은편의 아기 예수에게 경배 드리고, 오른쪽의 예수는 오른손을 들어 그를 축복하고 있다.

레오나르도는 그 그림에서 그가 평생 빛의 작용 효과를 연구해 완성한 '스푸마토', '키아로스쿠로', '대기원근법' 등을 총동원하여 최고의 표현 효과를 거두어 레오나르도 예술의 진수를 보여 주고 있다. 그러나 주문자는 아기 예수와 세례자 요한의 위치와 역할이 바뀐 듯하다면서 인수를 거절했고, 그림은 훗날 프랑스 왕 루이 12세의 손으로 넘어갔다.

그 후 성당과의 사이에 화해가 이루어져, 1493년 레오나르도가 밑그림을 그리고, 제자인 암브로조 데 프레디스Ambroso de Predis, 1455~1509가 대부분을 그려 1508년 제2의 〈암굴의 성모〉, 런던본[215]을 성당에 들여보냈다.

런던본은 성모, 아기 예수, 세례자 성 요한의 머리 위에 두광이 둘려 있는 점, 성 요한이 십자가 손잡이가 달린 목자의 지팡이를 가지고 무늬가 있는 가죽옷을 입고 있는 점, 천사 가브리엘이 요한을 가리키고 있던 손을 내린 점 등이 파리본과 다르다. 런던본은 전체적으로 화면이 밝고 푸르스름하며, 파리본에 비해 완성도가 떨어진다.

이 그림은 18세기 말 성당에서 반출되어 1880년 내셔널 갤러리로 들어왔다.

티치아노, 〈바쿠스와 아리아드네〉

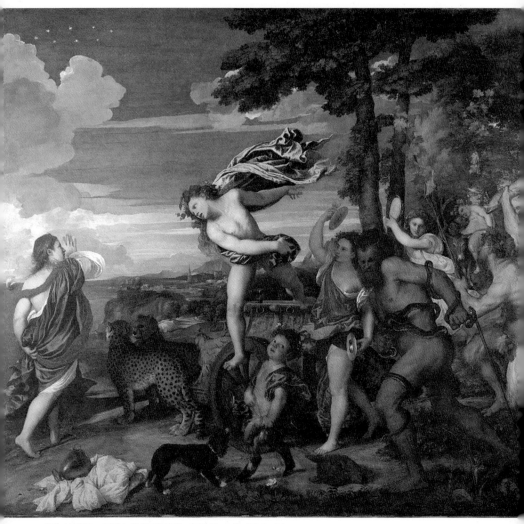

216 티치아노, 〈바쿠스와 아리아드네〉, 1520~23, O/C, 176.5×191㎝

아리아드네 Ariadne 는 크레타의 왕 미노스의 딸이다. 미노스는 왕비 파시파에 Pasiphaë 가 낳은, 인간의 몸에 황소 머리가 달린 괴물 미노타우로스 Minotauros, '미노스의 황소'를 누구든지 한번 들어가면 빠져나올 수 없는 라비린토스 Labyrinthos, 미궁(迷宮)에 가두고, 아테나이에 그 먹이로 매년 처녀와 총각 각 일곱 명씩을 바치게 한다. 아테나이의 왕자 테세우스 Theseus 가 미노타우로스를 죽이기 위해 희생으로 위장하고 오자, 아리아드네는 그를 보고 첫눈에 반하여 마법의 칼과 붉은 실 한 타래를 준다. 테세우스는 그 실 타래를 풀면서 미궁에 들어가 미노타우로스를 죽이고 다시 실을 따라 미궁에서 무사히 빠져나온다.

테세우스는 아리아드네를 데리고 크레타에서 탈출해 아테나이로 돌아가던 중 물을 얻으러 낙소스 Naxos 섬에 들른다. 테세우스는 잠깐 잠이 든 사이에 아테나 여신으로부터 아리아드네를 두고 떠나라는 지시를 받고, 잠든 아리아드네를 낙소스섬 해변에 놔둔 채 출항한다. 잠에서 깨어난 아리아드네는 테세우스가 자신을 남겨 두고 떠난 것을 알고 몹시 슬퍼한다. 아테나가 불쌍히 여겨 인간 세상의 애인 대신에 천상의 애인을 짝지워 주겠다고 약속하면서 달랜다. 그 뒤 낙소스섬을 즐겨 찾는 술의 신 바쿠스 Bacchus, 디오니소스(Dionysos)가 그 섬에 찾아왔다가 아리아드네를 발견한다.•

사랑이란 감정은 전기에 감전된 듯 벼락같이 찾아온다. 낙소스를 찾아온 바쿠스는 아리아드네를 보고 한눈에 반하여 두 마리 치타가 끄는 전차를 질풍같이 몰고 나타나 아리아드네에게 돌진한다. 그리고 "당신에게 진실한 사랑을 주겠노라"고 프러포즈한다. 아리아드네는 테세우스에게 버림받은 슬픔이 채 가시기도 전에 찾아온 벼락 같은 프러포즈에 당황하여 뒷걸음질 치며 방어하는 동작을 취한다. 짙푸른 하늘에는 '왕관자리' 별들이

• 이윤기, 『이윤기의 그리스 로마 신화』(웅진지식하우스, 2000) 참조

반짝인다.

정사각형에 가까운 이 그림은 왼편 위와 오른편 아래, 두 개의 삼각형 구도로 나뉜다. 왼편 위의 삼각형은 아리아드네의 세계다. 푸른 하늘, 흰 구름, 푸른 바다는 아리아드네의 성정 性情처럼 맑고 순수하다. 반면 오른쪽 아래의 삼각형은 황소 머리를 끌고가는 어린 사티로스, 그를 향해 짖어 대는 강아지, 술 취한 실레노스, 뱀과 싸우는 남자 등 바카날 bacchanal, 주신제(酒神祭)의 행렬이 시끌벅적한 바쿠스의 세계다. 무질서하고 방탕하며, 침침한 갈색으로 칠해져서 어둡다.

티치아노는 바쿠스와 아리아드네가 벼락같이 찾아온 사랑에 빠지는 극적인 순간을 이처럼 약동하는 생생한 화면으로 표현한 것이다. 그들은 결혼하여 행복하게 살다가, 아리아드네가 죽자 사랑의 징표였던 왕관을 하늘에 던져 '왕관자리'라는 별자리를 만들어 죽은 후에도 하늘에서 영원히 살도록 한다.•

이 그림은 1520년대에 티치아노의 후원자 페라라 Ferarra의 공작 알폰소 데스테 1세 Alfonso d'Eeste I, 1476~1534가 자신의 궁 안에 있는 사적 공간인 카메리노 델레 피투레 Camerino delle Pitture를 장식하기 위해 주문했던 연작 중의 하나다.

• 다음 shinsun6711, '푸른빛의 선물 아리아드네' 참조

브론치노, 〈비너스, 쿠피드, 어리석음과 세월〉

217 브론치노, 〈비너스, 쿠피드, 어리석음과 세월〉, 1546, O/P, 146.1×116.2㎝

아놀로 브론치노 Agnolo Bronzino, 1523~1572는 1540년부터 피렌체의 토스카나 대공 코지모 1세의 궁정에서 봉사한 마니에리스모 양식의 대표적인 화가다.

나는 이 그림을 보면 마음이 불편해진다. 어린 아들이 흥분해서 어머니의 젖가슴을 애무하며 키스를 하고, 어머니는 그것을 오히려 즐기면서 유혹한다. 이들 모자가 서로 육체를 탐하는 행위는 에로티시즘을 넘어 '근친상간近親相姦'을 연상케 한다. 이들의 음탕하게 엉켜 있는 외설적인 몸짓, 마네킹 같이 차갑고 매끈한 살갗의 비인간적인 모습, 포르노그래피 같은 농염한 이미지가 마음을 불편하게 한다.

이 그림은 사랑에 관한 많은 우의allegory를 그림 속에 숨겨 놓았다. 그래서 그 의미의 해석을 두고 의견이 분분하다.

비너스는 인위적인 불편한 자세로 앉아 왼손에 황금 사과를 쥐고 있다. 그것은 인간을 타락시킨 '금단의 과일'이자, 트로이전쟁의 원인이 된 '불화의 사과'다. 성큼 커서 사춘기 소년이 된 쿠피드가 얼굴이 상기되어 어머니인 비너스의 유방을 오른손으로 애무하고 몸을 돌려 불안정한 자세로 키스를 하면서, 왼손으로는 비너스의 왕관을 벗기려 하고 있고, 비너스는 쿠피드의 화살통에서 사랑의 화살을 몰래 뽑아 내고 있다. 이들 모자가 발산하는 에로티시즘은 근친상간을 연상할 만큼 농염하고, 서로 무기 권위를 빼앗는 속임수를 쓰는 동작은 결국 '육체적 사랑은 속임수에 불과하다'는 의미로 읽힌다.

쿠피드의 무릎 밑에 있는 붉은 쿠션은 '음욕'을, 비너스의 상징인 비둘기는 '애무'를, 오른쪽 아래의 늙은 남자와 젊은 여자의 탈은 '변장', '위선', '불성실', '기만'을 상징한다. 장난스러운 미소를 띤 사내아이가 뿌리려는 장미꽃은 육체적 '쾌락'과 '유희'를 의미하며, 쾌락은 한순간 화려하게 피었다가

곧 지고 마는 꽃처럼 허무하다는 뜻이다.

왼쪽에서 고통스러운 표정으로 머리를 쥐어뜯는 노파는 이들의 사랑을 질시하는 '질투'를, 오른쪽 어린아이 뒤에 숨어서 슬며시 얼굴을 내미는 얌전한 소녀는 '기만'을 의미한다. 그녀는 손에 벌꿀과 독충을 들고 있는데, 각각 '유혹'과 '덫'을 나타낸다. 그런데 이 소녀는 오른팔 끝에 왼손이, 왼팔에는 오른손이 붙어 있다. 오른손은 '정의'를, 왼손은 '불길함'을 암시하므로, 오른손으로 달콤한 벌꿀을 내미는 듯하지만, 실은 불길함의 왼손을 내밀어 '사랑의 기만성'을 나타내고 있다. 이 소녀의 하반신은 비늘로 덮여 있고, 사자의 발과 발톱, 파충류 같은 꼬리가 달린 흉측한 괴물이다.

오른쪽 위의, 어깨에 모래시계를 얹은 대머리 노인은 '시간'이고, 왼쪽 위의 머리가 깨져 뇌가 없는 여인은 '망각'이다. 망각이 푸른 장막으로 이 위험한 사랑의 파국을 덮어 감추고 잊으려 하지만, 오른쪽의 시간이 화난 얼굴로 이를 제지하고 있다. 진실은 아무리 덮어도 잊혀지지 않고 시간이 지나면 드러나기 마련이라는 것이다.

결국 이 그림은, 음탕한 육체적 애욕에는 순간의 쾌락은 있지만 기만과 위험과 질투가 따르며, 이런 부도덕한 행위는 언젠가 드러나 죗값을 치르게 마련이라는 교훈을 담고 있다.[•]

이 그림은 코지모 1세가 프랑스 국왕 프랑시스 1세에게 줄 선물로 그리게 하였다고 한다.

● 문국진, 『명화와 의학의 만남』(예담, 2002); 이주헌, 『50일간의 유럽 미술관 체험 1』(학고재, 2015) 참조

카라바조, 〈엠마오에서의 저녁식사〉

218 카라바조, 〈엠마오에서의 저녁식사〉, c.1601, O/C, 141×196㎝

이틀 전* 십자가에 못박혀 죽은 예수가 부활하셨다는 말을 들었지만 선뜻 믿지 못하는 두 제자가 예루살렘에서 25리쯤 떨어진 엠마오를 향하여 가던 중 우연히 낯선 남자와 동행하게 된다. 예루살렘에서 있었던 일을 모르는 듯한 그에게 두 제자는 이틀 전에 있었던 예수의 십자가 처형을 말해 주고, 날이 저물자 엠마오에서 함께 머물면서 저녁식사를 하지고 제안한다. 저녁식사 자리에서 그 남자는 빵을 들고 축사한 다음 그것을 떼어 두 제자에게 나누어 주었다. 그리고 왼손을 빵 위에 얹고 감사 기도를 드리려고 오른손을 드는 순간, 제자들은 그 손바닥에 뚫린 못 자국을 보고 기겁을 한다. 그 순간 제자들은 눈이 열려 그분이 부활하신 예수인 줄 알아본다.

오른쪽 제자는 너무 당황한 나머지 약간은 과장된 몸짓으로 두 팔을 양옆으로 한껏 벌린다. 그의 왼팔은 관람자를 향해 화면을 뚫고 나올 듯이 생생하고 역동적인 단축법을 드러낸다. 그의 왼쪽 가슴에 달린 조개껍데기는 산티아고 데 콤포스텔라 Santiago de Compostela 에 있는 성 야고보 산티아고 의 무덤 순례를 마친 순례자의 표지 標識 이고, 그가 사도 야고보임을 나타낸다.

왼쪽의 제자는 화들짝 놀라 의자 팔걸이를 움켜쥔 채 자리를 박차고 일어설 기세다. 그는 루가복음에 쓰여 있는 글레오바라는 예수의 제자다. 예수 왼편에 서서 시중을 드는 식당 주인은 지금 무슨 일이 벌어지고 있는지 모르는 듯 무심한 표정을 짓고 있다. 그 순간 예수는 홀연히 사라진다 「루가복음」 24장 13~31절 .

카라바조는 두 제자가 동석한 낯선 인물이 부활하신 예수임을 깨닫고 깜짝 놀라는 순간을 포착하여 한 폭의 그림에 담았다. 텅 빈 어두운 배경에 밝은 빛을 받은 인물들을 화면 가득 클로즈업하여 강렬한 명암과 색채

* 예수는 유대교 안식일(토요일) 전날인 금요일에 처형되어, '안식 후 첫날'인 일요일에, 즉 처형일부터 세어 '사흘' 만에 부활했다. 부활한 날에서 보면 처형된 날은 이틀 전이 된다.

의 대비를 통해 드라마틱한 장면을 연출했다.

이 그림 속 예수는 수염도 없고 얼굴에 통통하게 살이 오른 혈기 왕성한 20대 젊은이다. 이제까지 서양미술사에서 보지 못한 새로운 예수 상이다. 그에게는 황금빛 후광도 없고 엄격한 신의 권위도 찾아볼 수 없다. 말없이 서 있는 식당 주인의 그림자가 후광처럼 드리워 있을 뿐이다. 그냥 모르고 보면 아무도 예수인지 알 수 없게 평범한 인물로 그려져 있다.

제자들의 행색은 남루하고 초라하다. 더럽고 찢어진 누더기 옷을 걸치고, 얼굴에 팬 깊은 주름은 삶에 찌든 거친 노동자의 모습이다. 이는 카라바조의 치열한 사실주의적 접근이다. 변방의 시골 목수인 예수와 시골 사람인 제자들의 모습은 이 그림과 크게 다르지 않았을 것이다.

그림은 상징으로 가득 차 있다. 빵과 포도주를 통해 성체성사를, 테이블 위에 금방 떨어질 듯 아슬아슬하게 걸쳐 놓은 과일 바구니에 담긴 석류는 부활과 불멸을 상징하고, 썩은 사과와 색이 변한 무화과는 인류의 원죄를 일깨우며, 포도는 성찬식의 기적을 말한다.

카라바조는 무대를 시골의 여인숙으로, 성자들을 평범한 보통 사람으로, 기적의 장면을 일상에서 일어날 수 있는 일로 묘사하여, 성서의 테마를 마치 풍속화처럼 이 세상의 현실적인 사건으로 그리고 있다.•

• 노성두, 「천국을 훔친 화가들」

루벤스, 〈밀짚모자〉

219 루벤스, 〈밀짚모자〉, c.1622~25, O/P, 79×54cm

이 작품에 그려진 젊고 매력적인 여인은 안트베르펜의 부유한 상인 다니엘 푸르망Daniel Fourment의 셋째 딸 수잔나Suzanna Fourment, 1599~1643다. 이 그림을 그릴 당시 루벤스의 첫 번째 아내 이사벨라 브란트Isabella Brant의 여동생이 수잔나의 오빠와 결혼해 있었기 때문에 수잔나는 루벤스의 처제의 시누이여서 푸르망의 집안과 아는 사이였다.

수잔나는 1617년 열여덟 살에 결혼했다가 곧 청상과부가 되었으며, 1622년 아드놀드 룬덴Arnold Lunden이라는 남자와 재혼했다. 이 작품은 수잔나의 오른손 검지에 끼워진 반지로 보아 재혼 후 그린 것으로 추정된다. 루벤스는 1626년 이사벨라와 사별하고, 1630년 수잔나의 열여섯 살짜리 막내여동생 엘렌Helene Fourment, 1614~1673과 재혼하여 수잔나와는 처형과 제부의 사이가 되었다.

이 작품은 모자의 어두운 색과 배경의 푸른 하늘, 그리고 벨벳 드레스의 붉은색이 서로 대조를 이루어 인물을 살아 있는 듯 생생하게 돋보이도록 했으며, 밝고 투명한 피부와 크고 검은 눈, 입가에 살짝 머금은 미소는 인물을 더욱 매력적으로 보이게 한다. 수줍은 듯한 표정과 조심스러운 시선은 재혼에 대한 주변의 시선을 의식하면서, 동시에 새로운 미래에 대한 기대와 설레는 감정을 느끼고 있는 듯하다. 햇빛을 받는 야외에서 그린 희귀한 초상으로 서양회화사의 초상화 중 걸작의 하나로 평가된다.

사실 이 여인이 쓴 모자는 밀짚이 아니라 펠트felt와 타조 깃털 장식으로 만들어졌다. 영국 왕립아카데미 초대 원장을 지낸 초상화가 조슈아 레이널즈Joshua Raynolds, 1723~1792가 1781년 안트베르펜을 방문했을 때, 이 그림에 프랑스어로 'Le Chapeau Paille'라는 부제를 달았다. 그러나 펠트모전라는 뜻의 'pail'로 써야 할 것을 밀짚이라는 뜻의 'paille'로 오기하여, '펠트 모자'가 '밀짚모자'로 된 것이라고 한다.

렘브란트, 〈벨사자르의 향연〉

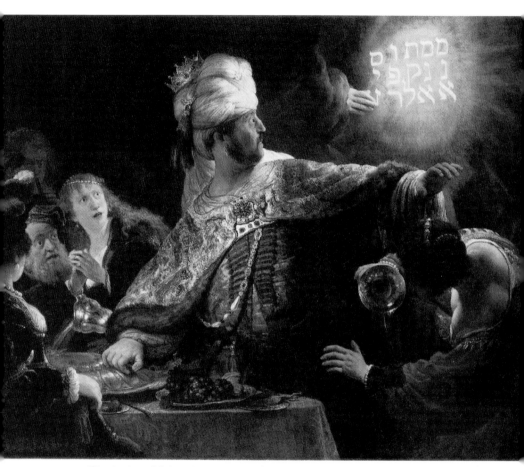

220 렘브란트, 〈벨사자르의 향연〉, 1635~39, O/C, 167.6×209.2㎝

O 그림은 구약성서 「다니엘」 5장 1~7절에 나오는 이야기를 소재로 한 것이다.

벨사자르Belshazzar, 재위 550~539 BCE는 바빌로니아의 왕 중 가장 강력한 왕 네부카드네자르 2세Nebuchadnezzar II, 재위 605~562 BCE의 외손자다. 벨사자르는 부왕 나보니두스Nabonidus가 기원전 550년 페르시아 왕 키루스 2세Cyrus II의 침략을 받고 체포당해 추방된 후, 바빌로니아의 공동섭정왕이 되었다.

벨사자르는 왕국의 몰락이 임박했는데도 향락에 빠져 예루살렘 성전에서 약탈해 온 성스러운 금은 제기祭器들을 꺼내다가 호화판 잔치를 벌인다. 연회가 최고조에 달했을 때, 그의 등 뒤 허공에서 손 하나가 나타나 벽에 이상한 글자를 쓰는 것을 보고 경악한다. 왕이 황급히 일어나는 바람에 목걸이가 출렁이고, 술주전자가 넘어져 포도주가 쏟아진다. 왕이 유대인 현자 다니엘을 불러 해석케 하니, 히브리어로 "메네 메네 데겔 우바르신", 즉 바빌로니아는 하느님의 뜻에 따라 멸망하고 왕도 죽을 것이라는 예언이었다. 연회가 있던 기원전 539년 10월 21일 그날 밤, 키루스의 아들 캄비세스 2세Cambyses II가 쳐들어와 바빌로니아가 멸망하고, 벨사자르는 페르시아군의 손에 죽는다.

렘브란트는 무대와 같은 화면에 붓질의 질감과 힘, 의복·보석·금속의 번뜩이는 광택, 그리고 빛과 어둠의 강한 대조를 통해 드라마틱한 장면을 화폭에 담았다.●

● 네이버 블로그 배학수, 강방현; 카를로 루도비코 락키안티 외 엮음, 「세계의 대미술관: 런던국립미술관」 참조

렘브란트, 〈개울에서 목욕하는 여인〉

221 렘브란트, 〈개울에서 목욕하는 여인〉, 1654, O/P, 61.8×47㎝

"**아**유! 시원하다." 여인의 탄성이 들려올 듯하다. 한 여인이 호젓한 개울에서 찬물에 발을 담그고, 차가운 기운을 온몸으로 느끼면서 시원해 하는 표정을 짓고 있다. 여인은 짙은 갈색 배경의 어두운 곳으로부터 밝은 곳으로 나오는 것처럼 보인다. 자유롭고 빠른 붓터치로 묘사된 구겨진 옷과 부드러운 피부는 묘한 대조를 이루며, 렘브란트가 네덜란드의 카라바조 추종자들을 통해 간접적으로 이탈리아 바로크 화풍의 영향을 받았음을 보여 준다.

이 작품의 모델은 렘브란트 생애 후반의 반려자 헨드리케 스토펠스다. 렘브란트는 1642년 아내 사스키아 반 오일렌부르크와 사별하고, 1649년 당시 23세의 헨드리케를 가정부로 들어앉혀 사실상 부부로서 동거한다. 이들은 서로 지극히 사랑하면서도 렘브란트가 재혼하면 유산상속인의 자격을 상실한다는 사스키아의 유언 때문에 결혼하지 못한다. 하지만 마음씨 착한 헨드리케는 렘브란트를 헌신적으로 보필하면서, 1649년 이후 〈헨드리케 스토펠스의 초상〉 1659, O/C, 101.9×83.7㎝, 내셔널 갤러리, 또 다른 〈헨드리케 스토펠스의 초상〉[180] c.1660, 루브르 박물관 등 수많은 작품의 모델이 된다.

1656년 렘브란트가 파산선고를 받고, 1658년 그의 재산이 모두 경매당하여 빈털털이가 되자, 헨드리케는 법적으로 무능력자가 된 렘브란트를 부양하고 살림을 꾸려 나가기 위해 어린 아들 티투스 1642~1668와 힘을 합쳐 아트숍을 개설하고 렘브란트의 그림을 파는 화상으로 나선다. 채권자들로부터 렘브란트의 재산을 지키기 위해 자신이 렘브란트를 고용하고, 렘브란트가 죽을 때까지 제작할 모든 작품의 소유권은 헨드리케에게 있다는 계약을 맺어 채권자들의 압류를 비켜갔다.

이 그림은 대중에게 가장 많은 사랑을 받아 온 렘브란트의 작품 중 하나

다. 그러나 팔기 위해 그린 것이 아니라 자기 자신을 위하여 제작한 순수하게 사적인 그림이다. 실제로 렘브란트는 죽을 때까지 이 그림을 놓지 않았다고 한다.

벨라스케스, 〈화장하는 비너스〉

222 벨라스케스, 〈화장하는 비너스〉, 1648~51, O/C, 122.6×177.2㎝

관능적이고 우아한 여인이 침대에 돌아누워 거울을 보고 있다. 희고 매끄러운 살결, 군살 없는 균형 잡힌 몸매, 목에서 어깨를 지나 허리와 엉덩이 그리고 종아리까지 매끈하게 빠진 유려한 곡선, 엉덩이는 잘록한 허리 때문에 더욱 육감적으로 보인다. 나는 지금까지 이만큼 관능적이고 아름다운 엉덩이를 본 적이 없다. 바르톨로메우스 슈프랑거 Bartholomeus Spranger, 1546~1611 가 그린 〈헤라클레스와 옴팔레〉 c.1595 중 콘트라포스토의 자세로 돌아서 있는 옴팔레 Omphale 의 엉덩이와 더불어 서양 회화에 나오는 가장 관능적인 엉덩이가 아닌가 싶다.

이 그림에 쿠피드가 없다면, 이 여인은 신화의 비너스가 아니라 현실의 여성을 그린 누드화라는 점을 부인하기 어려울 것이다. 벨라스케스는 현실의 누드를 그려 놓고 비난을 피하기 위해 쿠피드를 그려 넣었을 것이다.

이 그림은 벨라스케스가 그린 네 점의 누드화 가운데 유일하게 전해지는 작품이다. 17세기 에스파냐에서 여인의 나체를 그리는 것은 매우 위험한 짓이었다. 당시 보수적인 가톨릭 국가인 에스파냐에서는 종교재판소에서 누드화를 용인하지 않았기 때문에, 자칫하면 화형에 처해질 수도 있는 무거운 죄였다. 벨라스케스가 국왕의 절대적인 신임을 받는 궁정화가이고 높은 관직에 있지 않았으면 그릴 엄두를 내기 쉽지 않았을 것이다.

이 그림은 벨라스케스가 두 번째로 이탈리아를 방문한 1648년에서 1651년 사이에 그려진 것으로 보인다. 벨라스케스는 로마에서 〈교황 인노켄티우스 10세의 초상〉 1650, O/C, 141×119cm, 로마 도리아 팜필리 미술관 을 성공적으로 완성하고, 교황청의 후원을 받아 로마에서 장기간 여유 있는 생활을 하며 지냈다. 그는 플라미니아 트리바라는 로마 상류층 출신의 20세 여인과 내연관계를 맺고 사내아이까지 얻었는데, 미술사가들은 이 그림의 여주인공을 그 여인으로 간주한다.

르네상스 시대 이후 바로크 시대까지도 그리스·로마 신화의 여신은 풍만

한 여체를 신비롭게 보이도록 묘사했다. 그러나 벨라스케스의 비너스는 날씬하고 현실적이다. 그는 그리스·로마 신화를 다루면서도 정형화된 방식에서 벗어나 르네상스의 아카데믹한 규범을 따르지 않았다.

비너스는 거울에 비친 자신의 아름다운 모습에 도취되어 있고, 관람객은 거울에 비친 비너스를 보며 은근히 관음을 즐긴다. 그리고 비너스는 거울을 통해 자기의 육체를 탐하는 관람객을 들여다본다.

이 그림은 1914년 3월 10일 메리 리처드슨이라는 영국의 여성참정권론자에 의해 식칼로 어깨와 등을 일곱 군데나 난자당해 크게 찢어졌다. 이를 계기로 여성참정권운동이 사회적 이슈로 부각되어 결국 여성들은 참정권을 쟁취하게 된다. 훼손된 그림은 영국 최고의 복원기술자들에 의해 원형에 가깝도록 복원되었다.

이 그림은 1906년 내셔널 갤러리가 구입해 오기 전까지 요크셔의 로크비 파크Rokeby Park에 있었기 때문에 '로크비의 비너스'라고 불린다.

고야, 〈아시벨 코보스 데 포르셀 부인의 초상〉

223 고야, 〈아시벨 코보스 데 포르셀 부인의 초상〉, 1805, O/C, 81×54㎝

옅은 갈색으로 단순하게 처리된 배경을 뒤로 한 채, 밤색 머리, 얇고 긴 숄을 몸에 감아 늘어뜨린 멋, 터질 듯한 관능미 넘치는 풍만한 앞가슴, 두툼한 입술, 강한 의지를 머금은 듯한 눈매 등, 이 그림은 고야가 정성 들여 제작한 정열적인 여인 초상의 걸작이다. 고야는 생동감이 넘치면서도 단아한 자태를 보이는 당대 에스파냐의 이상적 여인상을 이 여인에게서 찾으려 했던 듯, 화가의 붓터치와 내면의 표현이 다른 모델들에 비해 예사롭지 않다.

도냐 이사벨 코보스 데 포르셀 Donã Isabel Cobos de Porcel 은 그라나다 Granada 에서 태어나 카스티야 Castilla 의 국가평의회의원이며 '위대한 사냥꾼'이라는 별칭을 가진 안토니오 포르셀 Antonio Porcel 과 결혼해 명문가의 부인이 되었다. 그녀는 플라멩코를 추는 집시 여인처럼 풍만한 가슴을 불쑥 내밀고, 왼손은 허리에, 오른손은 넓적다리에 올려놓고, 속이 비치는 검은색 만티야 머리를 덮는 베일 밑에 붉은색 계통의 마하 maja 의 전통의상을 걸치고, 자기의 아름다움을 자랑하는 듯이 몸을 뒤로 젖히고 있다.

참으로 안달루시아의 여인다운 당당한 풍모다. 그녀의 쏘아보는 눈빛과 자세는 누구든지 올 테면 와서 한번 승부를 겨루어 보자, 이 세상에 두려울 건 하나도 없다고 도전하는 것 같다. 여성을 그린 초상화는 수없이 많지만, 이렇게 생기발랄하고 생명력에 가득 찬 그림은 드물다.●

이 그림은 1887년까지 모델의 집에 소장되어 있다가 돈 이시도로 우르사이스에게 팔렸고, 1896년 런던 내셔널 갤러리가 그 상속인에게서 입수했다.

● 네이버 블로그 가온ojt33 참조

컨스터블, 〈건초 마차〉

224 **컨스터블, 〈건초 마차〉**, 1821, O/C, 130.2×185.4cm

한 줄기 소나기가 지나가고 난 여름날 오후, 하늘에는 흰 구름이 뭉게 뭉게 피어오르고, 저 멀리 탁 트인 푸른 들에서는 농부들이 수확한 건초 더미를 높이 쌓고, 가까이는 아름드리 고목의 짙은 녹음 속에 아담한 이웃집이 한적하다. 빈 수레로 돌아와 얕은 여울을 건너는 건초 마차와 농 부들, 그리고 주인을 반기며 짖어 대는 개 한 마리, 고향에 대한 짙은 향수 를 불러일으키는 목가적인 전원 풍경이 평화롭게 펼쳐져 있다.

영국판 정지용 시인의 「향수」다. 마치 슬로시티의 모델 같은 이 동네는 영국의 낭만주의 풍경화가 존 컨스터블이 태어나고 자라고, 평생토록 아끼고 사랑하며 화폭에 담은 고향 마을이다.

컨스터블은 영국의 곡창지대 서퍼크Suffolk주에서 부유한 제분업자의 아들로 태어났다. 그곳은 목가적인 전원 풍경이 그대로 간직된 지역으로, 이 그림은 컨스터블이 아버지의 제분소 플랫포드 밀Flatford Mill에 있는 저택 2층에서 바라본 풍경을 묘사한 것이다.

컨스터블은 매일 밖으로 나가 시시각각으로 변하는 자연을 세심하게 관찰하고, 순간적인 빛의 효과와 자연현상을 꼼꼼하게 기록했다. 그리고 밝은 색채로 영국 특유의 정겨운 시골 풍경을 실감나게 묘사했다. 말하자면 '진경산수'를 그린 것이다.

존 컨스터블John Constable, 1776~1837은 아버지의 반대로 뒤늦게 화가의 길로 뛰어들어, 왕립아카데미에서 그림을 배웠다. 1821년 이 작품을 왕립아카데미 전시회에 출품했는데 주목을 받지 못했다. 프랑스 화상 존 애로스미스가 이 그림을 구입하여, 1824년 파리의 살롱전에 출품하여 금메달을 받았다. 컨스터블은 고국에서 받지 못했던 영예를 프랑스에서 받았고, 그 일로 일약 유명해졌다. 같은 전시회에 대작 〈키오스섬에서의 학살〉을 출품하고 있던 들라클루아는 이 작품의 색채에 감탄하여 급히 자기 작품의 배경을 고쳐 칠했고, 비평가들은 "이슬이 바닥에 구르는 것 같다"고 호평했다.

웅장한 역사화나 신화가 주류이고, 아카데믹한 전통에 따라 실내에서 상상하여 그린 풍경화가 대세인 영국에서 컨스터블의 소박한 시골 풍경화는 제대로 인정받지 못했다. 그는 39세 이전까지 단 한 점의 그림도 팔지 못했고, 53세가 되어서야 왕립아카데미 정회원이 되었다.

그러나 프랑스 화단에서는 인기가 높았다. 고객들이 그림을 구입했고, 파리의 인상주의 화가들이 그에게 열광하여 방문을 요청했지만, 그는 "외국에서 부자로 사느니 영국에서 가난하게 살겠다"며 영국, 특히 자신의 고향 마을에 강한 애착을 보였다.

그는 어린 시절을 같이 보낸 마리아 빅넬과 열애하면서도 집안의 반대로 10년을 끌다가 아버지가 세상을 뜬 1816년 결혼해 시골에서 살았다. 그러던 중 1828년 병약한 마리아가 일곱째 아이를 낳은 후 폐렴으로 세상을 떠나자, 컨스터블은 우울증이 심화되어 검은 옷만 입고 아이들을 홀로 돌보며 순정남으로 살았다.

컨스터블과 한 살 터울로 동시대를 산 윌리엄 터너가 한미한 가정 출신으로 일찍이 직업화가가 되어 이름을 날린 반면, 컨스터블은 아버지의 반대를 이기고 뒤늦게 화업의 길로 들어서 생전에 평가받지 못했고 상업적으로도 성공하지 못했다. 그러나 그는 이 작품을 통해 대중적인 관심을 끌었고, 당시까지 주목받지 못했던 풍경화를 서양 미술의 중요한 장르로 공식적으로 인정받게 했다. 〈건초 마차〉는 풍경화 발전에 큰 영향을 미쳐 프랑스 인상주의 화가들이 자연을 그리기 위해 야외로 나가는 계기가 되었고, 특히 바르비종파에 큰 영향을 미쳤다.

컨스터블은 윌리엄 터너와 함께 가장 위대한 영국의 풍경화가 중 한 사람으로 손꼽히며, '풍경화의 교과서'라고 평가받는 〈건초 마차〉는 그 스스로 말한 그의 최고의 걸작이다.*

● 우정아, 『명작, 역사를 만나다』(아트북스, 2012) 참조

터너, 〈전함 테메레르의 최후〉

225 터너, 〈**전함 테메레르의 최후**〉, 1838, O/C, 91×122cm

18 38년 9월 28일 윌리엄 터너는 테임스강에서 전함 테메레르 호가 증
기선에 이끌려 선박해체장으로 예인되는 것을 목격하고, 급히 화
필을 들어 이 그림 The Fighting Téméraire 을 스케치했다.

테메레르호는 1798년 진수한, 98문의 포를 탑재한 전함으로, 영국의 명
운이 걸린 1805년의 트라팔가르 해전에서 대활약을 하여 조국을 승리로 이
끄는 데 크게 기여했다. 세월이 흘러 증기선이 보급되면서 범선의 시대는 가

고, 구형 전함은 쓸모가 없어져 1830년 퇴역했다. 영국 해군은 이 배를 런던의 운수업자에게 팔아 넘겼고, 그 업자가 배를 해체해서 장작을 얻기 위해 예인하는 것이다.

이 그림의 배경은 이 배의 운명처럼 이제 막 넘어가는 해가 장엄한 노을을 드리우고, 왼쪽에는 잔잔한 바다를 배경으로 테메레르호가 과거의 영광을 간직한 채 근대화의 상징인 작은 증기선에 이끌려 쓸쓸히 사라져 가고 있다. 한 시대의 마감과 시작을 동시에 상징적으로 보여 주고 있는 장면이다. 터너가 자신의 최고의 걸작이라고 언급한 이 그림은 가장 위대한 영국 그림 제1호를 차지할 정도로 영국인이면 누구나 다 아는 유명한 그림이다.

조지프 말로드 윌리엄 터너 Joseph Mallord William Terner, 1775~1851는 영국 근대 미술의 아버지로 불리는 대화가다. 그는 1775년 런던에서 이발사의 아들로 태어나, 14세 때 왕립아카데미에 입학하여 미술 수업을 받고, 21세 때 왕립아카데미에 첫 전시작을 출품했다. 27세 때 1802년 왕립아카데미 정회원이 되고, 1804년에는 자신의 공방을 개설했다. 1840년 영국의 비평가 존 러스킨 John Ruskin, 1819~1900에게 극찬을 받아 높은 명성을 누렸으며, 1845년에는 아카데미 회장이 된, 19세기에 가장 성공한 영국 화가의 한사람이다.

터너는 빛의 묘사에 획기적인 표현을 낳은 화가로, 평생 날씨와 물과 빛에 의해 변화하는 대자연의 풍경을 관찰하고, 특히 떠오르는 태양이 만들어 내는 빛의 향연과, 지는 해에 의해 비쳐지는 잔잔한 빛과 어둠의 교차, 그 아름다움을 끝까지 추구했다. 그림의 소재를 찾기 위해 프랑스, 스위스, 이탈리아로 자주 국외 여행을 하고, 그곳에서 얻은 스케치로 다양한 풍경화를 그렸다.

그는 만년에 흐릿한 시각적 효과를 연출하는 〈비, 증기, 속도: 그레이트 웨스턴 철도〉 1844, O/C, 91×122㎝, 내셔널 갤러리 같은 명작을 그렸다.

앵그르, 〈무아테시에 부인의 초상〉

226 앵그르, 〈무아테시에 부인의 초상〉, 1856, O/C, 120×92㎝

앵그르Jean-Auguste Dominique Ingres, 1780~1867는 아름다운 여인을 실제보다 더 아름답고 우아하게 그려서 귀족 사회에서 인기가 높은 초상화가였다. 그는 1806년부터 14년간 로마 유학을 통해 고대 그리스·로마 조각품들을 스케치하고, 특히 라파엘로의 영향을 많이 받아 탁월한 데생력을 수립하고, 신고전주의의 대표 화가가 되었다. 그는 소묘 부문에서 서양 미술사상 최고의 대가로 손꼽힌다.

부유한 금융업자의 아내 이네 무아테시에 부인Mme. Inès Moitessier을 그린 이 초상화는 그녀가 스물세 살 때인 1844년에 착수되었지만 12년 후인 1856년 부인이 서른다섯 살 때 완성되었다. 시간이 지나면서 부인의 옷차림도 여러 번 변했고, 자세도 바뀌었다고 한다.

이네 푸코Inès Foucauld는 앵그르의 친구와 고위공무원 동료인 샤를에두아르아르망 드 푸코Charles-Edouard-Armand de Foucauld의 딸로, 자신과 상당히 나이 차이가 있는 폴시지스베르 무아테시에Paul-Sigisbert Moitessier와 결혼했다. 폴은 나폴레옹 3세의 후원 아래 식민지 생산품을 수입하는 상인이자 금융업자인 신흥 부르주아다. 따라서 이네의 계급도 귀족에서 상류 자본계급으로 바뀌었고, 그래서 앵그르는 무아테시에 부인을 귀족이 아니라 부르주아 여인의 모습으로 그렸다.

작품 속 무아테시에 부인은 왼손을 들어 손가락을 펴서 얼굴에 갖다 대고 있다. 이 포즈는 폼페이의 헤라클레네움Heracleneum에서 출토된 〈아르카디아의 헤라클레스〉라는 프레스코에서 아르카디아 여신이 취한 포즈를 차용한 것이라고 한다.

부인이 착용한 동양풍의 장신구와 부채는 당시 서구에 오리엔탈리즘이 유행하고 있음을 나타내고, 돈을 처바른 듯한 고가의 장신구와 드레스는 부인의 부유함을 강조한다.

무아테시에 부인의 초상은 거만하고 차가워 보인다. 이는 앵그르가 부인

의 사회적 지위에 대한 표현으로 외면적인 아름다움과 더불어 그녀를 냉정한 권력가의 모습으로 그렸기 때문이라고 한다.

 이 작품은 인물을 화면 가득 클로즈업하여 답답한 느낌을 준다. 다만, 부인의 뒤로 거대한 거울을 배치해 그림에 공간감을 부여하고, 부인의 옆모습을 보여 주어 숨통이 좀 트이게 했다.•

• 스티븐 파딩, 『죽기 전에 꼭 봐야 할 명화 1001점』 참조

반 고흐, 〈해바라기〉

227 반 고흐, 〈해바라기〉, 1888, O/C, 92.1×73cm

18 88년 2월 밝은 태양을 찾아 남프랑스 아를로 이주한 반 고흐는 그곳에 '친자연적인' 화가들의 예술공동체를 건설하고자 하는 꿈에 부풀어, 파리에 있는 화가 친구들에게 참가를 권유하는 편지를 보냈다. 그러나 오직 폴 고갱만이 10월에 가겠다는 답장을 보내왔다.

반 고흐는 8월에 고갱을 기다리면서 꽃이 시들기 전에 해바라기 연작 4점을 그린다. 그중 네 번째 것에 열네 송이의 해바라기를 그렸다. 9월에도 그의 열정은 식지 않아 더 그리고 싶었지만, 물감도 다 떨어지고 해바라기가 피는 시절도 이미 지나가 버려 더 그리지 못했다. 그에게 해바라기는 빛과 생명의 원천인 태양을 상징하는 것이었다.

반 고흐는 고갱의 방 하얀 벽을 노란색 해바라기 열네 송이를 그린 그림[227]으로 장식했다. 10월에 아를에 온 고갱은 해바라기 작품을 보고 마음에서 우러나오는 찬사를 아끼지 않았다.

1889년 1월 반 고흐는 귀를 자르고 입원했던 병원에서 돌아와 고갱을 위해서 그렸던 그림과 완전히 똑같은 열네 송이의 해바라기 그림[076]을 또 그린다. 그때 그는 동생 테오에게 보낸 편지에서 "황금이라도 녹여 버릴 것 같은 열기를, 해바라기의 그 느낌을 다시 얻기 위해 그리고 있다"고 했다.

반 고흐는 평생 가난에 허덕이다가 1890년 7월 29일 오베르쉬르와즈에서 자살로 생을 마감했다. 그의 관에는 하얀 천 위에 한 뭉치 꽃이 놓여 있었다. 그가 그렇게 사랑했던 해바라기와 노란 달리아가. 그렇게 온통 노란 꽃이.*

1983년 내셔널 갤러리에는 열네 송이의 해바라기를 그린 쌍둥이 작품이 나란히 전시되어 있었다. 한 점은 고갱의 침실을 장식했던 1888년작으로 1924

• 모니카 봄 두첸, 김현우 옮김, 『두첸의 세계명화비밀탐사』(생각의 나무, 2002), 205-30쪽 참조

년 런던의 레스터 갤러리를 거쳐 내셔널 갤러리로 들어온 것이고, 다른 하나_{1889년작}는 영국 수집가 체스터 비티 가문이 대여 전시하는 것이었다.

비티 가문은 1987년 런던 크리스티 경매에 1889년작 〈해바라기〉를 팔려고 내놨다. 5월 30일 실시된 경매[005]에서 일본의 야스다해상보험주식회사가 당시 회화 공개경매 사상 최고의 가격인 3,990만 달러에 낙찰하여 파문을 일으켰다. 그날은 평생에 그림 한 점을 400프랑에 판 것이 전부였던 반 고흐의 134번째 생일이었다.

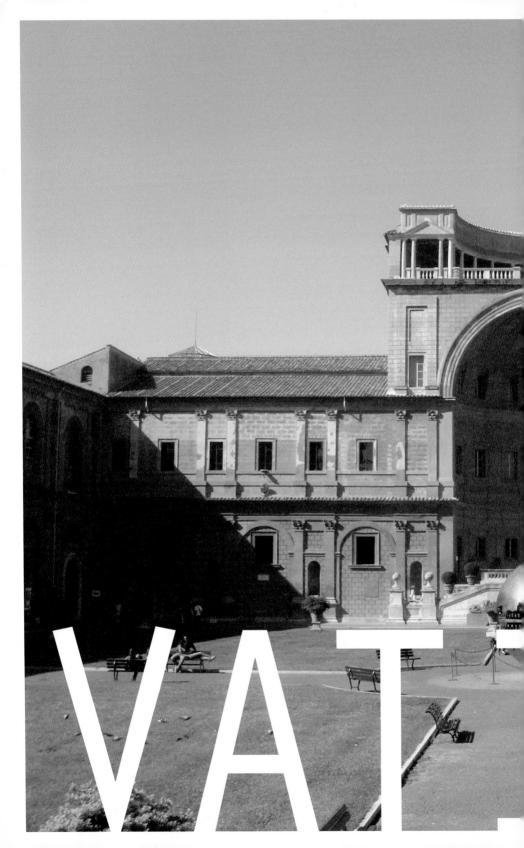

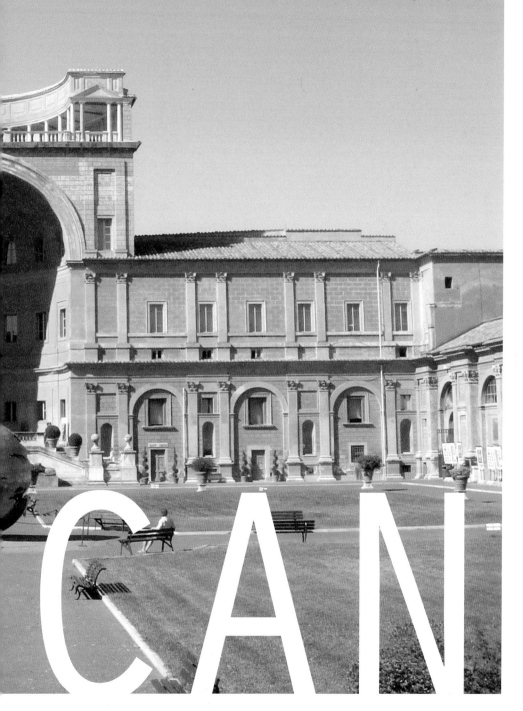

바티칸 미술관

유럽 미술 여행의 종착역

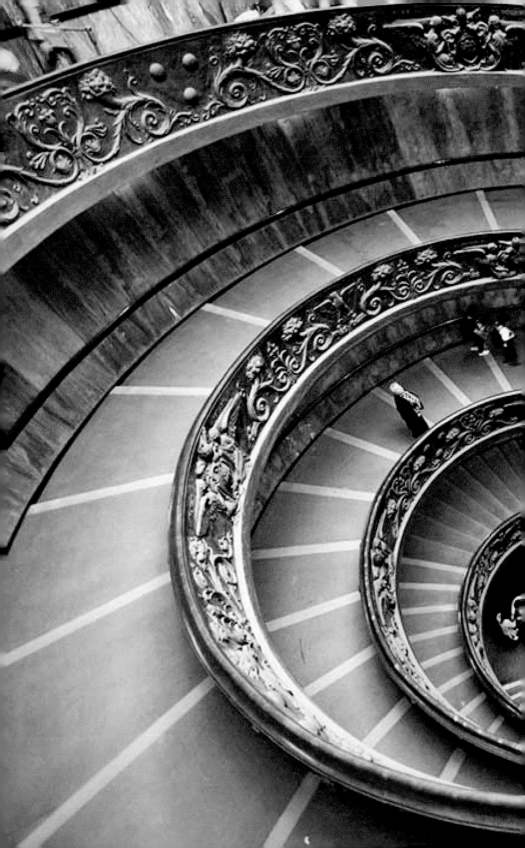

프롤로그

유럽에 가면 로마를 제일 마지막으로 보라고 한다. 로마는 역사적으로나 예술적으로나 유럽 문화의 정점頂點이다. 워낙 역사가 깊고 규모가 장대하고 장엄하다 보니 로마를 보고 나면 유럽의 다른 곳들은 시시해 보이기 때문이란다.

바티칸 미술관Musei Vaticani은 가톨릭 교회의 역대 교황들이 수집한 예술품과 당대 거장들이 바티칸에서 직접 작업한 최고의 작품들로 구성된 세계 최대 규모의 미술관 중 하나다.

바티칸 미술관의 기원은 1506년 교황 율리우스 2세가 그해에 발굴된 〈라오콘〉236을 벨베데레 정원에 전시하고 일반에게 공개한 데서 비롯되었다. 그 후 1771년 교황 클레멘스 14세가 벨베데레궁 안에 그리스·로마 조각품들을 전시하는 미술관을 열었고, 그의 후계자인 바오로 6세가 컬렉션을 확장하여 피오 클레멘티노 미술관Museo Pio Clementino을 만들었다. 이 미술관은 고대 그리스·로마의 조각품을 주로 전시하는 팔각형 정원Cortile Octagono, 뮤즈의 방Salla della Muse, 그리스 십자형 전시실Sala a Croce Grecia, 원형전시실Sala Rotunda 등으로 이루어져 있다. 그 후 바티칸 미술관은 확장을 거듭하여 현재 교황궁 내에 위치한 20개의 미술관과 기념관, 54개 전시실Sala로 구성되어 있으며, 네 개의 라파엘로의 방Stanze di Raffaello을 지나 맨 마지막

쉰네 번째 전시실이 시스티나 예배당이다. 한 해 방문객은 2007년의 경우 약 430만 명이었다.

이제 이 광대한 미술관에서 꼭 보아야 할 작품과 장소들만 골라 들어가 보기로 한다.

성 베드루 대성당

성 베드루 대성당 Basilca di San Pietro in Vaticani 은 전 세계 가톨릭의 총본산이다. 이 성당은 바티칸 미술관에 속하지 않지만, 바티칸의 미술을 이야기하는 데 '조각', '회화'와 더불어 '건축'을 빼놓을 수는 없다.

성 베드루 대성당의 구 건물은 313년 밀라노 칙령으로 그리스도교를 공인한 콘스탄티누스 대제 Constantinus the Great, 재위 306~337 의 명에 의해 324년 성 베드루의 무덤 위에 짓기 시작하여 349년에 완성되었다.

그런데 천여 년의 세월이 흐르는 동안 건물이 노후되어 15세기 중엽 붕괴 위험에 처하게 되자, 1503년 교황 율리우스 2세 Juilus II, 재위 1503~1513 는 줄리아노 다 상갈로 Giuliano da Sangallo 에게 대성당 신축을 위한 건축위원회를 조직케 하고, 1505년 설계안을 공모하여 피렌체 건축가 브라만테 Donato Bramante, 1444~1514 의 설계안을 채택했다. 1506년 4월 18일 착공하여 수석건축가가 브라만테→라파엘로→발다사레 페루치 Baldassare Peruzzi →안토니오 데 상갈로 Antonio da Sangallo →미켈란젤로→자코모 델라 포르타 Giacomo della Porta →도메니코 폰타나 Domenico Fontana →카를로 마데르노 Carlo Maderno, 1556~1629 로 계승되며 120년 만인 1626년 완공되었다.

본당 건물은 깊이 네이브(nave)의 길이 211.5미터, 너비 114.69미터, 높이 45.55

미터, 돔의 안쪽 지름 41.47미터, 정탑을 포함한 지상고 136.57미터, 총면적 2만 2,067평방미터, 최대 수용 인원 6만 명으로 세계 최대의 규모다. 내부에 기둥 778개, 제대 祭臺 44개, 모자이크 그림 135개, 조각상 395개가 있어, 그 자체만으로도 완벽한 미술관으로서 전혀 손색이 없다.

바로크 양식의 정면 파사드(façade)은 교황 바오로 5세 Paulus V, 재위 1605~1621 의 명으로 마데르노가 설계하고 1607년 공사를 시작하여 1614년 완성하였으며, 1625년 축성 祝聖 되었다. 규모는 너비 114.69미터, 높이 45.55미터, 그 위에 높이 6미터의 그리스도와 열한 제자 배신자 유다를 제외 의 대리석상 및 종탑과 시계탑이 있다. 정면에 높이 27미터, 지름 3미터의 거대한 대리석 기둥 여덟 개를 세우고, 그 사이사이에 다섯 개의 문이 있으며, 이 문들은 각각 성당 내부 공간을 구획하는 다섯 개 통로의 입구가 된다.

1624년 마데르노는 입구에서 본당으로 들어가는 길이 71미터, 너비 13미터, 높이 20미터의 장엄한 신랑 身廊(nave), 교회 중앙부의 신도석 을 완성하고 헌당식을 거행했다. 이 대성당을 방문하는 사람은 이 신랑에 들어서는 순간, 그 장엄하고 화려하고 엄숙함에 압도당한다. 그리고는 주눅이 든다.

1629년 마데르노가 사망한 후 교황 우르바누스 8세 Urbanus VIII, 재위 1623~1644 는 천재적인 조각가이자 건축가이며, 화가로 다재다능한 잔 로렌초 베르니니 Gian Lorenzo Bernini, 1598~1680 에게 대성당을 장식하는 작업을 의뢰했다. 베르니니는 통로와 바닥을 모두 대리석으로 깔고, 양쪽 회랑의 작은 예배당 cappella 들의 제대 장식은 붉은 색조의 천연 대리석으로 아름답게 꾸며, 성당을 완전한 예술작품으로 만들었다.•

• 한형곤, 『로마: 똘레랑스의 제국』(살림, 2004); manse 3131 '성 베드로 대성당' 참조

미켈란젤로, 〈피에타〉

228 미켈란젤로, 〈피에타〉, 1498~99, 대리석, 175×195×87cm

북쪽우측 측랑 제1예배당에 미켈란젤로의 〈피에타 Pietá〉가 있다. 미켈란젤로가 스물네 살 때 로마 교황청 주재 프랑스 대사였던 장 빌레르 드 라그롤라 Jean Bilhères de Lagraulas 추기경의 의뢰로 제작한 작품이다.

젊고 아름다운 성모 마리아의 품에 안긴 그리스도는 이승에서의 시련과 고통을 끝내고 이제는 평온하게 깊이 잠들어 있다. 이 조각작품은 르네상스

시대 조각예술의 대표적인 명작이며, 수많은 피에타 작품들 중 단연 최고의 결작으로 손꼽힌다. 또한 미켈란젤로가 로마에서 의뢰받은 첫 번째 작품이며, 그에게 단번에 세속적인 명성을 안겨준 작품이기도 하다.

'피에타 Pietá'란 이탈리아어로 '경건' 또는 '연민'이라는 뜻이다. 기독교 미술에서는 십자가에서 내려진 그리스도의 시신을 입관하기에 앞서 성모 마리아가 잠시 아드님을 무릎에 안고 비통해 하는 모습을 묘사한 상을 말한다.011 참조 미켈란젤로는 이 작품에 경건과 연민을 모두 담았다.

이 작품에서 성모 마리아는 30대의 아들을 둔 어머니답지 않게 너무 앳된 모습으로 표현되어 있다. 여섯 살 때 어머니를 여읜 미켈란젤로가 젊고 아름다운 어머니를 무의식적으로 원했기 때문이었을 것이라는 견해가 있다. 그러나 아들을 앞서 보낸 늙은 어머니의 애통해 하는 모습으로 그렸더라면 더 가슴에 와 닿지 않았을까?

미켈란젤로는 사람들이 자신의 작품인 줄 몰라보는 데 화가 나서, 성모 마리아가 두른 어깨띠에 "피렌체 사람 미켈란젤로 부오나로티가 만들었다"고 새겨 넣었다. 그는 곧 자신이 한 짓을 부끄러워하고 다시는 작품에 서명하지 않았다.

1972년 5월 21일 〈피에타〉가 라즐로 토스 Laszlo Toth라는 호주인 정신이상자에게 망치로 가격당해 성모의 코, 눈꺼풀, 목, 머리에 쓴 베일의 일부가 파손되고 팔꿈치가 부서지고 손가락이 부러지는 사건이 발생했다. 복원 후에는 강화 아크릴 유리벽을 두르고 격리시켜, 지금은 멀리서 볼 수밖에 없게 되었다.

캄비오, 〈성 베드루 청동상〉

229 **캄비오, 〈성 베드루 청동상〉**

〈피에타〉에서 오른쪽 중랑中廊을 따라 더 들어가면, 〈피에타〉와 더불어 이 성당의 양대 명물 중 하나인 〈성 베드루 청동상〉229이 있다. 13세기의 조각가 아르놀포 디 캄비오 Arnolfo di Cambio, 1245~1302 가 제작한 작품인데, 1857년 3월 15일 교황 비오 9세 Pius IX, 재위 1846~1878 가 임시성년 聖年을 반포한 후 순례자들이 발에 입 맞추고 손으로 만지며 기도하는 것이 관례가 되어, 오른쪽 발가락은 거의 다 닳아서 원형이 사라졌고, 이제는 왼쪽 발가락도 많이 닳은 상태이다.

미켈란젤로의 쿠폴라

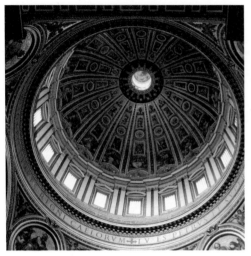

230 성 베드루 대성당 쿠폴라(돔)

15 46년 교황 바오로 3세 Paulus Ⅲ, 재위 1534~1549에 의해 일흔한 살의 미켈란젤로가 대성당 공사 수석책임자로 임명되었다. 그는 브라만테의 안案인 그리스 십자형 평면에 장대한 쿠폴라[230] Cupola, 돔(dome)를 얹는 설계를 하고, 1557년부터 1561년까지 나무로 된 실제 돔

크기의 모형을 제작하여, 1564년 생애를 마칠 때까지 오직 신에 대한 사랑과 사도 베드루에 대한 존경에서 작업에 대한 일체의 보수를 거절하고 심혈을 기울여 돔 공사를 수행했다. 1588년 자코모 델라 포르타와 그의 조수 도메니코 폰타나가 이어받아 1590년 거대한 돔을 완성하고, 1622년 헌당식獻堂式을 거행했다.

쿠폴라의 총 높이는 136.57미터, 세계에서 가장 높고 아름다운 돔이며, 안쪽 지름 41.47미터로 로마 판테온이나 피렌체 대성당의 돔보다 조금 작으나, 콘스탄티노플 아야소피아 Ayasofya 성당의 돔보다는 조금 더 크다.

쿠폴라를 올려다보는 사람은 그 거대하고 아름다움에 놀라 미켈란젤로에게 경의를 표하지 않을 수 없을 것이다.

벨리니의 발다키노

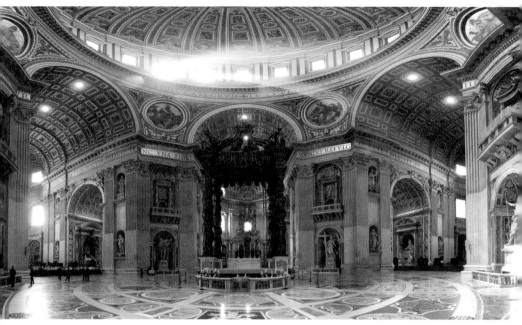

231 성 베드루 대성당 발다키노와 수랑(袖廊)

본당 한가운데 교황이 미사를 집전하는 중앙제대가 있고, 그 위를 닫집 모양의 발다키노[231] Baldacchino, 대천개(大天蓋)가 덮고 있다. 교황 우르바누스 8세의 명으로 1625년 잔 로렌초 베르니니가 착공하여 1633년 완성했다.

높이 29미터, 무게 3만 7천 킬로그램의 청동제 발다키노는 쿠폴라[230]와 더불어 르네상스 바로크 예술 최대의 걸작이다. 우산형 지붕을 떠받치고 있는 네 개의 나선형 기둥은 마치 소용돌이 치듯 감겨 있는 모양인데, 사람의 영혼이 하늘나라로 올라가는 것을 형상화한 것이라고 한다.

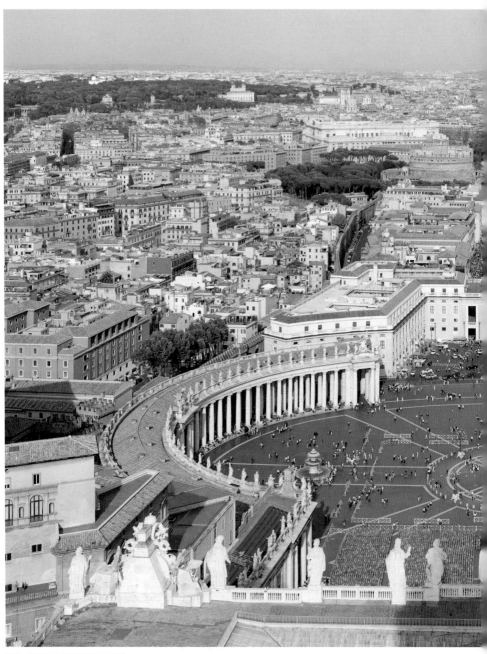

232 성 베드루 광장(벨리니 설계)

성 베드루 광장

성 베드루 광장[232] Piazza San Pietro은 교황 알렉산데르 7세 Alexander VII, 재위 1655~1667의 의뢰로 1656년 잔 로렌초 베르니니가 설계하고 착공하여 1667년에 완공했다.

그리스도가 양팔을 벌려 이곳을 찾아오는 모든 이를 하느님의 품으로 끌어안는 형국으로, 양쪽에 장대한 타원형 대회랑 Colonnade이 대칭으로 전개된다. 전체 회랑에 세워진 그리스 도리스 양식의 둥근 기둥 284개와 벽에서 돌출된 사각기둥 88개가 각각 네 줄로 서서 회랑 위의 테라스를 떠받치고 있다. 기둥 하나의 높이는 16미터, 테라스 위에 바로크 풍의 성인과 교황의 모습이 대리석으로 조각되어 있는데, 모두 140체이며 대리석상 하나의 높이는 3.24미터이다. 광장은 폭 246미터, 광장 입구에서 대성당 입구까지의 길이 300미터, 최대 수용 인원 30만 명의 규모다.

광장 중심에 거대한 오벨리스크 Obelisk가 세워져 있다. 기원전 1200년경 고대 이집트왕국 제12왕조에서 제작된 것으로, 로마 제3대 황제 칼리굴라 Caligula가 기원전 40년 이집트에서 약탈해 자신의 전차경기장을 장식했던 것이다. 1586년 교황 식스투스 5세 Sixtus V에 의해 현재의 위치로 옮겨졌다. 받침대를 제외한 높이 25.5미터, 무게 약 320톤이며, 이 오벨리스크를 중심으로 방사형으로 뻗어 나가는 선이 포석 위에 새겨져 있다.

광장 좌우 양쪽으로 바로크 양식의 분수가 두 개 있는데, 대성당을 향하여 왼쪽 분수는 도메니코 폰타나의 작품이고, 오른쪽 분수는 카를로 마데

르노의 작품이다. 오른쪽 회랑 너머에는 교황의 거처인 사도 使徒 궁 Apostolic Palace과 바티칸 미술관이 있고, 이 광장과 오페라 〈토스카〉의 무대 산탄젤로성 Castel Sant'Angelo을 일직선으로 잇는 긴 도로는 1950년 개통한 '화해의 길 Via della Conciliazione'이다.

'하느님의 집은 과연 이렇게 장엄하고 화려해야만 했을까?', '율리우스 2세를 비롯한 교황들은 왜 그렇게 허세를 부리고 과시적이었을까?'

성 베드루 대성당과 바티칸 미술관을 다 보고 난 내 감상은 그랬다.

그리스도의 가르침은 '사랑'이다. 고통받는 이의 눈물을 그 사랑으로 닦아 주고, 죄지은 자를 회개시켜 그 영혼을 구해 주는 것이 교회의 사명 아닌가? 그런 교회가 무엇 때문에 가난하고 무지한 신자들의 주머니를 털고, 성직을 매매하고 면벌부까지 팔아 가며 이렇게 사치스러운 궁전을 만들어야 했나? 그런 행태가 1517년 마르틴 루터의 종교개혁의 발단이 되고, 1527년 신성로마제국 황제 카를 5세의 수천 병력이 쳐 내려와 로마 시민의 절반인 2만 3천여 명을 학살하고 약탈과 강간, 예술품 훼손을 자행하는 빌미를 제공하지는 않았을까?

나는 1981년 브라질의 수도 브라질리아에서 '파티마 성모의 교회'에 갔던 감동을 잊지 못한다. 20세기 최고의 건축가의 한 사람인 오스카 니에마이어 Oscar Niemeyer, 1907~2012의 대표작이라고 해서 찾아갔는데, 도무지 작고 초라해서 볼 것이 아무것도 없었다. 그러나 곧 '그래, 바로 이거다! 이게 그리스도의 정신이다'라는 생각이 머리를 스쳤다. 예수께서는 외양간의 말구유에 태어나셔서 시골의 목수로 평생 낮고 가난한 사람들과 더불어 사셨고, 끝내 십자가에 못박혀 돌아가셨다. 그분의 생애와 사상에 장엄이나 화려라는 단어는 없다. 그분께서 계신 집이라면 이렇게 작고 초라해서 세속의 눈으로는 아무것도 볼 것이 없어야 할 것 같았다. 문제는 번드르르한 외양이 아니라 그 속에 담겨 있는 고매한 정신, 즉 '사랑' 아니겠는가.

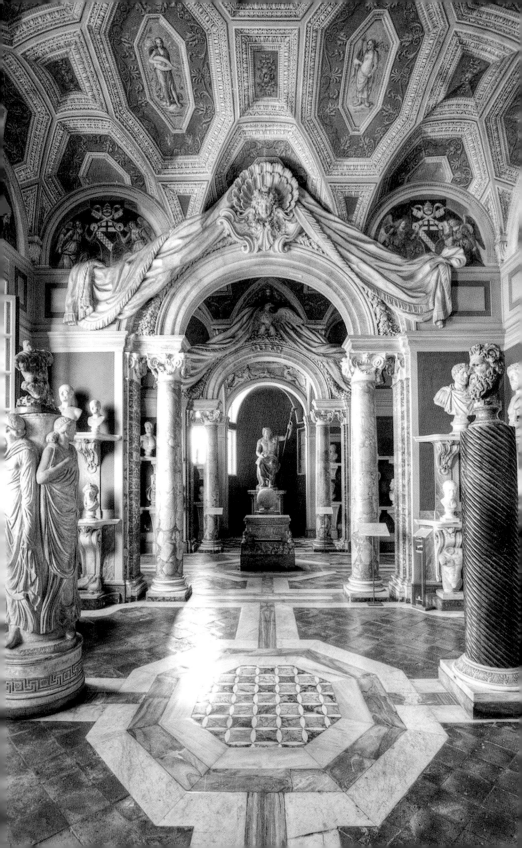

피오클레멘티노 미술관 Museo Pio-Clementino

고대 그리스·로마의 조각들을 전시하여 바티칸 미술관의 기원이 된 미술관이다.

⟨벨베데레의 토르소⟩

233 ⟨벨베데레의 토르소⟩, 1세기 BCE, 대리석, 높이 159㎝

'토르소 Torso'란 머리와 사지가 다 잘려 나간 인간의 동체 胴體를 말한다. 이 조각은 교황 클레멘스 7세 Clemens Ⅶ, 재위 1523~1534 시기에 팔라초 코론나에서 바티칸으로 옮겨져 벨베데레 Belvedere 정원에 놓였기 때문에 일반적으로 '벨베데레의 토르소'라고 불린다.

이 조각은 "아테나이의 네스토르의 아들 아폴로니우스 Apollonius 가 만들었다"고 작품에 명기 銘記 되어 있다. 그는 기원전 1세기 후반에 활동했고, 이 작품은 기원전 3세기에서 기원전 2세기의 원작을 모작 模作 한 것이라고 알려져 있다. 원형이라 할 수 있는 전대 前代 의 작품은 발견되지 않았다.

짐승 가죽을 깔고 앉아 있는 이 거대한 나체의 남성상은 파손된 상태에서도 충분히 아름답고 강한 힘이 느껴진다. 신체의 균형이 완벽하고, 보는 각도에 따라 다른 모습으로 비춰지며, 몸을 일으키려고 수축한 근육이 인체의 비틀림과 함께 아름답게 드러난다.

이 인물에 대하여는 지금까지 헤라클레스, 프로메테우스, 아레스 및 필록테테스 Philoktetes 등이 논의되었으나 어느 것도 정설이 되지 못했다.

이 작품은 르네상스 이후 수많은 예술가들의 찬양을 받아 왔는데 그중에서도 미켈란젤로가 더 좋아하고 영향을 많이 받았다. 당시 교황이 그에게 복원을 부탁했지만 그는 자신의 능력 밖이라며 고사했다. 그는 이 작품에 심취하여 시스티나 예배당의 천장화 〈천지창조〉에 그려진 남성 누드 이뉴디[247]와 〈최후의 심판〉의 성 바르톨로메오[251] 등에 이 토르소의 모티브를 사용했다.●

● 카를로 루도비코 락키안티 외 엮음, 유준상 외 옮김, 『세계의 대미술관: 바티칸 미술관』(탐구당 외, 1980) 참조

〈벨베데레의 아폴론〉

234 〈벨베데레의 아폴론〉, 4세기 BCE 레오카레스의 원작에 의한 c.2세기 초 CE의 모각, 카라라산 대리석, 높이 224㎝

O 아폴론 상像은 1508년에 안초Anzio에 있는 네로 황제의 별장에서 발견되어, 교황 율리우스 2세에 의해 바티칸으로 옮겨져 벨베데레Bel-vedere 정원에 놓였기 때문에 〈벨베데레의 아폴론〉으로 불린다.

원작은 기원전 360년에서 기원전 330년 사이 스코파스Skopas, 프락시텔레스, 리시포스Lysippos와 같은 시대에 주로 아티카Attica에서 활약한 아테네의 조각가 레오카레스Leōcharēs의 청동상일 것이라고 하며, 2세기 초경 대리석으로 모각模刻한 것으로 보고 있다. 궁술의 신인 아폴론이 앞으로 뻗은 왼손에 활을 들고, 눈으로는 날아가는 화살을 응시하는 모습을 표현한 것이라 한다.

중성적인 아름다운 얼굴, 날씬한 몸매의 미끈하고 우아한 모습, 군더더기 없는 사지, 가벼운 발걸음, 매끄러운 감촉이 느껴지는 살갗에서 물결치는 듯한 머리털로 옮기는 교묘하기 그지없는 소상술塑像術의 훌륭한 솜씨는 우리를 위대한 예술가의 창조의 세계로 이끌어 들인다.

이 상은 고고학의 창시자인 미술사가 요한 요아힘 빙켈만Johann Joachim Winckelmann, 1717~1768에 의해 "고금을 통하여 최고의 미의 이상"이라고 찬미되었고, 신고전주의 시대에 가장 많은 사람들에게 절찬되었다. 피디아스Phidi-as, 480~430 BCE가 이룩한 이상의 미에 형식을 부여한 점에서 그리스 미술이 도달했던 정점에 견줄 만한 작품으로 평가되었다.

후세에 이 상의 기법은 미켈란젤로가 아니라 잔 로렌초 베르니니가 〈아폴론과 다프네〉 1622~23, 카라라산 대리석, 높이 243cm, 로마 보르게세 미술관 등에서 모방하였다.•

• 카를로 루도비코 락키안티 외 엮음, 「세계의 대미술관: 바티칸 미술관」 등 참조

〈크니도스의 아프로디테〉

235 〈크니도스의 아프로디테〉, c.350 BCE 프락시텔레스 원작에 의한 1~2세기 CE 로마 시대의 모각, 대리석, 높이 250㎝

이 상像의 원작을 만든 프락시텔레스Praxitetes, 370~330 BCE 무렵 활동는 후기고전기430~323 BCE를 대표하는 고대 그리스 조각가다. 그는 피디아스로 대표되는 전기고전기의 작풍이 장엄, 고귀함에 비하여 섬세하고 우미한 인간적인 감정을 지닌 신상을 많이 제작하여 후기고전기의 '우미優美 양식'을 창조하고, 피디아스가 죽은 뒤 아티카파의 대표적 조각가가 되었다.

이 상의 원작은 프락시텔레스의 대표작일 뿐만 아니라, 가장 많이 알려지고 가장 많이 모각된 조각이다. 그는 이것을 조각할 때 자기의 애인 프리네Phryne를 모델로 했다고 전한다.

프리네는 기원전 4세기 풍류남아들의 파트너로서 교양미 넘치는 아테나이의 고급 창부 '헤타이라hetaira'로, 매혹적인 아름다움으로 인해 여신처럼 숭배받았다. 그녀는 아마도 고금을 통틀어 최고의 미인이 아니었을까 싶다. 당대 최고의 조각가 프락시텔레스는 그녀를 모델로 〈크니도스의 아프로디테〉를 조각하고, 당대 최고의 화가 아펠레스Apelles는 〈아프로디테 아나디오미네〉를 그렸다.

프리네에 관하여는 다음과 같은 일화가 전해 온다.

포세이돈 축제 때 그녀는 엘리우시스Eliusis의 신비극에 출연하여 알몸으로 바다에 뛰어들었다가 고발당해, 신성모독죄로 아레이오스 파고스Areios Pagos, 아레오파고스(Areopagos) 법정에 섰다. 유죄로 평결되면 곧 사형이었으나, 논리적으로 배심원들을 설득할 수 없음을 안 변호인 히페리데스Hyperides는 갑자기 그녀의 옷을 잡아채서 벗겼다. 프리네의 눈부신 나신이 드러나자 배심원들은 그녀의 아름다움에 넋을 잃고 "감히 인간이 가질 수 없는 몸, 신이 직접 만든 육체를 가진 여인을 인간이 심판할 수 없다", "저 신적인 아름다움 앞에서 인간이 만든 법은 효력을 잃는다"며 무죄를 선고했다고 한다.

플리니우스 Gaius Plinius Secundus, 23~79에 의하면, 프락시텔레스는 착의 着衣와 나체의 두 아프로디테를 제작하고 동시에 같은 값으로 내놓았다고 한다. 코스 Kos 섬 사람들이 먼저 품위 있는 착의상을 사고, 크니도스 Knidos * 사람들은 나체상을 구입했다. 이 나체의 아프로디테를 보려고 관광객들이 떼지어 몰려와 크니도스섬은 갑자기 유명해졌다. 그 뒤 제정 帝政 시대에 크니도스 사람들은 주화 鑄貨에 이 조각상의 모습을 새겨 넣었다. 우리는 이 주화로 지금은 없어진 원작의 모습을 엿볼 수 있다.

〈크니도스의 아프로디테〉는 여신을 전라로 표현한 미술사상 최초의 조각작품이고, 부드럽고 균형 있는 몸매와 콘트라포스토가 주는 자세의 아름다움으로 당시 전 그리스의 조각 중에서 가장 우수한 것으로 평가되었다고 한다. 프락시텔레스는 이 조각으로 불후의 조각가가 되었다.

로마 시대의 모각이 다수 남아 있는데, 바티칸 미술관에 소장된 이 상이 가장 충실하게 원작의 모습을 살린 작품이라고 한다.**

● 소아시아 남서해안, 지금의 터키에 있던 도리스계(系) 고대 그리스 식민시(市)
●● 카를로 루도비코 락키안티외 엮음, 『세계의 대미술관: 바티칸 미술관』 참조

〈라오콘〉

236 〈라오콘〉, 2세기~1세기 BCE, 대리석, 높이 242㎝

15 06년 1월 14일 로마의 펠리체 데 프레디스라는 농부가 에스퀼리노 Esquillino 언덕에서 포도밭을 일구다가, 우연히 찾아낸 공중목욕탕 유적에서 이 엄청난 조각품을 발견했다.

일찍이 로마 시대의 사학자 플리니우스는 대저 大著 『박물지 博物誌, Historie Naturalis』에서, 〈라오콘〉은 티투스 황제 재위 79~81의 궁전에 있는 것으로서 "그 어떤 회화나 조각보다 뛰어난 걸작"이며, 로도스 출신의 세 명의 그리스 조각가 아게산도로스 Agesandoros, 폴리도로스 Polydoros, 아테노도로스 Athenodoros에 의해 조각된 것이라고 기록했다. 그러나 그 조각상은 로마제국의 멸망과 더불어 종적을 감추어, 책에만 기록으로 남아 있을 뿐 천년이 넘도록 누구도 실제로 본 적이 없는 전설상의 걸작이 되었다. 그 조각이 마침내 그 모습을 드러내게 된 것이다.

발굴과 복원에 참여한 미켈란젤로는 〈라오콘〉236이 땅 속에서 발굴되어 나오는 것을 보고 "예술의 기적"이라며 경탄을 금치 못했고, 사람들은 이 비극적인 군상에 완전히 압도되었다.

그리스 신화 속 인물인 라오콘 Lakoón은 트로이의 아폴론 신전의 사제였다. 트로이전쟁 막바지에 그리스군이 오디세우스의 꾀로 거대한 목마를 해안에 남겨 놓고 거짓으로 철수했을 때, 트로이인들이 이를 성 안으로 들이려 하자, 라오콘은 목마를 절대 성 안으로 들여서는 안 된다, 불태워 없애버려야 한다고 경고하며 목마의 배를 향하여 창을 던졌다. 그로 인해 트로이를 멸망시키려고 그리스 측을 돕고 있던 신들의 노여움을 사, 포세이돈이 보낸 두 마리의 거대한 바다뱀의 공격을 받아 두 아들과 함께 목숨을 잃었다. 트로이인들은 목마를 성 안으로 들여놨고, 목마 안에 숨어 있던 그리스 전사들은 밤이 되기를 기다려 몰래 나와 성문을 열었다. 대기하고 있던 그리스군이 쏟아져 들어와 트로이는 불길에 휩싸이고 금세 점령당했다. 조국을 사랑한 라오콘은 대의를 위해 신의 권위에 도전하여 외롭게 저항했지만

목숨을 잃었고, 신이 버린 트로이는 멸망했다.

큰 뱀 두 마리와 가망 없는 싸움을 벌이고 있는 라오콘과 아들들의 격정적인 몸짓, 뒤틀린 근육, 독사에 물려 부풀어 오른 핏줄, 얼굴에 새겨진 처절한 고통의 표정 등 인간의 육체적 고통의 극치를 너무나 생생하게 묘사한 이 조각상은, 인간의 격징을 사실적으로 표현한 헬레니즘 조각의 최대의 걸작으로 꼽힌다. 제작 연대는 청동으로 만들어진 원작에 의하여 기원전 2세기에서 기원전 1세기 초 무렵 대리석으로 모각한 것으로 추정된다.

이 〈라오콘〉 군상은 르네상스 시대 이래 최대의 찬사를 받았으며, 특히 빙켈만, 괴테, 레싱 등 18세기 계몽주의 시대의 독일 사상가들에게 큰 감명을 주었다. 미술사학자 빙켈만은 고대 그리스 예술의 정수인 '고귀한 단순edle Einfalt'과 '위대한 고요 stille groesse'를 가장 잘 보여 주는 고대 예술 최고의 걸작이라고 평했고, 독일 극작가 레싱 Gotthold Ephraim Lessing, 1729~1781은 이 조각을 제재題材로 베르길리우스의 『아에네이스 Aeneis』를 인용하면서 유명한 '라오콘 논쟁'의 불을 지폈다.

이 군상은 교황 율리우스 2세에 의하여 벨베데레에 옮겨져 복원되었다. 발굴 당시 없었던 라오콘의 오른팔은 1905년 로마의 한 석공의 작업장에서 미술상 루드비히 폴라크에 의해 발견되었다. 처음에는 라오콘의 팔인 줄 몰랐으나 뒤늦게 사실이 확인되어 1960년 기증받아 복원되었다.●

● 카를로 루도비코 락키안티외 엮음, 『세계의 대미술관: 바티칸 미술관』; 네이버 블로그 허숙희, 다니엘 캄파넬라 참조

SIXTVS·V·PONT·MAX·

라파엘로의 방

15 08년 교황 율리우스 2세는 건축가 브라만테의 추천으로 약관 스물다섯 살의 라파엘로를 불러 자신이 새로운 거처로 사용할 네 개의 스탄차 stanza, 방에 벽화를 그려 달라고 주문했다. 서명의 방, 엘리오도로의 방, 화재의 방, 콘스탄티누스의 방이다. 이 방들을 통틀어 '라파엘로의 방 Stanze di Raffaello'이라고 부른다.

서명의 방(Salla della Signatura)

1508년 율리우스 2세는 가장 중요한 서류들이 서명되는 교황의 집무실을, 당시 르네상스를 맞이해 부활한 고전과 인문주의 사상을 중시해, 인간 지식의 4대 영역이라는 신학, 철학, 예술, 법학을 주제로 그린 벽화로 장식하여 자신을 탁월한 인문주의자로 표현해 줄 것을 의뢰한다. 그리하여 이 방의 서벽에 〈성체 논의〉[237] 신학, 동벽에 〈아테네 학당〉[238] 철학, 북벽에 〈파르나소스〉[241] 예술, 남벽에 〈삼덕상 三德像〉 법학이 그려지게 된다.

라파엘로, 〈성체 논의 ^{Disputa}〉

237 라파엘로, 〈성체 논의〉, 밑변 770㎝, 서면의 방 서벽

신과 성인과 신학자들이 모여 그리스도의 희생과 성체의 신비에 관한 거룩한 논의를 진행하는 모습을 그렸다. 화면은 상·하 2단으로 구분하여 상부는 하늘을, 하부는 지상을 나타내며, 하부의 중심인 제대 위에 놓인 성체합이 구도의 초점이다.

상부에 성부의 축복을 받는 그리스도의 좌우에 성모 마리아와 세례자 요한이 앉아 있고, 그 아래 성령이 흰 비둘기의 형상으로 나타나 삼위일체를 이루고, 왼쪽에는 천사와 성 베드루, 복음사가 요한, 성 바오로 등 신약성서의 사도들이, 오른쪽에는 천사와 아담, 다윗, 모세, 아브라함 등 구약성서의 인물들이 묘사되어 있다.

하부에는 중앙제대 주위에 성체를 두고 열띤 토론을 벌리고 있는 네 명의 교부敎父, 즉 교황 율리우스 2세의 얼굴을 한 성 그레고리오 대교황, 성 예로니모, 성 암브로시우스, 성 아우구스티누스가 있고, 단테, 라파엘로 자신과 스승 페루지노, 교황 식스투스 4세 등 교회의 승리를 상징하는 역사적의 인물들이 그려져 있다.●

● 강수정, '서양미술 산책'; manse3131참조

라파엘로, 〈아테네 학당〉

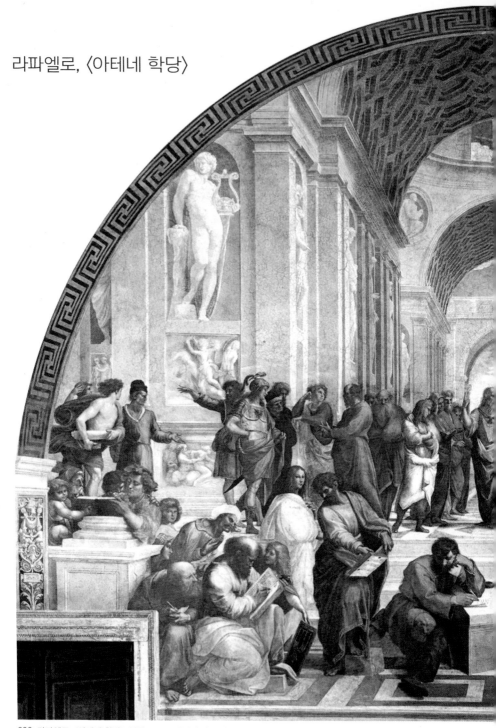

238 라파엘로, 〈아테네 학당〉, 밑변 770㎝, 서명의 방 동벽

그림의 중앙에서 두 사람이 앞으로 걸어 나오고 있다. 고대 그리스 철학을 대표하는 플라톤과 아리스토텔레스다.[239]

왼쪽의 플라톤Platon, 427~347 BCE은 자신의 저서 『티마이오스Timaeus』를 든 채 오른손을 들어 하늘을 가리키고 있다. 추상적인 이데아를 중시한 그의 철학을 암시하고 있는 것이다. 그의 제자인 오른쪽의 아리스토텔레스Aristoteles, 384~322 BCE는 그의 주 저서인 『니코마코스 윤리학Nicomachean Ethics』을 왼손에 들고 오른손 손바닥으로 땅을 덮듯 펼쳐서 실존적이고 경험적인 철학을 중시함을 나타낸다. 이렇듯 '이상'과 '현실'을 대표하는 두 거장이 진리의 본질을 두고 논쟁을 벌이고 있다. 일반적으로 라파엘로가 플라톤의 얼굴을 레오나르도 다 빈치의 모습으로 그려 다 빈치에 대한 지극한 존경을 표했다고 알려져 있으나, 이를 논리적으로 반박하는 설도 유력하다.

아리스토텔레스 아래쪽 계단 한복판에 보라색 망토를 깔고 비스듬히 누워 책을 읽고 있는 사람은 부귀와 명예를 천시한 견유학파犬儒學派, Kynikos의 그리스 철학자 디오게네스Diogenes, c.412~c.323 BCE다. 그는 대낮에 의인을 찾는다며 등불을 들고 다니고, 일광욕을 하고 있을 때 알렉산드로스 대왕이 찾아와 소원을 물으니 "햇볕을 가리지 말고 비켜 달라"고 했다는 일화로 유명하다.

플라톤의 왼쪽에서 대머리에 녹색 옷을 입은 사람은 철학자 소크라테스Sokrates, c.470~399 BCE다. 그는 손가락을 꼽으며 사람들에게 무엇인가 열심히 설파하고 있다.

화면 왼쪽에 월계관을 쓰고 있는 사람은 쾌락주의 철학을 주장한 에피쿠로스Epikuros, 341~270 BCE이고, 앞쪽에 흰 옷을 입고 앉아서 무엇인가 열심히 정리하고 있는 대머리 남자는 그리스 철학자 피타고라스Pythagoras, c.528~c.497 BCE다. 그는 너무 열중한 나머지 이슬람 철학자 아베로에스Averroes, 1126~1198가 바로 곁에 붙어 앉아 그의 생각을 훔치는 것도 알아차리지 못한다.

239 〈아테네 학당〉(부분), 플라톤, 아리스토텔레스, 디오게네스, 헤라클레이토스

그 뒤에 흰 옷을 입고 서 있는 여인은 알렉산드리아 출신의 당대 최고, 그리고 최초의 여성 수학자이며 이 그림에 등장하는 유일한 여성 히파티아Hypatia, 355~415다. 400년 무렵 그녀는 합리적인 사고와 유창한 강연, 그리고 탁월한 문제 해결 능력으로 명성을 떨쳤다.

화면 중앙 맨 앞에 팔꿈치를 탁자에 괴고 앉아 사색에 잠겨 있는 인물은 에페소스 출신의 로고스logos 철학자 헤라클레이토스Herakleitos, c.540~c.480 BCE다. 그는 늘 우울해서 별칭이 '스코테이노스Skoteinós, 어두운 사람'였는데 라파엘로는 그의 얼굴을 추남인 미켈란젤로의 모습으로 그려 넣었다.

240 〈아테네 학당〉(부분), 유클리드, 프톨레마이오스, 조로아스터, 소도마, 라파엘로

화면 오른쪽 아래에서 허리를 굽혀 컴퍼스로 도형을 그리며 제자들을 가르치고 있는 사람[240]은 그리스 기하학자 유클리드 Euclid, c.330~c.275 BCE 다. 라파엘로는 그의 얼굴을 동향 선배인 건축가 브라만테의 모습으로 그렸다.

그 오른쪽에 지구의를 들고 돌아서 있는 사람은 천동설을 주장한 그리스 천문학자 프톨레마이오스 Claudios Ptolemaios, c.83~c.168 CE 이고, 턱수염에 흰 옷을 입고 별이 반짝이는 천구 天球를 들고 있는 사람은 예언자이며 조로아스터교 창시자인 조로아스터 Zoroaster, 일명 자라투스트라, 530?~553? BCE 다.

그들 오른쪽에 흰 옷을 입고 있는 인물은 라파엘로와 동시대 화가 소도마 Il Sodoma, 1477~1549 이고, 그 옆에 짙은 갈색 모자를 쓰고 화면 밖을 응시하는 청년은 카메오로 출연한 라파엘로 자신이다.

〈아테네 학당〉에는 모두 54명의 인물이 등장하는데, 대부분이 고대의 유

명한 철학자, 수학자, 천문학자 들이다. 라파엘로는 이들을 소그룹으로 나누어 위에는 인문학 위주의 학자들을, 아래에는 자연학 위주의 학자들을 그렸다. 그는 완벽한 원근법을 구사하여 산만하고 복잡한 느낌 없이도 많은 등장인물들을 조화롭게 배치하고, 4단으로 된 대리석 계단 위에 인물들을 수평적인 구도로 배열했다.

학당 건물은 하늘에 개방된 아치형 천장의 웅대한 건물이다. 방 양쪽 벽감에 예술과 지혜를 상징하는 두 개의 큰 입상이 있는데, 왼쪽은 수금_{竪琴,} _{리라}을 들고 있는 아폴론이고, 오른쪽은 창을 들고 있는 아테나이다.

이 그림은 라파엘로의 고상하고 세련된 기존의 작품들과 달리 관람자를 압도하는 웅장함을 느끼게 한다. 이는 그가 미켈란젤로가 제작 중인 시스티나 예배당의 천장화를 몰래 들어가서 보고 영향을 받았기 때문이라고 한다. 우리는 미켈란젤로의 냄새가 물씬 풍기는 이 작품에서 웅장한 규모와 아름다운 조화에 감탄하지 않을 수 없다. 이 그림은 라파엘로 예술의 백미이며, 가장 널리 알려져 있는 작품이다.

그런데 완고한 가톨릭 교회의 총본산인 교황청에, 그 수장인 교황의 집무실에 이교 문화인 그리스 철학자들이 그려져도 괜찮았을까? 더군다나 가톨릭 교회는 이 그림에 등장하는 여성 수학자인 히파티아를 415년 기독교의 정통성에 반하는 사상의 자유와 과학 등 이단적인 학문을 설파한다는 죄목으로, 키릴로스_{Cyrillus} 주교가 납치해다가 화형에 처하지 않았던가.●

14세기 이후 르네상스 인문주의의 바람을 타고 신플라톤주의 철학이 성행하면서 그리스의 고전 문화가 기독교적 전통과 상충하지 않는다고 인식하게 되었고, 그 위상이 매우 높아졌기 때문에 가능했을 것이라고 한다.

● 노성두, 『고전미술과 천번의 입맞춤』(동아일보사, 2002) 34~47쪽; manse3131 등 참조

라파엘로, 〈파르나소스 ^{Il Parnassus}〉

라파엘로, 〈파르나소스 Il Parnassus〉

241 라파엘로, 〈파르나소스〉, 1511, 프레스코, 밑변 670㎝, 서명의 방 북벽

파르나소스높이 2,457m는 그리스 신화에 등장하는 신들의 영지靈地이자 그리스인들의 성스러운 산이다. 그들은 그 산기슭에 있는 아폴론의 신탁으로 유명한 델포이 Delfoi의 중심에 있는 돌, 옴팔로스 Omphalus, 배꼽를 우주의 중심이라 여겼다. 라파엘로는 고대 그리스 신화의 음악과 시를 상징하는 아폴론을 중심으로, 시의 여신들과 고금의 시인들이 보여 주는 문예의 세계로, 네 가지 주제 중 예술을 시각적으로 형상화했다.

화면 가운데 파르나소스산 정상의 월계수를 배경으로 아폴론이 현악기를 켜며 앉아 있고, 아홉 명의 아름다운 뮤즈무사, Mousa들이 갖가지 자세로 그를 둘러싸고 있다. 그들은 제우스와 므시모네 Mnemosyne 사이에서 태어난 아홉 명의 딸로, 시적 영감과 모든 지적 활동을 주관하는 악가무樂歌舞의 여신들이다. 아폴론의 왼쪽에 흰옷을 입고 트럼펫을 쥐고 있는 맏언니 칼리오페 Caliope, 서사시를 위시하여, 클리오 Clio, 역사, 폴리힘니아 Polyhymnia, 영웅찬가, 에우테르페 Euterpe, 서정시, 에라토 Erato, 낭만시, 멜포메네 Melpomene, 비극, 탈리아 Thalia, 희극과 목가, 우라니아 Urania, 천문학, 오른쪽에 파란 옷을 입고 수금竪琴을 들고 있는 여신 테르프시코레 Terpsicore, 춤다.

다시 뮤즈들 외곽으로 고대로부터 르네상스 시대에 이르기까지 대표적인 시인인 호메로스 Homeros, 화면 왼쪽 가운데 군청색 옷을 입은 큰 인물, 베르길리우스 Vergilius, 오비디우스 Ovidius, 단테 Dante, 페트라르카 Petrarca, 보카치오 Boccaccio, 아나크레온 Anacreon 등이 있고, 왼쪽 아래 그리스의 여류시인 사포 Sappho가 풍부한 곡선미의 우아한 자세로 아름답게 그려져 있다.

라파엘로는 창문이 넓게 자리 잡은 벽면의 공간적 조건에 맞추어, 화면의 구성을 가운데 부분을 높게 하고 그 부분을 기점으로 화면을 좌우로 분할하여 좌우대칭을 이루도록 하였다. 그리고 아폴론을 중심으로 좌우에 각 14명씩 모두 29명의 인물을 무리 없이 담아 냈다.

엘리오도로의 방(Stanza di Eliodoro)

4면의 벽에 교회가 기적으로 신의 보호를 받고 있다는 주제로 〈교황 레오 1세와 훈족의 왕 아틸라의 만남〉, 〈볼세나 Bolsena 의 미사〉, 〈신전에서 엘리오도로 추방〉, 〈감옥에서 해방되는 성 베드루〉가 그려져 있다.

그중 〈신전에서 엘리오도로 추방〉만 본다.

라파엘로, 〈신전에서 엘리오도로 추방〉

242 라파엘로, 〈신전에서 엘리오도로 추방〉, 11511~12, 밑변 750㎝, 엘리오도로의 방 동벽

이 그림은 예루살렘 성전의 보물을 약탈하려는 자에게 천사가 나타나 신벌神罰을 내린 구약성서 외경 「마카베오하下」 3장 24~26절의 이야기를 그린 것이다.

기원전 2세기 초 시리아의 셀레우코스 왕조가 예루살렘을 지배하던 시기, 재정이 궁핍했던 셀레우코스 4세가 엘리오도로 Eliodoro 또는 Heliodoros 라는

관리를 예루살렘으로 파견하여 성전에 있는 보물을 징발토록 하였다. 대사제 오니아스Onias가 성전 금고 안의 돈은 과부와 고아들을 위해 쓰도록 신전에 헌납된 신성한 돈이므로 가져가면 안 된다고 하자, 엘리오도로가 그 돈을 탈취하려고 금고 앞으로 다가갔다. 그때 갑자기 황금 갑옷을 입은 무시무시한 기사가 말을 타고 나타나 맹렬하게 돌진하여 앞발을 쳐들고 엘리오도로에게 달려들었다. 그와 함께 두 젊은 장사가 나타나 엘리오도로의 양쪽에 서서 그를 쉴 새 없이 때렸다.

그림의 왼쪽 높은 자리에 이 그림을 그릴 당시의 교황 율리우스 2세가 붉은 옷을 입고 교자에 앉아 있다.

이 그림을 그리기 시작한 1511년 율리우스 2세는 북부 이탈리아를 점령하고 있던 루이 12세의 프랑스 세력을 쳐서 몰아냈다. 이 그림은 외세를 물리친 교황의 승리를 은연중 자랑하고 있다.

화재의 방 (Stanza dell'Incendio)

O│방은 교황 레오 10세 재위 1513~1521의 계획에 따라 라파엘로와 그의 제
자들이 1514년에 시작하여 1517년 완성했다.

'서명의 방'이나 '엘리오도로의 방'에 비해 이 방의 벽화는 작품성이 다소
떨어진다고 한다. 아마도 그 이유는 1514년 성 베드루 대성당 재건의 총책임
을 맡고 있던 브라만테가 세상을 떠나서 라파엘로가 그 임무를 대신하게 되
었고, 1515년에는 로마에 산재해 있던 유적 발굴 등 고대 미술 관련 업무를
총괄하는 책임까지 맡게 되어 라파엘로의 벽화 작업이 다소 소홀할 수밖에
없었고, 제자들이 주로 그렸기 때문이 아닐까 생각된다고 한다.

〈보르고의 화재〉, 〈샤를마뉴 Charlemagne 대제의 대관식〉, 〈오스티아 Os-
tia의 전투〉, 〈레오 3세의 서약〉 등이 그려져 있다. 〈보르고의 화재〉에 대하
여만 본다.

라파엘로, 〈보르고의 화재〉

243 라파엘로, 〈보르고의 화재〉, 밑변 670㎝, 화재의 방

847년 성 베드루 대성당과 테베레강 사이에 있는 보르고Borgo라는 인구 밀집 지역에서 대형 화재가 일어나 불길이 점점 번져 나가자 그 일대의 사람들은 공포와 절망에 빠졌다. 그때 교황 레오 4세Leo IV, 재위 847~855가 발코니에서 하늘에 성호를 그으며 강복하자 기적적으로 불길이 잠잠해지며 화재가 진압되었다. 신앙의 힘으로 화재를 진압하였다는 기적을 표현한 그림이다.

이 그림에서 주목할 점은 왼쪽에서 노인을 업고 나오는 젊은이다. 이 도상은 트로이전쟁 당시 왕족인 안키세스Anchises와 여신 아프로디테 비너스 사이에서 태어난 트로이전쟁의 영웅 아이네이아스Aineias가 늙은 아버지를 업고 어린 아들의 손을 잡고 불타는 트로이성을 빠져나오는 장면을 그린 것으로, 꽤 알려진 도상이다. 라파엘로가 이때 처음 그린 것인지 그 이전부터 모본模本이 있었는지는 알 수 없다. 전설에 의하면, 위 어린 아들 아스카니오스Ascanios가 훗날 로마제국을 건설하는 로물루스와 레무스의 까마득한 선조라고 한다.

라파엘로의 후기작에 속하는 이 그림에서, 그는 근육질의 인물을 역동적인 자세로 묘사하는 등 미켈란젤로에게서 받은 영향을 보이고 있다.

콘스탄티누스 대제의 방(Sala di Constantino)

이 방은 1517년 교황 레오 10세의 의뢰로 콘스탄티누스 대제의 주요 사건들을 주제로 그리기 시작해 1524년에 완성했다. 라파엘로가 도상에 대한 계획만 간신히 마무리하고 1520년 요절하는 바람에 그의 제자들이 그렸다.

〈밀비우스 다리의 전투〉 라파엘로와 제자 줄리오 로마노(Giulio Romano, 1499~1546)의 공동작품, 〈십자가의 환영 幻影〉 로마노의 공동작품, 〈로마의 헌증 獻贈〉 로마노와 조반니 프란체스코 펜니(Giovanni Francesco Fenni)의 공동작품, 〈세례를 받는 콘스탄티누스 대제〉 펜니의 작품가 그려져 있다.

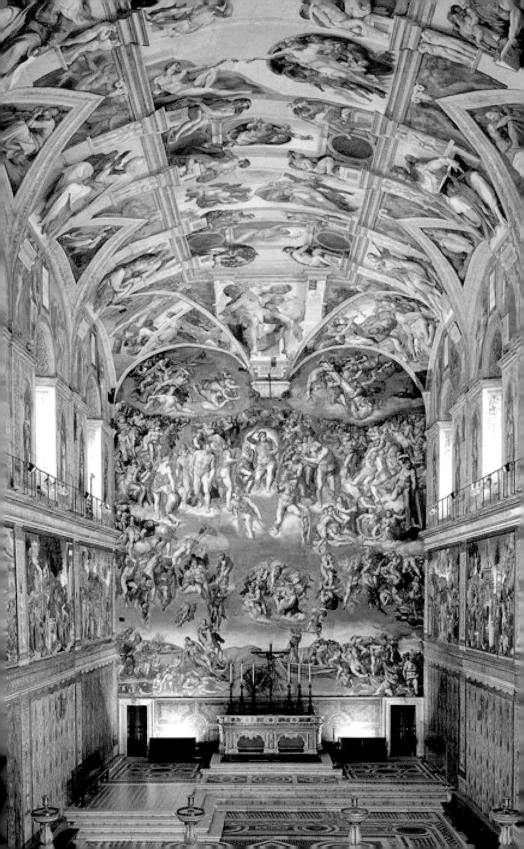

시스티나 예배당

| 스티나 예배당 Cappella Sistina은 교황 식스투스 4세 Sixtus IV, 재위 1471~ 1484의 명에 의해 건축가 조반니노 데 돌치 Giovannino de' Dolci가 설계 하고, 1473년 바치오 폰텔리 Baccio Pontelli가 착공하여 1481년 완성했다. 건물 은 길이 40.23미터, 너비 13.41미터, 높이 20.7미터이며, 궁륭형 천장을 덮고 좌우에 높은 창을 낸 방형보 方形堡 모양을 하고 있다. 역대 교황들은 1481년 부터 1541년까지 60년에 걸쳐 이 예배당의 천장과 사면 벽을 빈틈없이 프레 스코화로 꽉 채운다.[244]

교황 식스투스 4세는 1481년 보티첼리, 기를란다요 Domenico Ghirlandaio, 1449~1494, 페루지노 Pietro Perugino, 1450~1523 등 15세기 르네상스 전성기의 피렌 체와 움브리아의 대표적인 화가들을 불러 시스티나 예배당의 왼쪽북쪽 벽 에 〈예수의 생애〉 6점을, 오른쪽남쪽 벽에 〈모세의 생애〉 6점을 각각 그리 게 했다.[245] 그 그림들은 1481년 7월에 착수하여 1482년 5월에 완성되고, 1483년 8월 14일 축성되었다. 그중 페루지노가 그린 〈베드루에게 천국의 열 쇠를 주시는 예수〉[246] 1482는 15세기 최고의 프레스코화 중 하나로 12점 중 가장 유명한 그림이며 바쁘더라도 꼭 볼 만하다.

244 시스티나 예배당 내부

245 시스티나 예배당, 〈천지창조〉(천장)·〈최후의 심판〉(정면)과 좌우의 벽화

246 페루지노, 〈베드루에게 천국의 열쇠를 주시는 예수〉, 프레스코, 335×550㎝

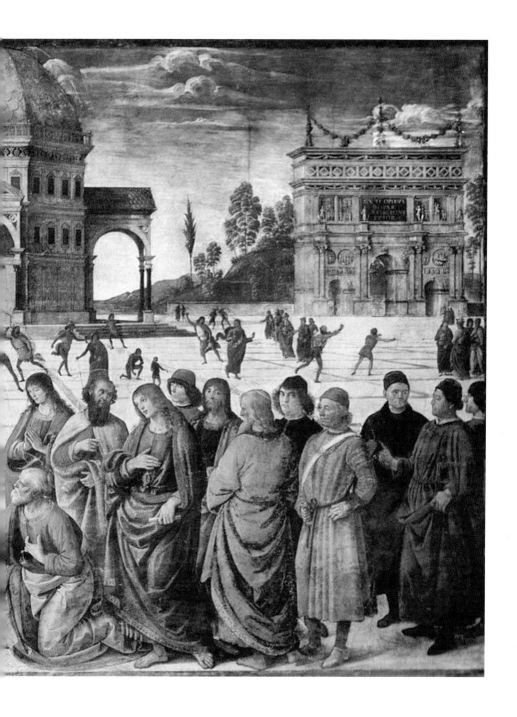

미켈란젤로, 〈천지창조〉

247 **미켈란젤로, 〈천지창조〉**, 1508~12, 프레스코, 40.5×14m

15 06년 교황 율리우스 2세는 피렌체에 가 있는 미켈란젤로 부오나로 티를 불러 시스티나 예배당의 천장화를 그리라고 주문했다. 미켈란 젤로는 자신은 화가가 아니라 조각가라고 변명하며 맡지 않으려고 했다. 그러나 교황이 어르고 달래고 압박하자 할 수 없이 수락했다.

　　미켈란젤로는 1508년 12월 교황조차 출입을 통제시키고 18미터 높이의
비계飛階에 올라가 천장을 보고 누운 자세로 그리기 시작해, 조수의 도움도
없이 4년간의 초인적인 각고 끝에 1512년 10월 31일에 완성했다.
　　반원통형 천장의 중앙부를 아홉 개의 패널로 나누고, 구약성서「창세기」

속의 이야기 중 천지창조부터 대홍수 직후까지 아홉 장면을 그렸는데,[247] 제대 쪽 도판 왼쪽 으로부터 〈빛과 어둠의 분리〉, 〈해와 달과 초목의 창조〉, 〈바다와 육지의 분리〉, 〈아담의 창조〉, 〈하와의 창조〉, 〈원죄와 낙원 추방〉, 〈노아의 번제燔祭〉, 〈대홍수〉, 〈술취한 노아〉다. 각 그림의 네 모서리는 동적인 자세의 남성 누드 '이뉴디 ignudi'가 둘러싸고 있다.

아홉 작품을 둘러싼 양측면에는 유대인들에게 메시아의 출현을 예언한 구약성서의 일곱 예언자 요나, 예레미아, 다니엘, 에제키엘, 이사야, 요엘, 제카리아와 이교도들에게 예수의 재림을 예언한 이방異邦 페르시아, 에리트레아, 델포이,[248] 쿠마에, 리비아의 다섯 무녀巫女, Sibyl를 그리고, 삼각형 천장 spandrel과 반월형 벽 lunette에는 성경 속에 열거된 예수의 선조들 이새, 솔로몬, 르호보암, 아사, 웃시야, 헤제키아, 요시아, 제루바벨과, 천장 네 구석 모서리에 〈모세와 청동뱀〉, 〈하만의 징벌〉, 〈유디트와 홀로페르네스〉, 〈다윗과 골리앗〉을 그렸다.

회화는 조각보다 열등한 미술형식이라고 자주 말했던 미켈란젤로는 조각가적인 사고방식으로 배경의 세부 묘사를 생략하고 인물의 자세와 움직임에만 초점을 맞추어 그려, 인물들이 대부분 조각을 그림으로 그려 놓은 듯하다고 하지만, 343명의 인물이 등장하는 넓이 600평방미터의 거대한 그림을 그리면서 작은 그림을 그리듯 할 수는 없었을 것이다. 관람자는 이 뛰어난 그림 앞에서 그의 초인적인 능력에 압도당해 숙연해지지 않을 수 없다.

「창세기」의 이야기 중 가장 유명하고 뛰어난 것은 〈아담의 창조〉[249]다. 창조주가 아담에게 날아와 팔을 뻗어 집게손가락 끝으로 생명을 불어넣자 아담이 깊은 잠에서 깨어난 듯 창조주를 물끄러미 쳐다보는 장면은, 이 천장화를 불후의 것으로 만든 최고의 명장면이다.

248 〈천지창조〉(부분), 델포이의 무녀

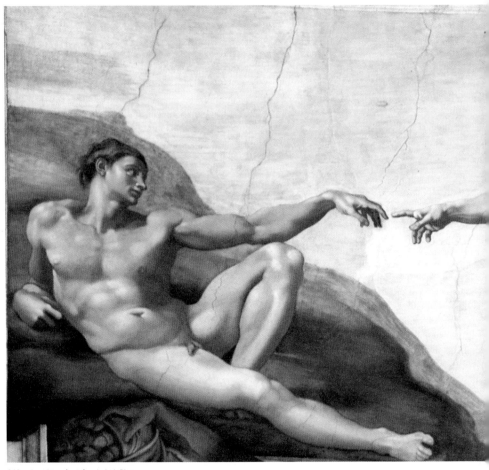

249 〈천지창조〉(부분), 아담의 창조

교황 율리우스 2세는 같은 해인 1508년 피렌체에서 온 라파엘로에게도 자신의 집무실인 '서명의 방'에 벽화를 그려 줄 것을 의뢰했다. 그래서 두 거장은 직선거리 100미터 안에서 숙명의 회화 대결을 펼쳤다. 교황이 두 거장을 동시에 바티칸으로 불러 의도적으로 경쟁심을 부추겼을 것이라고 한다. 이러한 경쟁심이 결과적으로 두 거장의 예술혼을 불태워, 〈천지창조〉와 〈아테네 학당〉 같은 미술사상 최고, 최대의 걸작들을 탄생시켰다.

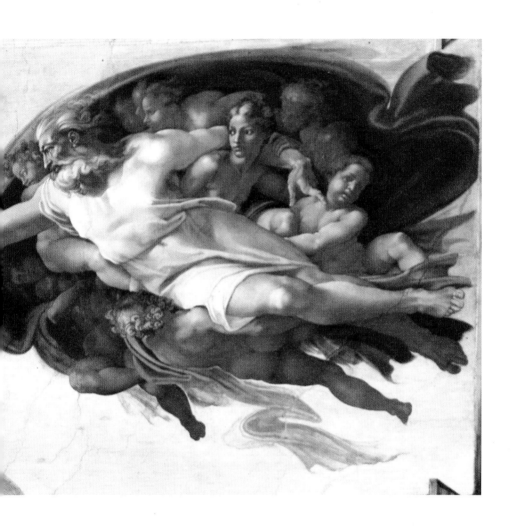

　　율리우스 2세는 일찍이 교황의 자리에 오른 사람들 가운데 가장 세속적이고 반교회적인 인물이라고 혹평을 받았으나, 그의 강렬한 의지, 결단과 실행력이 없었더라면 시스티나 예배당의 천장화도, '서명의 방'의 벽화도 만들어지지 않았을 것이 거의 확실하다.●

● 다카시나 슈지, 『예술과 패트론』, 57, 63쪽 참조

라파엘로는 창의적인 능력보다는 모방하는 능력이 탁월한 천재였던 것 같다. 미켈란젤로는 레오나르도 다 빈치와 자신의 예술을 재빠르게 모방하여 자기의 것으로 만드는 라파엘로를 경멸했다. 그리고 라파엘로의 예술적 성과는 자신의 것을 모방한 것에 불과하다고 주장하며 분노했다.

1982년 일본의 방송사 NTN Nippon Television Network 의 후원으로 최첨단 기법을 동원해 그림을 덮고 있던 수백 년간 쌓인 먼지와 촛불의 그을음, 향연香煙의 때와 후대에 가해진 덧칠을 제거하는 복원 작업이 시작되었다. 1994년까지 실시된 작업으로 본래의 선명한 색채와 역동적인 형태가 되살아났다. 나는 복원 전에 세 번 보고 복원 후에 한 번 보았는데, 이제 막 붓을 뗀 것처럼 선명해져서, 복원에 회의적이었던 내 생각이 기우杞憂였다는 생각이 들었다. 그러나 그림에 명암이 없이 너무 밝아져서 입체감을 잃은 것 아닌가 하는 생각이 든다.

미켈란젤로, 〈최후의 심판〉

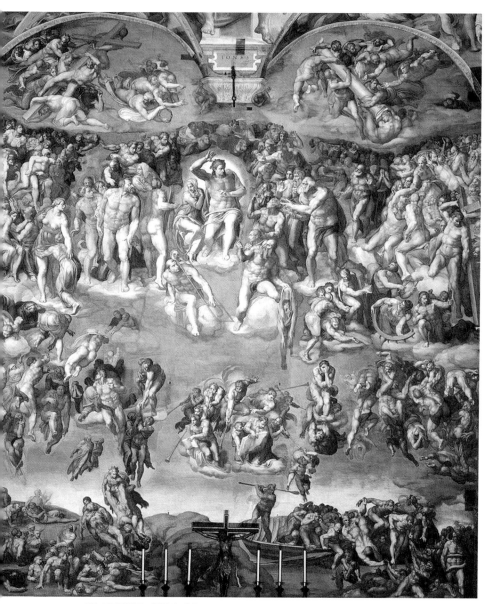

250　미켈란젤로, 〈최후의 심판〉, 1535~41, 프레스코, 1370×1220cm

교황 바오로 3세는 미켈란젤로가 천장화를 완성한 지 22년 만인 1534년 미켈란젤로에게 시스티나 예배당의 제단화로 〈최후의 심판〉을 그려줄 것을 의뢰했다. 당시 예순 살의 미켈란젤로는 하고 싶지 않았으나 끝까지 버티지 못했다. 그는 1535년 4월에 착수하여 6년간의 각고 끝에 1541년 10월에 제단화를 완성했다. 넓이 약 200평방미터의 거대한 벽에 누드로 그려진 391명의 인간군상이 한데 얽힌 장대한 스케일의 프레스코화였다.[250]

이 그림은 인류 종말의 날 인간은 자신의 행적에 따라 그리스도의 심판을 받아 천국으로 올라가거나 지옥으로 떨어진다는, 인류의 구원과 징벌을 그린 것이다.

화면 맨 위 두 루네트 반월형 벽에는 날개 없는 천사가 십자가, 가시관, 예수를 붙들어 매고 때렸던 원기둥 등 그리스도 수난의 도구들을 들고 날아오르고 있다.

그 아래 두 번째 단[251]에는 열두 사도와 성자들에게 둘러싸인 그리스도가 오른손을 쳐들어 내리치려는 자세로 심판하는 단호한 모습이 그려져 있고, 향하여 이하 같음 왼쪽에 청초한 모습의 성모 마리아가 바짝 붙어 있다.

그리스도는 수염도 기르지 않고 잘 단련된 강건한 모습으로 묘사되어 있다. 성인들의 중심은 왼쪽의 낙타 털을 두른 세례자 요한과 오른쪽의 천국의 열쇠를 들고 있는 성 베드루다. 그리고 그들 주변에 천국에 있는 축복받은 성인과 순교자 들이 있다.

그리스도의 발아래 왼쪽에 석쇠를 들고 있는 성 라우렌시오와, 오른쪽에 이교도들에게 잡혀 산채로 살가죽이 벗겨져 순교한 성 바르톨로메오가 벗겨진 살가죽을 들고 있는데, 미켈란젤로는 그 가죽에 자신의 일그러진 얼굴을 그려 넣었다. 자신을 보잘것없는 존재라고 스스로 낮춘 것이다.

그들의 바깥 왼쪽에는 여사제와 구약성서에 나오는 여성들, 성녀, 순교자 들이 모여 있고, 그와 대칭을 이루는 오른쪽에 십자가를 지고 있는 인

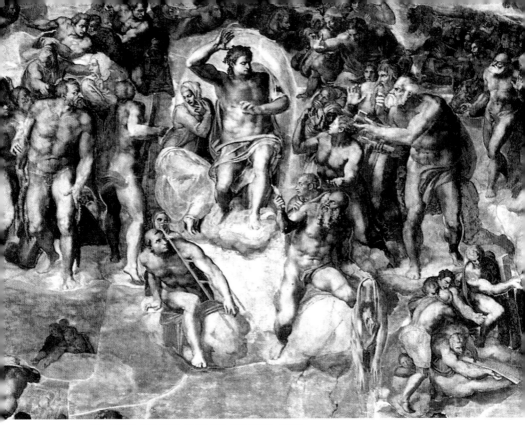

251 〈최후의 심판〉(부분), 그리스도와 성모 마리아, 성인들

물은 골고타 언덕으로 가는 길에 예수를 도왔던 사람이며, 그 아래 화살을 들고 있는 인물은 성 세바스티아누스, 마차 바퀴를 들고 있는 인물은 알렉산드리아의 성녀 카타리나다. 이 성인들의 상징물은 그들이 순교할 때 사용되었던 도구들이다.

그리스도의 발아래 중앙에 최후의 심판의 날이 왔음을 알리는 10명의 날개 없는 천사들이 나팔을 불어 죽은 자들을 부르고, 맨 앞 왼쪽의 천사는 작고 얇은 책을, 오른쪽의 천사는 크고 두꺼운 책을 들고 있다. 사람들은 그 책에 기록된 대로 자기 행실에 따라 심판받는다. 작고 얇은 책에는 선택받은 선한 영혼의 이름들이, 크고 두꺼운 책에는 저주받은 악한 영혼들의 이름이 적혀 있다.

천사들의 아래에는 아케론Acheron 강에서 저주받은 영혼들을 배로 실어 건네주는 뱃사공 카론Charon이 삿대를 휘둘러 사정없이 때리고, 화면 하단 모퉁이에 명부冥府의 마왕 미노스Minos가 온몸이 뱀에 감겨 있다.

화면 오른쪽에는 마귀들이 끌려 지옥으로 떨어지는 군상이 그려져 있다. 화면 왼쪽 맨 아래에는 나팔 소리에 모든 무덤이 열리고 부활한 이들이 천사들에 의해 하늘로 끌어올려진다.•

1541년 10월 31일 이 그림이 처음 공개되었을 때, 성자와 성녀들이 나체로 그려져 있고 남성은 성기까지 묘사되어 있어 "저질스럽고 음란하다", "목욕탕 그림으로 잘 어울리겠다"고 비난이 거셌다. 바로잡으라고 교황이 명하였으나 미켈란젤로는 따르지 않았다. 1564년 트리엔트공의회의 칙령으로 제자 다니엘레 데 볼테라Daniele de Volterra가 원작을 훼손하지 않고 가리개만 씌우는 정도로 최소한의 개작을 하였다.

그레고리오 알레그리Gregorio Allegri, 1582~1652라는 17세기 음악가가 1638년 작곡한 〈미제레레miserere mei Deus, '나를 불쌍히 여기소서'〉라는 곡이 있다. 수난주간 예배에서 '테네브레Tenebrae, 어둠'라는 의식의 끝부분에 15개의 촛불이 하나씩 모두 꺼진 다음 어둠 속에서 불리는 아카펠라無伴奏合唱다. 이 경건한 음악은 음악사상 가장 아름답고 신비스러운 음악으로 비전祕傳되어 왔다. 교황은 이 곡의 악보를 봉인하고, 악보의 외부 공개와 시스티나 예배당 바깥에서의 연주를 칙령으로 금지시켰다. 14세의 모차르트가 한 번 듣고 나와 악보로 그려 냈다는 그 음악이다. 괴테, 멘델스존을 비롯한 수많은 거장들이 그 곡을 듣기 위해 바티칸으로 몰려갔다.

지금은 봉인 해제된 이 곡을 나는 집에서 가끔 불을 끄고 듣지만, 시스

• 정은진, 『미술과 성서』(예경, 2013) 참조

티나 예배당 안에서 한번 꼭 듣고 싶다. 하늘의 별같이 빛나는 카스트라토castrato의 '하이 C'가 대리석 예배당의 높은 천장에 부딪쳐 긴 잔향을 타고 울릴 때에는 마치 천상의 음악을 듣는 것 같았을 것이다.

시스티나 예배당은 추기경단이 선종善終한 교황의 뒤를 이을 새로운 교황을 선출하는 비밀회의 '콘클라베Conclave'가 열리는 곳이기도 하다. 추기경들은 교황을 선출할 때까지 며칠이고 시스티나 안에 가둬진다. 나도 한번 며칠 갇혀서 시스티나의 그림들을 실컷 볼 수 있었으면 좋겠다.

바티칸 회화관 Pinacoteca

카라바조, 〈그리스도 매장〉

252 카라바조, 〈그리스도 매장〉, 1602, O/C, 300×203㎝

바티칸에서 대성당을 보고, 미술관에 들어가서 벨베데레의 조각들과 라파엘로의 방들, 시스티나 예배당을 둘러보고 나면 몸은 파김치가 된 듯이 노곤해진다.

출구를 향해 나오다가 마지막으로 지나게 되는 곳이 바티칸 피나쿠테카 Pinacoteca, 회화관 인데, 아무리 피곤해도 안 보고 지나갈 수 없는 그림이 두 점 있다. 처음 갔을 때 그 많은 그림들을 일별 一瞥 하다가 내 눈에 띄어 그다음부터는 아예 그 두 점만 보고 나온다. 카라바조의 〈그리스도 매장〉과 라파엘로의 〈그리스도의 변용〉이다.

〈그리스도 매장〉.252 처음 보는 순간 그 비장미에 매혹되어 카라바조의 대표작이 아닐까 했다. 책을 보니 당대 성직자들도 그의 최고작이라고 칭송했다고 하니 내가 잘못 본 것은 아닌 것 같다.

이 그림은 오른쪽 위에서 왼쪽 아래로 내려가는 강한 대각선 구도를 취하고 있으므로, 그 방향대로 그림을 읽어 내려간다. 오른쪽 꼭대기에 성모 마리아의 자매인 마리아 글레오바가 두 손을 치켜들고 울부짖으며 절망스러운 표정을 짓고 있다. 그 옆에 얼굴에 그늘이 진 막달라 마리아가 깊은 비탄에 빠져 고개를 떨구고 수건으로 눈물을 닦아 내고 있고, 그 왼쪽에 푸른색 긴 옷을 머리에 쓴 성모 마리아가 오른팔을 옆으로 내밀어 아드님의 얼굴을 만지려다가 멈춘 것 같은 자세로 허공에 정지해 있다.

그 앞에 아리마태아 사람 요셉이 오른팔로 예수의 상체를 잡고 오른무릎으로는 등을 받치고 있는데, 그의 오른손이 예수의 옆구리 창상 槍傷 에 닿아 있다. 오른쪽에 거친 용모의 니고데모가 두 발로 석판을 힘주어 내딛고 두 팔로 예수의 두 다리를 끌어안은 채 애원하는 듯한 눈빛으로 화면 밖을 응시한다. 벌써 변색되기 시작한 예수의 늘어진 오른팔과 못자국이 선명한 오른손은 곧 묻히게 될 돌판 아래 무덤을 가리키고 있다. 오른팔을 늘어뜨

린 자세는 티치아노가 1559년에 그린 〈그리스도 매장〉¹⁹³ 프라도 미술관의 예수와 닮았다. 대각선의 구도는 시신을 감싸게 될 수의의 끝까지 다다른다. 죽은 예수의 얼굴은 화가의 자화상이다.

이 작품에서도 카라바조의 전형적인 특징인 인물의 사실주의적 묘사와, 어두운 배경에서 예수의 환한 몸이 나오는 듯이 묘사된 빛과 어둠의 강렬한 대조는 여전하다.

기독교 미술에서 성모 마리아는 전통적으로 젊게 묘사되어, 때로는 아드님보다 더 젊게 그려지기도 한다. 카라바조는 성모를 30대 아드님을 둔 50대의 평범한 여인의 모습으로 묘사했다. 그다운 리얼리즘이다.

이 작품은 발리첼라의 산타 마리아 Santa Maria in Vallicella 교회 일명 키에사 누오바 (Chiesa Nuova), '새로운 교회'의 비트리체 Vittrice 예배당 중앙제단화로 그려졌다. 루벤스, 세잔 등 수많은 화가들 사이에서 '회화의 교과서'로 연구되어 왔으며, 여러 번 차용했거나 모사되었다.●

● 노성두, 『천국을 훔친 화가들』; 네이버 블로그 이찬우 등 참조

라파엘로, 〈그리스도의 변용變容〉

253 카라바조, 〈그리스도의 변용〉, 1518~20 미완성, O/P, 278×405cm

신약성서 「마태오복음」 17장 1~18절에 나오는 높은 산에서 있었던 예수 그리스도의 거룩한 변모를 소재로 한 그림이다.[253]

그림은 상·중·하 세 부분으로 구성되어 있다.

윗부분은 예수께서 베드루, 야고보와 요한을 따로 데리고 높은 산*에 올라가서, 얼굴은 해처럼 빛나고 옷은 빛처럼 하얗게 변하여, 모세 오른쪽와 엘리야 왼쪽와 말씀을 나누셨다는 장면이다. 성서는 이때 구름 속에서 "이는 내가 사랑하는 아들, 내 마음에 드는 아들이니 너희는 그의 말을 들어라"라는 소리가 울려 제자들이 땅에 엎드려 무서워 떨었다고 적고 있다.

가운데 부분은 제자들이 놀라는 모습과 경탄하는 모습이다.

아랫부분은 마귀 들린 소년의 치유를 둘러싸고 세상 사람들의 갈등과 혼돈을 표현하고 있다.

밝고 평화로운 천상의 신비스러운 광휘와 지상의 어지러운 소란을 대비시켜 S자형의 자유분방한 구도로 동적인 표현을 시도한 이 작품에서, 라파엘로는 이미 르네상스 미술의 고전 양식을 해체하고 바로크 미술의 시작을 예고하고 있다.

이 그림은 줄리오 데 메디치 추기경이 의뢰하여, 라파엘로가 1519년 제작에 착수했으나 이듬해 4월 열병을 앓아 화면의 하반부를 미완성으로 남긴 채 4월 6일 세상을 떠났다. 그 후 그의 초벌그림에 따라 제자 줄리오 로마노가 완성했다.

● 이스라엘 북부에 있는 타보르(Tabor)산(해발 588m)으로 추정

참고한 자료들

한국어

구노 다케시, 진홍섭 옮김, 『일본미술사』, 열화당, 1978

김규현, 『미술관 가이드: 유럽의 6대 미술관』, 엘까미노, 1995

김상근, 『카라바조, 이중성의 살인미학』, 평단, 2002

김원일, 『그림 속 나의 인생』, 엘림원, 2000

노성두, 『보티첼리가 만난 호메로스』, 한길아트, 1999

_____, 『천국을 훔친 화가들』, 사계절, 2000

_____, 『유혹하는 모나리자』, 한길아트, 2001

_____, 『고전미술과 천번의 입맞춤』, 동아일보사, 2002

노성두·이주헌, 『노성두 이주헌의 명화 읽기』, 한길아트, 2006

니콜라스 포웰, 강주헌 옮김, 『'모나리자'는 원래 목욕탕에 걸려 있었다』, 동아일보사, 2000

다카시나 슈지, 신미원 옮김, 『예술과 패트런』, 눌와, 2003

다카시나 슈지, 오광수 옮김, 『명화를 보는 눈』, 우일문화사, 1978

단 프랑크, 박철하 옮김, 『보엠』, 이글리오, 2000

도널드 새순, 윤길순 옮김, 『모나리자』, 해냄, 2003

모니카 봄 두첸, 김현우 옮김, 『두첸의 세계명화비밀탐사』, 생각의나무, 2002

문국진, 『명화와 의학의 만남』, 예담, 2002

수잔 우드포드, 이희재 옮김, 『회화를 보는 눈』, 열화당, 2000

수잔나 파르취, 홍진경 옮김, 『당신의 미술관 1·2』, 현암사, 1999

스테파노 추피, 이화진 외 옮김, 『천년의 그림 여행』, 예경, 2009

스테파노 추피, 한성경 옮김, 『미술사를 빛낸 세계명화』, 마로니에북스, 2010

스티븐 파딩, 하지은·한성경 옮김, 『죽기 전에 꼭 봐야 할 명화 1001점』, 마로니에북스, 2007

신시아 살츠만, 강주헌 옮김, 『가세 박사의 초상』, 예담, 2002

앤드루 그레이엄 딕슨, 김석희 옮김, 『르네상스 미술기행』, 한길사, 1999

야코프 부르크하르트, 이기숙 옮김, 『이탈리아 르네상스의 문화』, 한길사, 2003

우정아, 『명작, 역사를 만나다』, 아트북스, 2012

이규현, 『세상에서 가장 비싸게 팔린 그림』, 웅진씽크빅, 2011

이보아, 『루브르는 프랑스 박물관인가: 문화재 반환과 약탈의 역사』, 민연, 2002

이오넬 지아누, 김윤수 외 옮김, 『오귀스뜨 로댕(열화당 미술문고 5)』, 열화당, 1976

이윤기, 『이윤기의 그리스 로마 신화』, 웅진지식하우스, 2000

이주헌, 『50일 간의 유럽 미술관 체험 1·2』, 학고재, 1995

_____, 『프랑스 미술기행』, 중앙M&B, 2001

_____, 『명화는 이렇게 속삭인다』, 예담, 2002

_____, 『서양화 자신 있게 보기 1·2』, 학고재, 2003

_____, 『화가와 모델』, 예담, 2003

정은진, 『미술과 성서』, 예경, 2013

조용훈, 『그림의 숲에서 동서양을 읽다』, 효형출판, 2000

_____, 『탐미의 시대』, 효형출판, 2001

지오르지오 바자리, 이근배 옮김, 『르네상스의 미술가 평전』, 한명, 2000

최내경, 『몽마르트르를 걷다』, 리수, 2009

최승규, 『서양미술사 100장면』, 가람기획, 1996

카를로 루도비코 락키안티 외 엮음, 유준상 외 옮김, 『세계의 대미술관: 런던국립미술관』, 탐구당
　　　외, 1980

_____, 『세계의 대미술관: 루브르』, 탐구당 외, 1980

_____, 『세계의 대미술관: 바티칸 미술관』, 탐구당 외, 1980

_____, 『세계의 대미술관: 우피치』, 탐구당 외, 1980

_____, 『세계의 대미술관: 프라도』, 탐구당 외, 1980

케네스 클라크, 이구열 옮김, 『회화감상입문』, 열화당, 1983

크리스토퍼 허버트, 한은경 옮김, 『메디치가 이야기』, 생각의나무, 2001
토마스 불핀치, 이윤기 편역, 『벌핀치의 그리스 로마 신화』, 창해, 2000
한형곤, 『로마: 똘레랑스의 제국』, 살림, 2004
E. H. 곰브리치, 백승길 외 옮김, 『서양미술사』, 예경, 1997
Koichi Kabayama, 『그림보다 아름다운 그림 이야기』, 혜윰, 2000

일본어

『國立西洋美術館名作選』, 國立西洋美術館, 1998
マリレナ・モスコ, 『ピッティ宮殿』, Philip Wilson
『世界名畫の旅』(全 4권), 朝日新聞社, 1986
『世界美術全集 1~14·24』, 河出書房新社, 1967
『現代世界美術全集 1·2·7~9』, 集英社, 1971

영어

All Madrid
Claudio Pescio, *The Uffizi*, Bonechi
Great Museums: Orsay, Beaux Arts
Great Museums: Rodin, Beaux Arts
The Louvre, Connaissance des Arts
Luciano Berti, *Florence*, Becocci Editore
_____, *The Uffizi*, Becocci Editore
The Marmottan Museum, Beaux Arts
Piero Bonechi, *All Florence*, Collana Italia Artistica
Rogelio Buendia, *The Prado*, Silex, 1979

인터넷 자료

강수정, '서양미술 산책'

김진희, '화가의 생애와 예술세계'

네이버 가온-ojt33

네이버 강방현

네이버 다니엘 캄파넬라

네이버 배학수

네이버 아르소울

네이버 이찬우

네이버 파블로applecare

네이버 허숙희

네이버 betty5454

네이버 psyshin, '아비규환의 세계: 메두사호의 뗏목'

네이버 rockone1004

네이버 royal2848/4144

다음 shinsun6711, '푸른빛의 선물 아리아드네'

달콤살콤 라이프

두산백과

박희숙, '얀 판 에이크의 〈아르놀피니 부부의 결혼식〉'

봄날

젊은 날의 초상

manse3131

추천과 추모의 글

제가 선배님을 더욱 닮고 싶었고 존경했던 것은 클래식 음악과 미술에 대한 깊은 소양과 안목이었습니다. 특히 전통 불교미술에 대한 조예는 전문가 수준이었습니다. 좋은 법률가를 뛰어넘는 훌륭한 인격, 저도 본받고 싶었지만 도저히 따라갈 수 없는 경지였습니다. 문재인(변호사, 대통령. 페이스북 추모 글)

처음엔 그저 미술관 여행 가이드북인 줄 알았다. 첫 장부터 '마쓰카타 컬렉션'이라는 생소한 이름과 함께, 왜 일본인이 서양 미술품 수집에 열을 올리는지 묻는다. 컬렉션의 역사를 이리도 포괄적으로 나열한 책이 있었나? 나도 모르게 저자가 누구인지 다시 봤다. 단순한 변호사가 아니다. 방대한 컬렉션의 역사와 변천, 시대를 관통하는 놀라운 시각은 전공자를 무색하게 만들었다. 오랜 시간 미술관을 찾아 작품을 바라보며 가슴 설레고 행복했을 저자에게 공감하고, 때로는 작가의 맘을 후벼 파는 듯한 날카로운 비평에 나도 모르게 고개가 숙여졌다. 책장을 덮는 이 순간 나는 저자를 미술사가라고 자신 있게 부르고 싶다. 이현(미술사가, 전 오르세 미술관 객원연구원)

부럽고, 존경스럽다. 그 치열한 삶의 열정이. 최영도 변호사는 인간의 삶을 얼마나 의미 깊게, 폭넓게, 멋지게, 겹겹이 살 수 있는지를 우리에게 진지하게 보여 준다. '인생은 한번 살아 볼 만한 것'이라는 말을 실증하는 존재다. 모두의 사표(師表)다. 조정래(소설가)

삶을 아름답게 살고자 한다면, 아름다움을 찾아 나서야 한다. 정성을 다해 갈구하고 준비하고 기억하는 사람에게 비로소 깊고 섬세한 아름다운 세계가 열린다. 이 책은 이 시대에 보기 드문 성실한 교양의 자세로 회화의 아름다움을 찾아 나선 감동 어린 궤적의 실례를 담고 있다. 루브르, 오르세 등 미술관들에서 깊의 규모에 파묻히지 않고서 그림의 정수를 체험하는 방법도 구체적으로 제시해 준다. 이 책을 통해서 이제 우리에게 다가오는 아름다운 울림에 눈과 귀를 공손히 기울여 보자. 보려고 하는 만큼 우리는 볼 수 있고 느낄 수 있다. 강금실(변호사, 전 법무부장관)

자신의 직업 외에 가끔 외도를 하는 사람들이 있다. 때로는 본래의 직업이 뭔지 헷갈리기도 한다. 바로 최영도 변호사가 그런 분이다. 변호사는 오히려 부업이다. 나는 최 변호사님과 함께 여행하면서 그가 얼마나 예술에 깊이 심취하는지 목격했다. 그가 이런 책을 내는 것은 우연이 아니다. 낯설었던 예술이 이 한 권의 책을 통하여 가까이 다가온다. 박원순(변호사, 서울시장)

최영도 변호사의 유럽 미술관 기행은 '아는 만큼 보이고 보는 만큼 느낀다'는 명언을 새삼 실감케 하지만, 동시에 아는 일과 보는 일 모두 애호의 열정이 있어야만 가능함을 일깨워 준다. 그런 마음이기에 저자는 스스로 일가견을 지녔음에도 전문가들의 식견과 성취를 원용함에 스스럼이 없고, 미술품뿐 아니라 수집가, 화가 들에 얽힌 다채로운 이야기가 독자에게도 지식을 선사함과 동시에 미술에 대한 사랑을 불러일으킨다. 백낙청(문학평론가, 서울대 명예교수)

저자가 일찍이 『토기 사랑 한평생』과 『참 듣기 좋은 소리』를 냈을 때, 그 지은이를 동명이인으로 알던 사람이 많았다. 험난한 시대를 인권운동, 시민운동, 변호 활동으로 벅차게 살아온 그가 우리 토기문화와 클래식 음악의 영역을 두루 섭렵한 것도 놀라운데, 이번에는 유럽 미술관 순례기까지 상재(上梓)하였으니, 나 같은 예술 문외한으로서는 부럽다 못해 배가 아프다. 꾸준한 탐구정신에 경의를 표한다. 한승헌(변호사, 전 감사원장)